"十四五"普通高等教育规划教材
高等院校艺术与设计类专业"互联网+"创新规划教材
国际化设计类专业高等教育丛书

# 现代设计导论

李万军 刘异 著

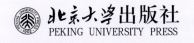

## 内 容 简 介

现代设计导论是设计类专业的专业课程之一，通过本课程的学习，学生可以从多个维度了解设计；从存在的维度深入思考设计的一般本性问题；理解设计在人的生活世界中如何生成及显现出来；了解当代设计创制活动中的三种思潮：享乐主义、技术主义和虚无主义，思考如何走出现代设计的困境。

本书系统地阐述了设计与自然、生活、技术的关系，并对当代设计问题进行了深度解析。本书内容包括何谓设计，设计的一般本性，设计与欲望、技术、智慧的关联，当代设计基本问题解析，设计之道。本书内容具有普适性和可读性，内容兼具广度与深度，可以提升学生的思辨能力，帮助学生养成设计创造意义及智慧引领通向大道的设计价值观。

本书既可作为高等院校设计类专业的教材，也可以作为设计行业爱好者和自学者的参考用书。

**图书在版编目(CIP)数据**

现代设计导论 / 李万军，刘昇著. —北京：北京大学出版社，2023.1
高等院校艺术与设计类专业"互联网+"创新规划教材
ISBN 978-7-301-33716-5

Ⅰ.①现… Ⅱ.①李…②刘… Ⅲ.①艺术—设计—高等学校—教材 Ⅳ.①J06

中国国家版本馆 CIP 数据核字(2023)第 022135 号

| | |
|---|---|
| 书　　　名 | 现代设计导论 |
| | XIANDAI SHEJI DAOLUN |
| 著作责任者 | 李万军　刘昇 著 |
| 策划编辑 | 孙　明 |
| 责任编辑 | 孙　明 |
| 标准书号 | ISBN 978-7-301-33716-5 |
| 出版发行 | 北京大学出版社 |
| 地　　　址 | 北京市海淀区成府路 205 号　100871 |
| 网　　　址 | http://www.pup.cn　　新浪微博：@ 北京大学出版社 |
| 电子邮箱 | 编辑部 pup6@pup.cn　　总编室 zpup@pup.cn |
| 电　　　话 | 邮购部 010-62752015　　发行部 010-62750672　　编辑部 010-62750667 |
| 印 刷 者 | 天津图文方嘉印刷有限公司 |
| 经 销 者 | 新华书店 |
| | 889 毫米 ×1194 毫米　16 开本　10 印张　201 千字 |
| | 2023 年 1 月第 1 版　　2023 年 1 月第 1 次印刷 |
| 定　　　价 | 59.00 元 |

未经许可，不得以任何方式复制或抄袭本书之部分或全部内容。
**版权所有，侵权必究**
举报电话：010-62752024　电子邮箱：fd@pup.cn
图书如有印装质量问题，请与出版部联系，电话：010-62756370

# 序　言

20世纪20年代，中国设计教育的发展伴随着西方艺术设计经验及理论的引入正式拉开了帷幕。由于深受国内外工艺美术的影响，我国早期高等设计教育培养体系往往偏重于对设计类专业人才表现技法的实践和制作工艺研究方面。随着改革开放的到来，我国的高等设计教育事业得以迅速发展。20世纪90年代开始，艺术设计专业逐渐出现，并在各个学院取代了原有的工艺美术专业。2011年，国务院学位委员会和教育部将艺术学从文学门类独立出来，成为第13个学科门类，设计学也成为该门类下的一级学科。自此，我国高等设计教育在历经了模仿、摸索阶段和吸收消化阶段后，开启了自主务实的新征程。

在全球信息、经济一体化不断推进的背景下，跨境及跨文化教育已经成为当前高等教育界的一个热点话题和发展趋势。高等教育的国际化是共享全球优质教育资源的具体表现形式，它不仅是我国高等教育的一种办学方式，更是培养一流人才的重要途径之一，其目标是引进和借鉴国外先进的教育理念，将有益的办学经验融入我国教育实践中，并围绕本土国情进行融合创新，从而培养出卓越的国际化专业人才。近年来，我国高校通过不断地引进西方优质教育资源，提高了国际化的教学水平，在加快自主创新和社会服务能力建设的同时，也扩大了中国高等教育的国际影响力和声誉。

武汉纺织大学伯明翰时尚创意学院是湖北省第一家本科层次的中外合作办学机构，学院以立德树人为根本任务，近年来充分吸收英国先进的办学和治学经验，遵循我国高等设计教育的一般规律，扎根本土办教育。学院通过引入国外优质设计教育资源，融合中英设计教育理念，建构了模块化的专业课程体系、全景互动式的教学模式和多维立体式的评价机制，将我国传统设计教育从注重专业知识的传授转变为对设计创意能力的培养，着重提升设计类专业学生的自主学习能力、设计创新意识和反思批判精神。

"国际化设计类专业高等教育丛书"是武汉纺织大学伯明翰时尚创意学院近年来对设计类专业人才培养创新改革成果的系统性总结。该丛书精心挑选来自视觉传达设计、环境设计和数字媒体艺术三个专业相关核心模块化课程的教学实例，从各个课程的学习目标、教师安排、授课方式、课程体系、反馈评价和学业体验等多个方面进行讲述，系统性地介绍了西方高等设计教育的教学理念、人才培养模式和质量保障体系。

相信"国际化设计类专业高等教育丛书"的出版和推广应用，能够对我国传统设计类专业的教育理念、课程规划、教学思路、学习过程及评价方式起到推动的作用，进而拓展我国从事高等设计教育工作者的专业视角，改变以往以教师为主体的灌式的授课模式和以学生为个体完成设计作品的实践方式，通过创造和设立不同的教学内容和组织形式，有效地引导学生由被动学习设计转变为主动探究创新，提高学生敢于质疑的批判精神、善于表现自我的能力素质和勇于沟通的团队协作意识，最终为推动我国高等设计教育高质量、内涵式发展提供一条新思路。

2023 年 1 月
武汉理工大学"双一流"学科建设首席教授、博士研究生导师
全国艺术专业学位研究生教育指导委员会委员
教育部高等学校设计学类专业教学指导委员会委员

# 前　言

　　设计，在当代人的生活中，从来没有像今天这样融入劳动生产和科学创造，融入我们的日常生活，融入我们的行为和思维，融入我们的时间与空间。时代发展到今天，人性极大地被释放，我们开始比以往任何时候都更加关注"人"。设计的本质就是合理地释放人的本性，《现代设计导论》就是引领人更好地运用智慧对通向大道的设计的解读。设计关联于人、艺术，以及人的本性，也是关乎人自身的设计。

　　关于本书的编写及教学安排，有如下思考和建议。

## 一、以"无原则批判"的方式看现代设计

　　《现代设计导论》是关于设计学的基础理论，它研究现代设计。展开来讲，设计教学离不开对现当代设计现象及其问题的思考和对现代设计思潮的研究。无原则批判不预先设定立场，以批判的眼光审视现代设计中存在的现象及其问题，既不是一味地肯定，也不简单地否定，它以提升现代设计与教学反思批判的能力，并透过对这些现象及其问题的分析来探索未来设计的方向。

## 二、关于课程内容组织

本书内容分为导论、三章核心内容和结语。导论何谓设计，通过对设计的层层解读，使学生初步了解何谓设计；第一章设计的一般本性，结合设计实践活动，对设计的一般本性进行讨论，夯实对现代设计的理解；第二章设计：欲、技、道的游戏，对人的生活中的设计行为进行解析，为提高学生的设计能力打下基础；第三章当代设计基本问题解析，针对当代设计的三种思潮：享乐主义、技术主义和虚无主义，帮助学生思考现代设计的思潮及问题；结语设计之道，鼓励学生深入解析现代设计存在的问题，帮助其寻找属于自己的设计方向。

## 三、关于教学的重难点

1. 阐明何谓设计

对设计的认知较为复杂，需要一定的理解能力，是本课程教学的难点。

2. 与设计相关的各种重要问题

现代设计涉及面广，而课堂教学学时有限，学生不仅需要结合课堂学习掌握知识脉络，而且需要进行课外自学浏览延伸内容，以便对现代设计有着全面的了解。

3. 思考如何走出现代设计所遭遇的根本困境

对于当代设计而言，享乐主义、技术主义和虚无主义的横行已经是一个普遍化的问题，对于当代设计的未来发展道路形成了巨大的阻碍。本课程通过无原则批判的哲学方法，为当代设计批评探索一条新的道路，让学生深度思考如何走出当代设计的困境，拓宽学生的视野，拓展学生的设计思维，增强学生的创新意识。

## 四、关于课程教学安排

1. 本课程考试建议采用大论文形式，结合实例对一种当代设计思潮进行论述分析。

2. 本书可以采用两个阶段课程教学安排，采取两周加两周（或者3周加两周）的方式。其中，导论至第二章的基本知识点和联系为前两周的教学内容；第3章至结语部分及课程论文，为后两周（或3周）教学内容。像这样两个阶段安排基础理论知识点的学习并与课程论文相结合起来，更能加深学生对本书内容的理解与思考。本书部分扩展内容可供学生课余学习和欣赏。

3. 本书可以专供现代设计课程教学使用，在 3 周 48 学时（或 4 周 64 学时）课程中，以导论、第一章、第二章为基础知识点学习阶段，贯穿于课堂教学，第三章及结语的思考为课程论文学习阶段。

感谢北京大学出版社的各位领导和各位编辑为该书的付梓付出的辛苦努力；感谢武汉纺织大学研究生处李相朋处长对于本书出版事宜的大力支持；感谢武汉纺织大学校领导及伯明翰时尚创意学院同事们对本书出版的关心；感谢我的父母与妻儿的包容与分担；感谢研究生杨丽、卢文政、徐英英对本书的文字整理、校对工作所做出的贡献！

作者从事现代设计教学与实践多年，试图让本书内容适应多种层次的教学要求。由于作者水平有限，书中不妥之处在所难免，恳请广大专家、学者及读者提出宝贵意见。

作　者

2023 年 1 月

"十四五"普通高等教育规划教材
高等院校艺术与设计类专业"互联网+"创新规划教材
国际化设计类专业高等教育丛书

# 现代设计导论

## 目　录

| | |
|---|---|
| 导论　何谓设计 | 001 |
| | |
| 第一章　设计的一般本性 | 015 |
| 　第一节　设计与自然 | 018 |
| 　第二节　设计与生活 | 032 |
| 　第三节　设计与技术、艺术的关系 | 043 |
| | |
| 第二章　设计与欲望、技术、智慧的关联 | 057 |
| 　第一节　欲望：设计的生成 | 060 |
| 　第二节　技术：物化的行为 | 072 |
| 　第三节　智慧：设计的指引 | 084 |

| 第三章　当代设计基本问题解析 | 099 |
|---|---|
| 　　第一节　享乐化设计 | 102 |
| 　　第二节　技术化设计 | 113 |
| 　　第三节　虚无化设计 | 125 |

| 结语　设计之道 | 137 |
|---|---|
| 参考文献 | 145 |
| 后记 | 147 |

"十四五"普通高等教育规划教材
高等院校艺术与设计类专业"互联网+"创新规划教材
国际化设计类专业高等教育丛书

# 现代设计导论

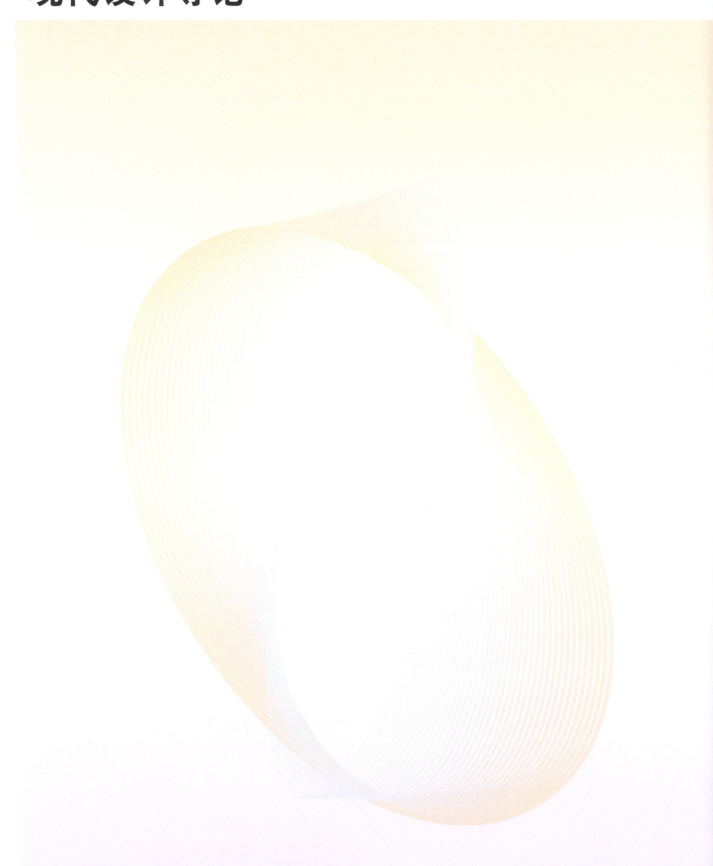

导论

# 何谓设计

在现代社会中，我们每天都会与各种人造物品打交道，从日常生活物品到居住空间再到生活的城市——小到一枚纽扣，大到一个建筑、一座城、一个国家，无不被打上了"设计"的烙印。由此，我们可以把"设计"看作一种现象，它在当代人的生活世界中变得越来越普遍，越来越重要。维克多·帕帕奈克曾在《为真实的世界设计》中指出：所有人都是设计师，人所做的一切活动都是经过设计了的，因为设计是人所有活动的要素。设计与人的活动紧密相关，无论是隐秘的还是显现的动机，人的活动总是或隐或显地展现出设计性。这里的设计不仅是指人的实践活动，还涉及人大脑中的构思，即思维活动。

当今社会，设计已然成为人们生活世界的常态，它作为一种日常语言，也越来越多地成为一个热门词。在日常语义中，人们所谈论的"设计"一词所指的范围比较宽泛，并且在使用过程中具有多重意义，设计现象也因此变得纷繁复杂，而且扩展到人们生活世界中的方方面面。当我们分析当代设计问题时，首先要为设计划分自身的边界，但这一边界是谁确定的呢？又是如何确定的呢？答案既不是人也不是物，而是设计本身，即设计通过自身的意义显现其边界。然而，设计又是如何规定其自身的呢？

● 目标

了解设计的释义

了解设计的起源

了解设计的生成

● 要求

| 知识要点 | 能力要求 |
| --- | --- |
| 设计的释义 | （1）了解设计的三种语义；<br>（2）了解中国古汉语对设计的解读；<br>（3）了解西方文明对设计的解读 |
| 设计的起源 | 了解西方设计的生成历史 |
| 设计的生成 | （1）了解设计在其历史生成中显现为艺术与技术的结合；<br>（2）了解手工业时代和工业时代设计功能的转变 |

## 一、设计释义

在日常生活中,设计产品不仅涉及物质的、非物质的事物,而且显现于精神活动中。"设计"一词的含义通常可分为如下三类。

(1)精神活动层面。是指人在思想上对其生活世界进行的预先构想与规划活动。

(2)造物活动层面。设计起源于人类物质生产的需要,是为了改善生存环境而进行的有目的的造物活动。造物活动所创制的产品是为了满足人们日常生活基本的物质需求。

(3)非物质层面。是指在数字化时代,人对信息的表达和处理所进行的设想与构建,如人机交互界面设计、软件程序设计等。

以上这三种语义都经常被使用,其使用场景或独立,或相互重叠。但第二种语义的使用范围往往较为广泛,即人们提到的设计往往是指将艺术运用于实际领域的一种技能、经验和知识体系。

"设计"的语义显现出它是人一系列思维活动,并将其"物化"的过程。它是"人"的活动,而非"自然"的活动。通常,人们将设计理解为一种周密的设想、计划和谋划,目的是获得一种适合人们需要的、有着美好造型的产品,其功效可以通过精确地计算测量而得出。然而到了今天,"设计"正从物质产品的"创制"向"非物质"层面的创造延展,如虚拟现实、网络游戏等。由此设计延展到审美、伦理、道德、语言等精神层面。那么,对于当代社会而言,设计不仅是对物质和非物质的创制活动,而且与人的思想与行动紧密相连,从而成为连接思想与行动的桥梁。设计一旦生成,不仅影响人的行为和心理,而且会成为人的一种生活方式的构建。

在日常生活中,设计的语义是多样性和丰富性的,然而却没有将设计自身的语义揭示出来。对于设计词源的分析将有助于我们划分设计的边界,尤其是在当代,社会高速发展的今天,设计的意义和范围也在不断地更迭。关于"设计"一词的英语和汉语词义,我们对其追根溯源,可以了解其原初的意义。

"design"(设计)源于拉丁文"signum",本义为符号,既可作名词,也可以作动词。

(1)作为名词,"设计"指的是"意图""计划""意向""目标""安排""剧情""基础结构",这些含义与"狡猾"和"诡计"相关,具体表达为目的或意图。

(2)作为动词,"设计"指的是"协调一些事物""刺激""为……打样""勾画""时尚""对某事进行设计",将目的和意图通过一定的手段展现出来。

由此可见,"设计"根据其基本语义可以进行两类界定:一是指在思想中形成并准备实施的构想;二是指在艺术与设计领域中勾画的草图和方案等。据此,我们可以将"设计"理解为人思想的"物化"。

在中国古汉语中并没有"设计"一词,但"设"和"计"却常见于古籍中。如《周礼·考工记》中"设色之工";据《说文解字》对于"设"的解释"设,施陈也,从言

役"，可以将其理解为陈列、摆设的意思；而在《管子·权修》中"一年之计，莫如树谷，十年之计，莫如树木，百年之计，莫如树人"，"计"在此指的是考虑、策略、合计、计算。由此可见，在中国古汉语中，"设"和"计"仅表达了英语中"design"一词在思想中形成并准备实施的方案和构想这层含义，没有表达出艺术方面的草图、构图方面的含义。然而，在我国古代画论中常常使用的"经营"一词却具有这个方面的含义。如在谢赫的《古画品录》中"经营，位置是也"；北宋郭熙、郭思的《灵泉高致·画诀》中"凡经营下笔，必合天地"，"经营"一词指的是在绘画艺术中的构图和比例。虽然中国古汉语中有"设""计"和"经营"等词语，但是没有形成系统性地将人的思想进行"物化"的过程，即通过"设计"形成目标任务进行思考并付诸实践活动。

通过从英语和汉语词源意义上对"设计"一词的追溯可见，如果仅是局限于"思想上的构思"和"艺术与设计中的草图和方案"对"设计"一词进行界定，将不可避免地对设计活动的理解产生偏颇。这是因为"design"一词及其相关观念，是在19世纪末伴随着西方文化的涌入，经过日本传入我国的。这一语词在中文语境中，由图案、工艺美术、艺术设计到设计历经多次译名转变而来，从中可以发现人们对于"design"及其相关观念的误读。由此，我们必须将视角转向西方，深入了解近现代以来"设计"语义的发展历程。

就现代设计及其相关领域而言，"设计"并非只是单纯的思想的"物化"，而是人的创制活动，它与艺术和美学相关，尤其与造型艺术相关。西方自文艺复兴以来，"设计"一词只是艺术领域的一个专门术语，包括两个方面的含义：一方面，就形式而言，它是指艺术作品的线条、色彩、造型等视觉元素的比例、动态和审美和谐，类似于画面形式组织的构图，而绘画则是形式塑造本身，因此是关于形式的理论，主要研究构图和形式塑造；另一方面，就观念而言，它是指艺术家心中的理念，与视觉经验和情感相关联。

乔治·瓦萨里曾提出设计是三大艺术（建筑、绘画、雕塑）之父的观点，这是对众多事物进行总结而形成的。一切事物的形式或理念，就它们的比例而言，有着十分严谨的规则。设计不仅存在于人和动物方面，而且存在于植物、建筑、雕塑、绘画等方面，它既是整体与局部的比例关系，也是局部与局部相对于整体的关系。正是由于有了这种明确的关系，我们可以判断：人在心灵中谋划事物的形式，再通过人的双手制作而成，这就产生了设计。设计是人在理智上具有的，在心里所想象的，建立于理念之上的视觉形象表现和分类。它与艺术家的创作活动与理念相关联，对内是理念的追寻，对外是质料的赋形，从而将人的思想物化为一个具体的人造物。

基于以上理解，设计师的工作便体现在使用线条等方式将人思想中的创意表达出来，并借助于人身体的技艺将其显现为具体物的形态。在工业革命之前，无论是精美的工艺制品，还是大量生产的日常生活用品，通常都是对器物的外观进行美化修饰，或

是对装饰图案、纹样进行绘制，所以这些器物的制作者在当时也是装饰图案或纹样设计师。然而到了19世纪中叶，英国的工业革命及机器技术的高速发展，给人们带来了大量机器制造的产品，但机器制造也带来了产品造型美感不足的问题。手工艺品由于依靠工匠的技艺反复打磨，造型几近完美，但在机器生产过程中，由于只是肤浅地模仿了手工艺品的造型形式，原来精美的造型产生了扭曲。同时由于机器生产的高效，造成了大量粗制滥造的产品充斥于人们的生活中，将人的审美带到了一种危机的境地。这也促使人们去思考，机器生产的产品究竟何去何从？针对工业技术带来的审美危机，促使当时的艺术家们去关心机器产品的造型问题。机械化大生产给人类社会带来了进步，但也践踏了传统的造型形式的美感。批量生产的产品是工业革命的直接产物，但如何创造出既适合人们日常生活需求，又满足大众的审美需求，还能为人们营造出美好生活环境的产品，这成为人们探索现代设计思想和方法的源流，也成为机器批量生产的产品不断前行的动力。

从19世纪初由约翰·拉斯金、威廉·莫里斯发起的工艺美术运动到20世纪上半叶的包豪斯运动，其间立体派、未来派、达达主义、表现主义、新造型主义等现代艺术流派纷至沓来，它们对现代设计产生了深远影响。西方现代设计的发端，无论是包豪斯设计学院还是其他各种设计流派，都与西方现代主义艺术有着内在的关联，有的相互影响，有的同宗同祖。无论是运动的发起还是流派的生成，都伴随着同样一个命题：如何将纯粹的艺术与实用的工艺结合起来，破除纯粹艺术和实用艺术之间的鸿沟？以及如何将"艺术"与"工业"衔接起来，使艺术与技术获得新的统一？众多现代艺术家开始尝试将机器技术作为艺术创造的新工具，积极思考如何通过机器生产出大量具有优美造型形式的工业产品。由于设计还涉及产品的功用（即设计是必须合乎机理、合乎规律的创制活动），因此，随着现代科学技术的发展，设计也不再只关乎装饰、图案，而是逐步转向对产品的材质、结构、功能和美的形式进行规划与整合，使设计的产品反映出生产者与使用者在生理和心理上的需求。

设计源于艺术，特别是现代艺术运动对于现代设计的产生起着推动作用。工业革命的到来则进一步促使设计从艺术领域中独立出来，成为一项专门的产品创制活动。艺术（Art）与设计（Design）常常并列使用，从这一维度也证明设计不再从属于艺术而与之成为一种并列关系。这里的艺术是指美术、戏剧、音乐等，而设计则特指依赖于人身体的技艺或者现代技术所进行的创制活动。工业革命带来了机械化生产模式，导致大量整齐划一的产品涌入人们的生活，设计与艺术在此时分离开来其目的也是使产品更加符合机械化大生产的需求，在生产之前进行预先的规划和构思，由此现代设计也随之产生。它是机械化技术条件下的产物，由于设计与艺术的分离，设计所服务的对象从少数权贵转为普通大众。

各种不同的理论试图给予设计不同的规定，但并未对设计进行思考。"设计"一

词自身显现为人的一种思考方式，是人由自身出发走向事物自身的一种策略和方法。它显现为人的思考，并付诸行动。王受之在《世界现代设计史》一书中对设计给出了以下定义：将一种规划、设想、问题解决的方法，通过视觉的方式传达出来的活动过程。此定义包括三个方面，一是计划、构思的形成；二是视觉传达方式，将计划、构思、设想等解决问题的方式利用视觉的形式传达出来；三是计划通过传达之后的具体应用。设计的创制是在工具制作的历程中不断生成的，由艺术领域的一个专门术语转化为工业革命之后成为一项专门的工作。围绕设计问题的纷争主要集中在艺术与设计的关系问题上，也就是功能与形式、文与质的争论。设计在这样一种争论中不断得以发展壮大。

设计由一门实用艺术逐渐过渡为一门系统科学，其涉及人、社会、环境等诸多方面。在这样一个系统中，将社会的、经济的、技术的、艺术的、心理的、生理的等各种因素纳入工业化批量生产的流水线，对产品进行设计。或者说，设计是为实现某种目的和功能，汇集各种要素，并进行整体综合考虑的一种创造性行为，通过对这些因素合理地规划，创造出符合人性的产品，以此达到"人－机－环境"的和谐相处。

## 二、设计的开端

我国有着漫长的农业社会历史，出现并保留了历史悠久的手工技艺。虽然近现代以来中国受到西方工业革命的影响，出现了以机械化技术生产代替手工生产的重大变革，但并未从思想上认识到现代设计对人们生活方式的影响，这无疑使现代设计在中国的传播受到了阻碍。现代设计是西方近代工业革命的产物，是机器生产之前的规划和构思，意味着是由生产来决定的。对于研究设计是如何生成的，则必须回归到西方设计的发展历程中。

早在石器时代，从人类开始制作和使用砾石作为工具时，设计现象便随之产生。到了手工业时代，设计从属于人身体的技艺，它是手工艺人在制作工艺品时，预先在头脑中的构思和方案。设计从属于艺术活动，成为艺术创作活动之前的构思和方案的勾勒。如此理解的设计成为艺术领域的一个专门术语，它是指合理地安排艺术绘画中的视觉元素及构图的原则，如色彩、线条、肌理、光影和空间等。阿道夫·希尔德勃兰特在《造型艺术中的形式问题》一书中指出，一切的大小尺寸、光影、色彩等，都具有自身的价值。每样东西的价值都取决于它与别的东西相互之间的关系，而且影响着别的东西的价值。因此，艺术对于设计这一概念的使用主要是指形式的完满。设计的形式如何展现出完满？必须追溯到设计的开端——艺术那里。

艺术现象错综复杂，艺术门类繁复多样，艺术本身的含义又是模糊的、不确定的。为了厘清艺术的含义，我们必须从西方历史的不同时期来考察艺术的生成。

西方的历史大致可分为五个时代：古希腊、中世纪、近代、现代和后现代。每个时代形成了自身的思想主题，它们既相互联系又相互区别。每个时代的艺术实践往往离不开那个时代的思想背景，这就促使我们去思考艺术是如何与那个时代的思想相关联，具体的艺术实践活动如何成为时代思想的具体展现。

"艺术"一词源于希腊文"τεχνη"，是作为一种技艺，即制作对象或从事有着明确的目的性活动所需的专门知识而出现的。在古希腊，通常将具有一定技艺的人称为艺术家。艺术显现为对规则的认识和运用的能力，它是在一定规则下人的活动。无规则和非理性的活动则不是艺术，如木工、医术就如同绘画、雕刻一样被纳入艺术。古希腊人在人类思想理性的领域给文学艺术确定了一个特别的位置，他们认为艺术是区别于理论理性和实践理性的一种诗意理性，即生产和创造的理性。创造的理论相关于创造、生产和尺度，艺术将"理论科学"与"实践科学"区分开来，其特点是创造，创造一个与"混沌"不同的"秩序"，也就是宇宙、世界和整体的和谐，和谐在于比例和平衡。但这种诗意的创造不具有独立的地位，它在根本上是由理论理性所规定的，这意味着在艺术创造活动中必须显现最高的智慧。艺术在本性上被规定为理性活动，决定艺术创造的是"完满"的洞见。

中世纪思想的主题是上帝、世界和灵魂，并没有严格意义上的美学和艺术，当人们谈论上帝、世界和灵魂时，不可避免地会涉及艺术问题。中世纪继承了古希腊对于艺术的规定并在理论和实践中加以运用。艺术被规定为实践理性的"能力"，与技艺相关，也就是"自由的艺术"。这一时期艺术和美的根据是上帝，它依附于宗教而存在。人们认为人的理性只能通过信仰的补充，经由对上帝的爱才能达到最高智慧。自由艺术不再作为理性的发展而存在，而是作为论证上帝存在的补充性手段。理性和人的价值统统被置于上帝的规定之下，剥夺了一部分人通过理性获得智慧的权力，只能通过上帝的启示，并用所谓的艺术形式来揭示宗教的教义、哲学和思想。通过自然来歌颂上帝的理性、秩序和美，艺术仅仅显现为一种工具，成为宗教的"婢女"。

文艺复兴时期，艺术与技艺逐渐分离开来，这个时期的艺术被看作不同于实用技艺的美的艺术。分离之后的艺术仍呈现出整体性，它被看作是与人的生产活动相关的独立的一类技艺、技能——用于美的生产。将艺术看作独立的一类技艺、技能，是因为其表现出以下几方面的特征。其一，近代艺术概念从古希腊、中世纪的艺术概念中分离出来，画家、雕塑家与手工艺人区分开来。其二，绘画、雕塑、音乐、诗歌、舞蹈、建筑与修辞等这一类生产美的技艺，区别于实用性手工艺而成为"美的艺术"，近代艺术的基本外延得以界定。这一时期艺术的主题区别于中世纪，艺术不仅可以用来讲述宗教故事，还用来反映现实世界。艺术开始走向生活，古希腊时期艺术的标准是自然有机性、空间性及整体性等，这些标准重新成为这一时期的审美原则，并一直沿用到现代艺术的早期。

纵观古希腊哲人到近代哲学家思想脉络的形成，我们可以发现艺术与宗教和哲学虽然显现方式不同，但显现者自身却是同一的，即理性。与传统艺术关于理性的规定不同，现代美学思想主要是通过存在维度、心理维度和形式、符号维度三方面展开。存在维度是现代美学的核心，和宗教、哲学一样，艺术也是人理解自身及敞开自身的方式之一。存在成为艺术的规定性，艺术在存在的维度上展开。

现代艺术之父——保罗·塞尚将西方艺术从宗教和政治的束缚中解放出来，他注重对形式的追求，即"为艺术的艺术"，反对忠实地描绘自然，力图通过绘画显现事物自身和人的存在状态。保罗·塞尚之后，西方传统写实主义绘画艺术由野兽派、立体主义发展到抽象主义，并通过对客观物象分解、重构、简化和抽象化，最终形成了形式主义流派，克莱夫·贝尔的"有意味的形式"成为其理论依据。在抽象主义艺术作品中，色彩和线条构成了纯粹的关系，激起人的审美情感，不带任何利害关系。

引例：

现代艺术也呈现出艺术向生活回归并企图以生活本身来代替艺术的趋势。现代艺术家通过直接把日常生活中的器具甚至是生活废弃物当作艺术作品，来表达对传统架上绘画的挑战，显现出艺术家企图将现成的器物转换成一种新的造型方式，使生活成为审美对象。如马塞尔·杜尚将一个未经任何额外加工的成品小便器，命名为《泉》（图 0.1），作为艺术作品陈列于展厅之中。至此，现代艺术已越过了文艺复兴时期艺术的边界。

艺术在从现代向后现代的转向中，西方思想的规定性由存在变成了语言。后现代思想的根本特征是无规定性，表现为无基础、无目的、无中心、无原因等方面，解构主义成为后现代思想的标志。后现代主义拒绝并积极地解构一切有权威的或在想象上一成不变的审美标准，它对艺术的评判往往根据它如何成为艺术品的标准。后现代艺术成为行为与参与的艺术，似乎不再需要审美标准与"艺术合理性"。它反对中心性、二元论及体系化，消解了传统与现代美学思想中关于艺术理论的基本观

图 0.1 《泉》 设计师：杜尚

点,力图去消解一切规则。艺术在后现代思想那里碎裂为波普式的工具性和达达式的欲望性。绘画"还原"成颜料、画布乃至任何质料的偶然存在,艺术在抛弃理性并超越理性的同时,还瓦解了艺术自身,使艺术成为任人摆布的碎片。由此,后现代艺术的本性不再是创造,而是走向了无规定性。

西方艺术由古希腊到后现代,从理性的规定走向原则的背离,从单一的技艺活动走向多元的无规定性,展现出各个时代的思想对艺术的规定性。艺术具体显现为:古希腊置于理性之下的创造活动;中世纪的自由艺术;近代美的艺术;现代的存在的艺术;后现代碎片化的艺术。每个时代的艺术往往离不开那个时代的思想背景,因此思考艺术需要将每个时代的思想主题揭示出来,认清艺术在何种层面与思想关联,将具体的艺术实践活动显现为时代的思想。

厘清艺术在西方各个时代的特征及发展,有助于我们更好地理解现代设计的形成。艺术在现代成为存在的艺术,也促使了设计的生成。存在是关于人的存在,是使人更好地生存于这个世界。设计曾是艺术领域中的一个专门术语,只是到了近代工业革命之后,艺术才逐渐分离为两大基本门类:一类是纯粹艺术,即"为艺术而艺术"。纯粹艺术在"为艺术而艺术"的口号之下,追求形式的表达,放弃一切外在的目的(欲望)和根据(原因),它不同于手工艺和机械技术,是一种自主自律的活动,将摆脱一切束缚,成为一种自由且单纯的游戏。另一类则是实用艺术,即"为生产的艺术","生产的艺术"则与设计相关。

由此,产品作为现代设计的展现,它一方面保存了艺术的艺术性,另一方面又与手工艺和现代技术紧密结合在一起。设计虽然与艺术所涉及的范围各有不同,但它们的关系却是相互包容、相互生成的。艺术作品在其创作期离不开设计,这时的设计活动显现为思想中的创意和构思;而设计活动也往往离不开艺术,艺术的艺术性则展现在产品的造型形式之中。设计与艺术的分离并非艺术与设计的相悖,而是从人身体的技艺走向现代技术。

与艺术分离之后的设计走向了与现代技术相融合的道路,设计从此被打上了技术的烙印。设计成为技术展现其自身优势的一种工具,而这种"工具化"的观念对现代设计产生了深刻的影响。现代设计的产生与工业革命密切相关,并成为工业时代技术发展的直接表达。在这样一个技术时代,现代设计中产品的创制被抽象为理性的直接表达,特别体现在现代主义和国际主义设计风格中,它往往蜕变为一种冷酷无情的夸张;工具化观念的扩张直接影响高技术主义设计风格的产生,产品的形式演变为可以拆卸和操控的机器乃至机器上的零部件,这也直接影响人的使用;在设计所创制的产品最终进入消费市场转变为商品时,人开始被理性束缚,成为理性的动物。理性至上的价值观念使人不能承受生命之轻。

当我们在思考设计自身的时候,尤其需要关注人与产品的关系。产品通过质料、形式和色彩让事物自身得以显现。一方面,产品作为一种存在,它的本源不是物的物性,而是物性自身;另一方面,产品的创制必须符合人的人性,它与人的生活世界相关,并构建一个人为的世界。在这个世界中,产品以自己的方式开启了人的存在。

### 三、设计的生成

从人类物质生产的角度出发，将人类生活理解为物质生产活动。设计作为人的物质生产活动的预设，是人针对一定目的进行的有形或无形的构思活动，并付诸实践，以期达到人预先所设定的目的。设计通过物质生产显现出自身的存在，设计问题是现实存在的，不是虚无缥缈的，是可以思考和言说的。

这样一种思考和言说，立足于解决人与物的关系问题，力图揭示出产品的创制是为了满足人的心理和生理上的需求，关联于人的生活世界。尤其在工业化时代，现代设计全面介入以工业经济为主体的机械化大生产，产品的价值与成本需要保持一致，这成为工业化大生产时代的经济法则。产品的生产成为功能的制造，满足人们的生活所需。产品的功能是为了符合人的使用，是物的有用性的完成。自然物是自然所给予的，人工物是人为制造的。设计是对于人工物的创制，产品设计过程是为了让物的有用性得以显现，而物的有用性的完成又必须让我们重新审视人的生活世界。

设计的创制活动源于人有目的、有意识的行为方式，它产生于人的思想，是人大脑的一种活动。设计首先是一种思维活动，表现为一种思考和筹划。但思想相对物质而言缺乏实体性和对象性，难以规定。思想关联于人的身体，但它并不是身体自身，既内在又超越。思想内在于人的身体，这是因为思想是人的大脑活动。思想又超越了身体，它不仅思考了身体自身，而且思考了身体之外的天下万物。对于人自身而言，思考仅仅只是人开始观察和理解自然万物和人自身的问题，还未形成人的行动，而行动关联于思想，只有在思想指引之下的行动，才是人有目的、有意识的行动，设计的本源意义也就得以形成。

设计作为人的一种有目的性和预见性的行为，不同于动物的本能。这显现为人在行动之前，已具有明确的目的性，也就是说预期的结果已形成于人的大脑之中。马克思曾在《1844年经济学哲学手稿》中指出，人通过实践创造对象世界，改造无机界，从而证明自己是有意识的类存在物，与动物的生产进行类比，如动物为自己营造巢穴或住所，生产直接需要的东西，但它是片面的，而人的生产是全面的；动物的生产来自肉体的需要，而人的需要却不受肉体的影响，这种需要才是真正的生产。动物只生产自身，动物的产品直接属于它的肉体，而人的生产则是整个自然界，人能够自由地面对自己的产品。蜘蛛结网、蜜蜂造房的精巧程度，可能使许多设计师自愧不如，但即使最拙劣的设计师也比最灵巧的蜜蜂高明许多。这是因为设计师在创制产品之前，产品的形态已存在于大脑之中了，他不仅改造了自然物的形态，而且展现出自己有目的、有意识的行为方式。

工业革命带来的直接后果是产品的大批量生产，但就产品的制造而言，操纵机器的是产业工人而非手工艺人。艺术与技术的分离，使产品失去了原有的美感。设计的

美不仅体现在产品外观形态上,更重要的是达到功能与审美的完美结合。虽然艺术与技术在设计活动中担当着不同的任务,但是产品的创制却显现为两者关系的聚集。在设计中,艺术与技术的结合不是数量上的对等关系,也不是一方压倒另一方,而是艺术与技术的张力关系。对于现代设计而言,一方面,它类似于艺术创造,显现为一种独创性的感性活动;另一方面,它是对各种科学技术的运用,将理性的技术转化到适合于人的产品设计中,显现为一种有目的的理性活动。

现代艺术为现代设计指明了方向,在设计风格上,必须改变一成不变的、僵化的设计风格,设计要跟上时代的节奏,将人作为尺度,充分尊重艺术创造的方式,使机器生产的产品对于人自身而言,具有亲和力和感染力,将我们的生活世界从一个机械化的世界重新带回到一个人性化的世界。它既要与艺术紧密地结合在一起,而不是抛弃艺术,又要注重人文精神的塑造,而不是一味依赖技术。

一个自然之物与人发生关联,显示出它的自然本性,如优美的线条、绚丽的色彩,而产品本身就是人与物的结合,设计的创制将人的因素和物的因素聚集在其中。产品在使用过程中,将自身物的特性和人的因素昭示出来,在这一过程中,也显示出人与物的有限性。对于产品而言,设计的导入就是要克服这种有限性,而敞开人与物的无限性。这是由设计的历史本性所决定的,设计在其历史生成中显现为艺术与技术的结合,产品的创制将技术化的产物转变为艺术的存在。

引例:

在我们的生活世界中有着大量的现实案例,如明式家具(图0.2)、中国的瓷器(图0.3)和故宫的建筑(图0.4),它们所承载的工艺与艺术价值对当代设计的创制活动产生着深远的影响。

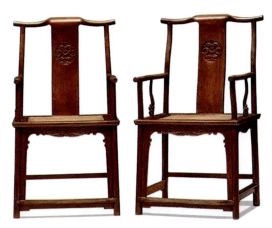

图0.2　黄花梨四出头龙纹官帽椅

图0.3　清雍正粉彩八仙贺寿图瓶

图0.4　故宫的建筑

党的二十大报告指出，"坚持百花齐放、百家争鸣，坚持创造性转化、创新性发展，以社会主义核心价值观为引领，发展社会主义先进文化，弘扬革命文化，传承中华优秀传统文化，满足人民日益增长的精神文化需求"。中华优秀传统文化是中华文明的智慧结晶和精华所在，是中华民族的根和魂，是我们在世界文化激荡中站稳脚跟的根基。作为设计工作者，应努力在其专业领域结合新的时代条件传承和弘扬中华优秀传统文化，展示中华民族的独特精神标识，更好构筑中国力量、中国精神、中国效率。

包豪斯设计运动为现代设计的发展开创了一个新局面，它是工业与艺术结合的必然产物。现代设计尤其是工业产品设计正逐渐抛弃以"物"为核心的设计方法，提出了以"事"为本源的设计思想。设计作为产品的创制活动，显现为人的活动，是人与事的聚集。设计不仅作为一种技术手段，创制出一种功能性的产品，更重要的是，它成为人的一种存在方式，建构起人与世界的关联，达到人与产品的和谐共处。

通过设计活动，我们看到了人与物的关系的聚集。在设计物上聚集了人与事，一件设计产品就是人与事的物化，也就是一个物化的人的生活世界。如果简单地将设计理解为物的质料化和技术化，会让设计活动中既不见物也不见人，使设计中物的本性消失殆尽，这样一种态度将使物的物性在设计活动中消亡。我们不能简单地将产品看成人的对象化的物，一个对象化的物是人认识和实践的对象，虽然设计的创制活动中包含这一部分因素，但并非全部。

作为人与事聚集的产品，不仅是质料的赋形，而且是让物的物性和人的人性在其中得以显现。产品一方面显现出质料的赋形，让物的物性显现；另一方面在产品的使用过程中显现出人的人性，让人作为人而存在，而不是将人变为技术化的人和异化的人。设计让人与物共同存在、相互生成，只有既显现了物的物性又显现了人的人性的产品，才能最终成为美的设计。

近代工业革命以来，由于机器技术的介入，产品的生产往往是大规模、大批量的。它不同于手工业时期，工匠凭借其自身的技艺完成单件手工艺品的制作。批量化生产的产品，如汽车、服饰和日常生活用品等，只能满足人基本生存的需要，而不能满足个体多样化的需求。人作为个体的存在是有差异的，任何生产对象对于个体的意义，还取决于其需要的内容和性质。工业时代初期，设计还未完全介入人的生活世界，并未意识到作为个体的人的差异性。设计在这一时期仅是为了使物适应于机器生产，遵循多快好省原则生产出批量的产品，而忽视了产品的生产是为了实现个体需求的多样化。

对于现代设计而言，设计已越过其技术边界，走向艺术与技术的结合。产品在造型上展现为美，艺术无疑贯穿于产品的创制活动中，伴随着整个设计过程。艺术的介入将设计引入艺术化，使设计不仅要满足于机器技术的批量化生产，而且要符合人的审

美需求。由此设计的艺术化显现出作为个体的人是不可替代和不可重复的，表现出唯一性。设计在产品创制之初，从产品实用功能出发，在现代技术和工业化大生产的条件下，达到为了人所用的目的。设计既是目的也是手段，它是人为了实现自身目的而使用的手段，同时又通过这种手段来达到设计自身。人的手段是多样的，但唯有设计自身是不变的，即为了满足人的生存需要。设计的过程往往显现为人而非物，因为人是作为设计的开端和终结。在这样一个循环中，设计与人的需求相互关联而非物，只不过人借助产品的创制来满足人自身的需求。

  人的思想与行为是在自然的基础上生成的，是为了使人更好地生存于这个世界之中。设计的最终目的并非产品，而是为了满足人的需求，即设计是为人而进行的设计。它是人按照一定目的而进行的创制活动，是人为了更好地生存于世的活动。设计的完成是为人创造一种合理的生活方式。人的生活方式包括生产方式和交往方式，生活方式的形成是对于生活质量的追求。每个人都有自己的生活方式，人的基本行为与人的基本需求相适应。为了满足这种需求就产生了设计，它是与各个时代的生产和生活相符的。当人的生产和生活方式发生变化的时候，设计也随之发生变化。设计不应该局限于对物的赋形，而应该从人的生活世界的维度出发去研究设计问题，也就是说人的生活方式决定着人的设计。在当代社会中，对于生活方式的追求是多方面的，其核心是对美的追求。就设计而言，是追求人所创造的物的美。

  在当代人们的生活世界中，设计已成为一个越来越重要的问题。虽然设计的思想早就存在于人的实践活动之中，但人们还未对其进行深思。回顾设计的历程，设计现象产生于人开始使用和制造工具，但是最初的设计不是人的自觉行为，而是为了适应严酷的自然环境而进行的物质劳动生产。虽然设计活动一直伴随着人类的发展，但直到工业革命之后，设计才成为一个突出性的问题。技术的进步使人控制和改造自然的能力不断增强，世界也逐渐成为一个人造的世界。现代设计由手工制作发展到机器生产乃至信息设计，越来越显现为人的一种存在方式。但一般性的设计活动并不在本书探讨的范围内，本书主要解析在人的物质劳动生产实践活动中对物的赋形，即产品的创制活动。在这样一种造型活动中，设计与艺术是密切相关的，揭示出设计作为人思想观念的物化活动，展现为艺术与技术的有机结合，显现为具体产品的创制，改变着人的生活世界，并与生活世界相辅相成。

**思考题：**

1. 何谓"设计"？简述"设计"一词的历史演变。
2. 如何理解设计与艺术的关系？

"十四五"普通高等教育规划教材
高等院校艺术与设计类专业"互联网+"创新规划教材
国际化设计类专业高等教育丛书

# 现代设计导论

第一章

# 设计的一般本性

设计给人的生活世界带来众多变化，每一项设计类别都对人们的生活产生着影响，如建筑设计、环境设计、机械设计、产品设计等。然而，如此众多的设计门类之间也存在较大的差异，人们试图给予它们一个笼统的定义是尤为困难的。一方面，当代众多的设计现象之间或多或少地存在差异，进而使设计的同一性问题面临着挑战；另一方面，设计从传统艺术领域中分离出来，便走向了独立发展的道路。那么，多样的设计现象是否有一个共同的设计本质呢？设计与传统艺术是否毫不相干呢？显然，设计现象已然与自然、生活、技术和艺术结合在一起，设计自身也呈现出多元化的发展趋势。尽管现代设计呈现出多种风格和形式，但它不同于传统的手工艺和一般的应用艺术。本章结合设计实践活动，对设计的一般本性进行讨论。

● 目标

了解设计与自然和生活世界之间的关系

理解设计与技术、艺术之间的关系

● 要求

| 知识要点 | 能力要求 |
| --- | --- |
| 设计的边界 | 如何通过人与自然的关系，划分设计的边界 |
| 工业时代的设计 | （1）了解工业化机器大生产对自然和人的生活世界带来的影响；<br>（2）了解工业化机器大生产对技术和艺术的影响；<br>（3）理解设计在工业化机器大生产中的显现方式 |
| 当代设计问题产生的根源 | （1）了解设计如何创造生活方式；<br>（2）理解技术是如何走向技术化的；<br>（3）理解何谓技术与艺术的统一 |

## 第一节　设计与自然

当代设计活动层出不穷，呈现出的设计现象也纷繁复杂。与此同时，设计与艺术的关联越发密切，更加促使设计边界的游移不定，通过产品的创制将自身显现出来。我们可以认为人生活在自然和社会的世界之中，但对于现代人而言，人显然生活在一个经过设计的世界之中。在人的生活世界中，经过人为设计的产品充斥着我们的生活世界，我们每天都在与各种设计产品打交道，如观看的电视、居住的房屋、使用的电话、乘坐的各种交通工具及穿在身上的衣服等，这些似乎没有一样离得开设计。设计不仅仅是生活世界原初的现象，更多的是呈现出设计的现象，我们无法离开生活世界去谈论设计，如此一来，我们的设计活动就有了一个大致的边界，与生活世界中各种非设计活动区分开来。

## 一、人与自然

### 1. 设计的边界

我们从设计的边界出发，区分何谓设计、何谓非设计。在原始社会，人仅仅依靠自身的本能生存于自然界中，人在面对自然世界时，通常表现为紧张和恐惧，这是人动物性的本能。随着人的意识开始逐渐觉醒，人能够有目的、有意识地进行劳动生产，人与自然的关系表现为人对自然的依附，人与自然便开始了长期的共处。随着设计创制活动的开展，人将创造力逐渐运用于自然界中，将自然作为设计对象。由此不难看出，人在由本能转向对创造力运用的过程中，对于客观世界的认识由懵懂逐渐转向成熟，自身的创造力不断增长。人在对自然的把握和征服过程中，以自身为尺度，将自然不断改造成人化的世界；人以自身为中心，将自然转变为属于人的世界，自然仿佛围绕人而存在。人与自然的关系由人对自然的敬畏转为自然成为人的附属，这源于人的智慧，更得益于人有目的、有意识地制造和使用工具。此时，人的设计意识也开始萌发。

在此，自然是指自然界或大自然，是天地及其间的动物、植物和矿物所构成的存在者的整体。就其自身而言，它是客观存在的。人是自然界中最特殊的动物，是有目的、有意识的生命存在，这也形成了人与自然最原初的关系。对于人与自然关系的思考，是为了进一步探讨设计与自然的关系。自然界中一切动物和植物都有其原本的面貌，它们是自然创造的，也是客观存在的，作为自然物构成了整个自然界。这个整体不是被谁创造的，而是已然显现于人的面前。自然同时也是设计的对象，设计是人在自然基础上进行的创制活动。设计师基于自然世界创造了一个经过人为设计的生活世界，为了满足人的欲望，设计师将人的欲望现实化与产品化。人经由欲望出发所产生的需求和渴望，最终在产品上得以实现。设计的过程就形成了对自然的改造，使自然服务于人并成为设计过程的质料。设计也就成为将自然物、工具、机器、信息、能源、资本、时间及人自身演变成产品的过程。

设计是对自然、生活世界和人自身进行改造的计划和构思。作为人的活动，它将自然物变成人为事物，将人与自然进行关联，或对立或和谐地使人置身于自然之中。人的设计活动总是有所指的，即指向自然和人自身。人对自然的改造并非只是简单的占有，而是一种积极地构建。柳宗悦在《工艺文化》一书中指出，人们为了居住、吃饭、穿衣和战斗，就必须对器物进行修整，如果没有工具，就利用自然材料加工，为自己所用。这样，符合自己喜好的器物便诞生了。在对自然的改造过程中，人们有目的地生产出自身所需的工具或器物，这不仅改变了自然，也影响了人自身。设计作为人对自然的改造活动，首先需从自然物开始，对自然物赋予一定的形式以期达到一定的功能，满足人的使用。日常生产活动均离不开设计，从自然物中生产出工具，通过

对工具的使用生产出人所需要的食物、住房和日常生活用品，它将人有意识的设计创制活动与人的无意识动物性本能活动区分开来。然而，在人的活动历程中，有意识的设计活动往往受到自然条件和技术水平的限制。

在生产力水平较低的古代，自然相对于人而言是强大的，人在自然面前是弱小的。因此，人崇拜自然，表现出对于自然的敬畏。一方面，自然为人提供了一定的物质生存条件；另一方面，自然也给人带来了灾难。人认识到自然力量的强大，便开始遵循自然规律，按照自然规律从事生产和劳动。人与自然本为一体，两者相互吸引，人从自然世界之中发现了自然的秩序，并将这种规律投射到自身的生活世界中。人遵循着自然规律，同时受制于自然规律。居住于大地之上的人，也渐渐产生了对自然山水美的渴望，进而促使了人对于自身及生存境遇的思考，设计意识也开始萌发。这一时期的设计，自然对人具有最高的规定性，自然规定并支配着人，人只有顺应自然规律发展，这体现出早期人类与自然和谐相处的思想。

近代工业革命的爆发，彻底改变了人与自然的关系。工业革命所带来的结果是人成为自然的主人，自然成为人的客观对象。自然作为客观外在的对象，丧失了自然而然的本性，成为人技术化的物质生产资料。自然与人的关系表现为从属关系，人通过技术手段改造自然、征服自然、控制自然。在这种不对等关系的支配之下，渴望改造和征服自然的观念深刻地影响着人的思想和社会活动，自然被毫无节制地索取，从而造成了人类生存环境的严重破坏，人对自然的索取展现出人对自然的征服心态——人成为自然万物的主宰。设计也不可避免地成为人改造自然的手段，如桥梁、建筑的建设，不仅利用自然土地资源，而且使用自然材料构建成人的居住空间。将土地和自然中的一切，如自然生长的果实和它所养活的动物，都转变成人用来维持生存和舒适生活的材料，一切自然物都成了人类可利用的资源。在工业革命中，人一跃成为自然的主人，掌握和操控着自然，自然也逐渐为人所认识、理解和掌握，人最终也在利用和改造自然世界的过程中实现了对自然的超越。

引例：

党的二十大报告提出，"中国式现代化是人与自然和谐共生的现代化。"就设计工作者而言，准确把握这一精辟论断的科学内涵，对全面建设社会主义现代化国家至关重要。近现代以来，由于环境危机的加剧，人们逐渐意识到了人对自然的征服和控制的恶果，这不仅危及自然，而且危及人类自身的生存。产品的创制活动同样也关乎人自身的命运，人类在求得自身生存和发展的同时应格外注重与自然和谐共处。如在长江三峡大坝的设计和建设过程中（见图1.1），要最大限度地保护三峡地区的生态自然环境和文物古迹，因为这是关系到中国乃至全人类生存和文明延续的重大问题。

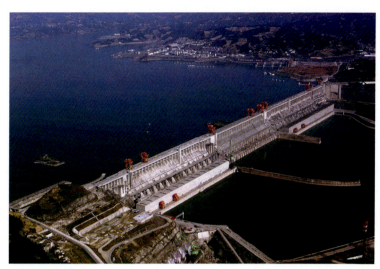

图 1.1 长江三峡大坝

小到人的日常生活用品，大到公共建筑、水利工程等，人在进行设计之初就应该考虑到产品创制所带来的后果。以牺牲自然环境和一部分人的利益为代价，来满足另一部分人的需求，将会给全人类带来不良的后果。因此，自然不能仅仅成为人不断索取的对象，设计也不能越过自然的边界。

2. 人与自然的关系

从原始时期人与自然的共处，到自然成为人不断改造和征服的对象，再到后来人逐渐意识到需要与自然和谐共存，我们可以看到在人类历史的进程中人与自然的关系在不断地发生着变化。人借助设计实践来改造和征服自然；反之，自然也限制着设计的创制和生成。如在气候炎热的情况下，工程师和设计师创造和生产出了用于制冷的空调设备，但空调中的氟利昂却破坏着大气中的臭氧层，使紫外线直射大地，给人和自然带来了极大的危害。设计的生成过程，会导致人与自然界逐渐分离，但优秀的设计产品往往也是与自然和谐共处的存在，好的设计不仅能为人提供更加舒适的生活，而且要考虑自然的承载能力，否则人也会反受其害。

此外，人与自然的关系具体表现为两个方面：一方面，人依赖于自然，离开自然便无法生存，要服从自然规律和受自然的支配；另一方面，人成为自然的主人，支配和改造自然。如此理解人与自然的关系并未揭示出其本性，也没有表明人与自然的理想状态，即还不能达到人与自然的和谐共存。自然万物并不能理解和思考自身，因为自然是无意识的、遮蔽的。而人能够理解自身的存在，因为人是有意识的、是敞开的。人不仅能够思考自身，而且能够思考自然万物，这样自然万物就通过人类敞开了自身。如果说自然世界是黝黑的，那么人类的思考犹如一缕阳光，不仅点亮了自身，也照亮了自然。在这样的一种人与自然的关系中，设计的创制活动就成

为人理解自身存在的方式之一，人也通过设计显现出了自身的意识。

设计的创制活动是人类对于自然的理解，是对自然物的加工，使其符合人的使用，不同于一般的自然活动。设计不等同于自然，也不能凌驾于自然之上，设计的产品最终是非自然之物，即人造物。由此，我们必须反对人类中心主义的观念，自然是人类的朋友，人类需要保护好自然环境，做自然的守护者。人与其他自然万物共同拥有这个地球，与地球共存。人和自然是一个有机的生命整体，在人与自然的关系中，要强调人与自然和谐共处，只有这样，居住于大地之上的人才能处于与天地同和的境界之中。

设计的创制不等同自然的生产，自然也不是设计的产物，但设计建立在自然的基础之上，它能在自然环境之中创造出一个类似自然的人工环境，以至于人们误以为创制的人工环境就是自然。这是设计的创制与自然的生产的某种相似性所导致的。人本属于自然，人以自身的尺度来衡量自然，要求经过设计的自然之物必须符合人的使用目的。那么，人的尺度规定了设计，设计不是以自然物或技术为尺度，而是要合乎人的尺度。所以，设计不是天成的，而是人为的，是人为设计设立的一个尺度。

设计作为人有意识的创制活动必然要符合自然的规律，自然界作为设计的基础和对象，往往会对设计起着决定性的作用。人自身的力量通过设计所创制的工具得以增强，如飞机（见图 1.2）和潜艇的设计制造，突破了人体的限制，实现了人上天和入海的梦想。但设计却不是万能的，设计活动在某些环境或地域体现在引导人适应自然环境，而非改变自然。实际上，设计的创制活动表明，一个人为创制的产品不仅要以人为尺度，还要合乎自然，它要求人在从事设计的创制活动时，既要从人的视角去审视自然，又要从自然的维度来思考人。如此设计的产品就能够与自然环境相互融合，在合乎人的需求的同时，不以破坏自然环境为代价来进行设计生产。只有如此设计所创制的产品，才最终显现为美的产品。

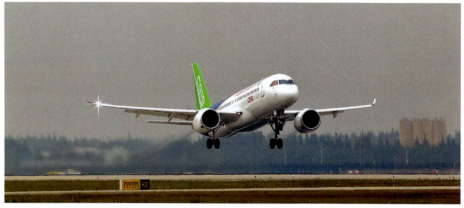

图 1.2　国产 C919 大型客机

虽然设计是人的活动，但它始终与自然相关。一方面，自然物可以直接作为质料在产品设计中使用，如手工艺制品的藤、竹、树根和石头等。它们是手工艺人通过自身的技艺展现自然本身，这些产品的形式，更多的是对手工技艺的展现，达到巧夺天工的程度。另一方面，作为现代化大生产所使用的质料，早已是经过现代技术处理过的，而非自然直接给予的，如钢铁、塑料和玻璃等。作为设计创制活动所使用的质料，既可能是自然之物，也可能是已有的产品。已有的产品也是经过人的创制活动改变的自然物，在此过程中自然依旧存在，只不过它并不是以直接的形态显现，而是转为一种间接的表达，即已被设计的自然物。作为质料的自然并不是人所设计的对象，在此不是手段，而是目的。自然在设计活动过程中，作为自身而存在，从而显现自身。

自然材料经由人的加工制造，不可避免地打上人的烙印，使原来自在自为的自然成为"人化的自然"。作为质料的自然材料显现出人的需求、目的、意向和心理等特征，进而直接符合人的需要。这些特性具体显现在产品的创制活动中，将产品具体转化为一实体的人造物，自然也就偏离了自身的存在。因此，任何意义上的设计创制都呈现为以满足人的需求为目的的产品。作为人造物的各式形态的产品，均是为了满足人的特定使用目的而被生产出来的。由于人的物质生产活动都是在一定的社会关系中进行的，随着社会历史的变迁，产品的形制也在悄然改变，因而人所设计的产品也都具有一定的社会属性，反映着人类文化的积淀。由于人所特有的能动性和创造力，人在适应着自然的同时也时刻改造着自然，因此设计的创制活动对于人与自然的和谐相处始终起着纽带作用。设计的最终方向是将自然环境的可持续性发展作为最终追寻的目标并付诸实践，将"人—自然—社会"作为一个不可分割的整体来思考，营造出人与自然的和谐氛围，进而推动人与自然和谐有序地发展。

## 二、设计的历程

在工业化大生产的早期，由机器所生产的日常用品相对比较粗糙，并不能满足人们对生活世界的美好追求。随着工业化进程的发展，人们对于往日那种精致而细腻的生活感受逐渐被消解，审美观念也受到了巨大的冲击。这同时也成为现代设计诞生的契机，让我们去思考现代设计产生的直接动力。在科学和信息技术蓬勃发展的今天，当代设计呈现出日新月异的景象。因此，我们不妨停下匆忙的脚步，来回顾一下设计的历史。

1. 早期人类社会的设计

早期的人类社会，人靠采集野生果实和狩猎为生，人的生存依赖于自然的给予，

同时人又不得不面临自然界的无常（如像风暴、地震和水灾等自然厄运的侵袭），人俨然成为自然世界的一部分。为了在自然世界中更为自由、自主地生活，人开始制造和使用工具。从石器到青铜器再到铁器的创制，从穴居、巢居的居住方式到现代的摩天大厦，人依靠自身的技能，有目的、有意识地创制人造物，虽然人依旧生活于自然环境之中，但已不再完全受制于自然，人的生活方式从完全依赖自然演变为相对独立于自然的自在、自为和自主的生存状态。

人仅依靠动物的本能生存于自然环境之中显然不够，还需要进行产品的创制活动，设计也就应运而生。设计作为人的活动，始终无法与自然相分离，它需要借助于自然，为人提供生产、生活的资料。同时，自然界中的各种植物、矿物、动物等的形态也为设计创造提供灵感和质料。生活于自然世界中的人逐渐与自然相适应，如在菲律宾的丛林深处，有的地方备受洪水、猛兽的困扰，居民只好把房屋建在离地约12米高的树上，不仅能够保持良好的通风，倾斜的屋顶还能抵挡暴雨袭击。在此，自然也对人的生存提出了挑战，但人总能依靠自身的智慧设计出适应自然环境的产品，与自然和谐相处。

尽管我们生活在自然世界之中，但事实上我们生活于一个由人造物所建构的人为世界之中。人造物的创制构建了人不同的行为，设计也就在其中得以生成。人造物以自然物为质料，通过设计的创制形成自身，它是对自然物的改造，使自然物符合人的使用。设计在自然物的基础上得以生产，但这一过程也剥夺了自然物的物质属性。如我们在野外找到的一块被砍削过的木头，它显然不是自然的产物，而是经由人加工过的物品，此人造物的形式是为了一个明确的目的而塑造的。所以，人造物产生的原因必然归因于一定的目的，而形式则是目的的外在显现。为了使自然物达到某种人为的目的，形式由此发生改变，即自然物转变为人造物，设计也因此而产生。

人造物作为人行为活动的产物，必然服务于人的使用目的。一个自然物经人为设计之后，就成为人造物，即产品，它服务于人的使用目的，进而附着于人的行为和使用。对设计活动本源的追问，促使我们对日常生活世界中大量出现的产品进行思考。设计的目的和核心是人，它是为了协调人与物、人与环境、人与人、人与社会之间的关系。一方面，如果仅仅将产品理解为达成人目的的手段，这无疑只是将人的行为等同于目的，那么设计活动就成为达成目的的手段，人也就将其自身变为工具；另一方面，如果仅将自然理解为人的对象，这将使产品失去其自然本性，而仅仅成为某一空间具体形态和单纯抽象化的符号，磨灭了人与产品的关系，产品也仅仅变成服务于人使用目的的工具。

设计为人而设计，产品的生产是为人所使用。设计活动始终围绕着人而不是物，

它是依据人的本性而进行的创制活动。自然物具有作为物所独立存在的机能和形态，设计活动就是创制出适合人的机能和形态的产品，进而在人与物之间建立关联。设计活动无疑是形式美感和实用目的互为显现的过程。一件被打磨后的用具，其初始的实用价值其实高于审美价值。如一件不对称的武器，用起来总不及一件对称的武器来得准确；一个打磨光滑的箭头或枪头也一定比一个未打磨光滑的箭头或枪头来得容易深入。那么制作者想同时满足审美和实用的需要，就必须妥善处理形式美感和实用目的之间的关系。在人与自然的关系中，设计的创制活动就展现为形式的不断变化，这种形式的建构是人按照自身的需求和美的规律去进行创制。

原始人在制造工具的实践过程中，逐步发现和认识到按照对称、比例、和谐、光滑等形式规律制造的工具可以更好地实现人的实用目的。这样的实践经过千万次的重复，就可以逐步形成"按照美的规律"来进行设计制造的物质生产。由此，通过工艺加工，使自然物的形态发生变化，产生新的形态、结构和功能，这也是设计创制活动的结果。在这一创制活动过程中，设计定格了人自身的意义，确立了人的生存方式。

2. 近现代的设计

伴随着工业化时代的到来，机器技术成为时代的标志。工业化机器大生产代替了手工劳作，社会分工也越来越明细，社会商品日渐丰富。在竞争日趋激烈的商业环境下，为了增强商品的竞争力，刺激消费者的购买欲望，设计成为商品竞争的一个重要手段，也成为产品生产过程中的一个重要环节，商业竞争加速了设计的发展。18世纪后期至19世纪，工业化大生产的一个显著特征是高速度、大批量、标准化、低价格，设计与制造由此逐渐分离开来，设计在生产过程中的作用也日益凸显，应用范围也越来越广泛。同时，由于新材料与新技术的不断涌现，设计风格也层出不穷。

进入20世纪，在工业化大生产过程中，以实现标准化和批量化为前提，设计须解决实用与审美之间的矛盾。当今，我们正步入信息化时代，随着计算机的普及和互联网的建立，"数字化生活"方式悄然而至。数字化技术对传统设计产生了深刻的影响，设计由具体"物"的设计转变到"非物质"设计。以数字化产品为中心的生活方式开辟了一片新的天地，设计的作用也发生着戏剧化的变化，其重要性和本性也随之发生转变。设计活动呈现出物质设计与非物质设计、工业产品与软件产品、机械化批量生产方式与数字化柔性生产方式等多元共存的发展趋势。信息化时代的到来，使设计存在的形式变得更加丰富多彩，展现出物质设计过程中的非物质性特征。

现代科学技术的发展推动了机械技术的改良，将过去不可能生产制造的产品变为现实。但与此同时，我们也应该看到机器生产的局限性。在工业化机器大生产出现的早期，资本主义经济制度促进了机器生产的具体实施，追求利润成为它的首要目的。

但是，过度追求利润往往会使资本家无视产品的质量和美感。这时资本家和工厂主就是设计师，为了获取最大的利润，他们希望在生产过程中尽可能地用料少，工艺要简单，要用最短的时间完成产品的生产，这造成了大量粗制滥造的产品泛滥成灾。资本家狂热地追逐利润，期望将工业化生产与商业化营销结合在一起，以获得利润的最大化，对于产品设计的社会责任几乎从不思量。

由于机器本身并不具备思考的能力，因此无法进行创造。机器生产也并没有什么过错，有错的是指挥机器生产的人。这就要求指挥机器生产的人必须能够正确地理解设计的创制活动。由此，设计就转换为在机器生产之前拟定的计划、勾勒的草图和方案，从而形成对产品各部件之间的相互关系进行统一的规划和预想。设计活动始终离不开机器技术，它必须符合机器制造的原则，不再仅仅是艺术领域中的构图，也不是指一定形式的创造和构思方案。在此，它为机器技术所规定，此时的设计创制活动只是简单地反映出按计划生产、按计划销售的企业意志与战略。当这种意志与战略在发挥正面作用时，素材和技术就会达到完美的和谐，成为一件造型完善、功能合理，可以很好地满足生活需求的设计品。与手工业时代形式至上的设计思路不同，工业时代强调形式符合功能，功能性在产品设计中起主导作用。但仅有技术是不够的，因为设计的最终目的是人，而非机器或产品，产品的功能和形式要符合人性。对于艺术性的要求开始凸显，产品的形式还需要显现为美的形态。

许多设计活动一开始并非以美的规律来进行创制，不少设计活动的出发点是为了满足人的需求、维系人的生存，并不是以美为根据的，因而具有很强的目的性。当人的物质劳动生产满足了人的基本生存需求后，随着物的有用性成为人的内在观念的"物化"，美的规律便在这样一种"物化"过程中得以显现。观念的物化直接体现出人的尺度，人造物活动的所有阶段几乎都受其影响，人的尺度也成为人创制活动的动力。此种观念的物化并不是仅仅依据于人的尺度，简单地将自然物看成人物化的对象，而是在物化的过程中将人性展现出来，才能最终将美展现出来。在设计活动中，物的有用性就形式而言，是要如何适用于人的使用目的，物的有用性成为设计活动必须遵从的原则，其根源于人为了生存于世而努力的自然本性。

工具作为人身体延伸的一种手段，是为了实现人的使用目的。使用目的的实现有赖于形式与功能的完美结合，这里的功能是为了实现人的需求。功能与形式在设计物中互相显现，形式是符合功能的形式，功能需要通过形式展现。一个产品如果只是具有优美的形式，而无使用性，它将仅仅是一件艺术作品，而非产品。产品的功能为人的使用目的提供了保障，这也要求产品的设计必须具备某种功用，而不仅仅是用来欣赏的艺术品。形式是产品赖以存在的意义，产品的功能一旦失去了其展现的形式，那么它只是一个存在的对象，使用性也就随之消失。

作为现代设计的产品早已不同于以往的手工制品，更不同于纯粹的艺术作品。手工制品的制作更多依赖于人的技艺去实现器具的实用性及在实际使用中的可靠性；纯粹的艺术作品则往往不具备一定的使用性，它是非功利的，因此在艺术作品的创作过程中，更多的是按照美的规律进行创造，使其更具有审美价值，而非使用价值。

由于产品的创制涉及功能和使用，因此设计也必须合乎机理，它必须是一个符合规律的创制活动。无论就其创制的方法而言，还是针对作为质料的自然物来说，符合规律不仅要合乎人的机理，而且要合乎事物的机理；否则，产品就不可能实现其功能目标。这是因为一个作为使用对象的物，必须在它的制作和使用过程中，严格地符合其功能性的需要。而一个设计产品的创制，在它的制造和使用过程中，不仅要符合功能的需求，而且要按照美的规律进行建构，这一过程还必须在制造之前经过预先深思。一个美的产品，美的因素具有规定性，设计所创制的产品既不是一个对象化的物，也不是纯粹的艺术作品。

### 三、设计中美的创制

人生活在这个世界中，自开始制造和使用工具起，设计活动就伴随其中。从日常生活用具到居住的房屋，人所创制的产品在人与自然之间形成了一个人造的世界。人作为自然的一部分，一方面利用和改造着自然，另一方面在积极建构着自然。然而，人既不是自然的主人，也不是自然的奴隶，而是自然的守护者。他看护着自然，同时也建构起一个依存于自然的人造世界，这样一种创制活动使人在自然中得以生存。

1. 艺术与技术之美

设计创制的产品是使用一定的质料，为达成一定的使用目的而进行的生产活动，其结果是人工性的物态化劳动成果，显示出使用方面的意义。它物化着人的智慧和思想，体现着人的欲望和目的。从这种意义来说，人类制造和使用工具包含艺术活动的因素，这些看上去粗陋的器具中，蕴藏着艺术品的萌芽，显现出人类最初的审美意识。造物活动是为了人的生存和生活的需要而进行的物质劳动生产活动。在这样一种造物活动中，产品的设计属于一种艺术性的造物，它以其独特的审美和艺术特征区分于一般的造物活动。

如此显现的造物活动是功能与形式、技术与艺术的结合，是按美的规律进行的创制活动。一位富有灵感的设计师会敏锐地观察世界，从各种现象中获得经验。这些经

验又被分解和重组进入艺术家的无意识状态中，形成新的经验，促使设计师总在最意想不到的时候发现物新的关系，赋予物新的形式。在这样一种造型活动中，产品的形式并非简单地模仿自然形态，成为自然物的摹本，而是积极地去建构。这是因为在人的设计活动中，一方面人创制出产品，将人的观念物化为现实存在物；另一方面人关照自然形态，模仿它，表现它，改造它，从而创制出新的形态。自然成为人设计的源泉，设计师在模仿自然形态的过程中，逐渐积累了造型的经验，进而能够按照人的需求来创制产品的形态。

就产品设计而言，产品的创制通达了功能、形式和质料等多方面因素。产品的功能无法在制造完成后再附加上去，而是在设计之初就有着明确的规定，而且它也不是作为某种目的附着于产品上的形式。产品的功能是在设计过程中人为赋予的，这不仅是一种赋形活动，而且是随着赋形活动先行给予的功能，因而形式与功能都是建立在有用性之上的。产品或者器具的创制就在于它的功能性，其功能性在产品的使用过程中显现为有用性。作为人造物的产品或者器具并非纯粹的物，它是人造产品的存在，为了满足某种特殊目的和需要。一个存在器具的功能一般显现为有用性，海德格尔曾以农鞋为例，指出田间劳动的农妇对其所穿的草鞋想得越少，看得越少，意识越模糊，则农鞋的有用性就越强，存在也就越真实。产品虽是物，但它为人所创制，有用性规定其存在。

在现代技术条件下，设计师的创意和制作者的技艺往往决定了产品设计的质量，但产品的设计与制造，绝不仅仅取决于设计师和制作者身体的技艺。随着现代技术的发展，机器逐渐代替了人的身体，机器技术也代替了人身体的技艺。技艺显现为人身体的活动，手工艺品的制作直接相关于人的身体，由于身体直接与物打交道，所以将物显现为一手工制品，这是人对物的把握。机器的出现，将人融入机械化大生产过程，但人的技艺性只体现在产品生产制造过程中的某一环节，它中断了人与物的直接联系。现代技术空前地进入设计领域，使得现代设计具有鲜明的系统性和控制性的特征。

人身体的技艺活动始终离不开人对于美的追求，最终完成于造物的制作过程中。而对于现代设计而言，产品的创制是在艺术与技术的完美结合中达到对美的追求。产品如何显现为美，有赖于在设计创制过程中对形式美感的追求。它是利用一定的质料，凭借人身体的技艺、工具与技术，为达到一定的目的而进行的创制活动。机械生产的产品不同于手工艺品，如果机械生产的产品去模仿传统手工艺品的精美将是徒劳的，因为无论从材料的选择还是制作工艺上，机器生产的产品在设计上所产生的独特的技术之美，这是手工艺品所无法展现的。新材料与新技术的使用，推动着产品设计不断推陈出新，这让人们进一步思考，要如何在现代设计中为产品的创

制开辟一条不同于手工艺品的道路。这是对于设计师智慧的考量,要求产品在适合机械化大生产的前提下,抛弃无谓的装饰,创造出简洁、明快、单纯而朴素的产品造型。

2. 形式之美

造型活动将产生以下结果:即产品显现为一确定的形态,具有明确的目的性和实体性,经由赋形的自然物,给予它艺术的形态和功能的展现,以达到设计的最终目的。只有经过这样的一种造型活动,产品才能显现为现实的存在。产品的造型设计活动是以实现人的使用目的为前提的,将明确的思想观念物化为现实产品,显现为对自然物赋形的过程,并最终成为人的一种创制活动。设计将自然物塑造为人为设计的产品,使其带有明确的目的性。设计的过程是对于物的赋形和创作的过程,它既不是直接对现成对象的操作,也不是对物的简单修饰,而是从人自身观念出发的一种创制活动。比如,一个精美的茶杯,虽然不能给人讲述一个思想主题,或者给人讲一篇大道理,但是在使用这个茶杯时却使人身心愉快,潜移默化地陶冶了人的性情。如果人每天所使用的东西都是美的,这种美会影响人的心灵,使人的心灵受到感染,从而使人变得更加高尚优雅。在这样一种设计创制活动中,产品的美通过造型形式得以显现。

任何实在的物都存在一定的形式,是可视的、可触的,包含色彩、质量、质料等方面的基本属性。我们可以简单地将造型的过程归纳为四个方面:目的、设计、制作和使用。对于形态的构思、方案、草图就是造型的设计,主要是基于人与物的关系构成中产生出来的,它是在艺术的引导下完成的产品外形的塑造。每一件物品毫无例外地通过"形式"这一因素展现出来,因为每件物品都包括内容和形式两个方面。形式的创造同时也是美的建构,既是对于产品表面的装饰,如纹样、色彩和符号,也是依据一定功能和结构所进行的构形。一切形态往往诉诸人的感官,产品的造型活动中美的形态也就为人所感知。在产品设计过程中,其形式的塑造往往受到多方面的限制,如结构、材料、技术水平等,设计的魅力就在于克服这些限制以追求产品造型的多样性。

工业化时代的到来促使了现代设计的发展,这一时期人们创制了大量在形式、材料与工艺等方面与传统风格迥然不同的建筑、机器、日常生活用品等。在古希腊和中世纪时期,在建筑设计上,对于装饰风格的追求成为当时建筑师始终不渝的目标,即使在西方建筑史上以简洁著称的哥特式建筑也没有逃脱这一规律,特别是在教堂建筑上,高耸的尖塔、拱形的飞券、彩色的花窗成为当时的审美标准。而到了近代,英国工艺美术运动和法国新艺术运动成为现代设计的开端,大量设计精美的作品得以产生,特别是在海报、招贴等设计领域。虽然这一时期的设计思想和技术水平都有了突飞猛进的发展,但在设计形式上还未摆脱装饰主义的影响,未能将机器技术与艺术

很好地结合起来，没能设计出适合机器生产的造型形式。到了现代，机器技术的迅速发展，在产品设计上强调将标准化、组织化和功能化的模式直接反映在造型上，从而使产品体现出技术与艺术、功能与形式的完美结合。产品的设计符合工业化流水线的生产方式，使得产品在生产制造上变得方便、快捷，简洁的直线、弧线及几何化、抽象化、平面化的无机形态，取代了烦琐、模仿自然形式的有机形态，新型的材料如钢材、塑料、玻璃取代了传统的木材和石料。

3. 功能与审美

现代工业化大生产所确立起的新的审美观念，是在包豪斯设计运动之后才逐渐展现出来的。近代美学中，审美和美都是无功利和无目的的。然而，通过现代设计所创制的产品，从来都没有成为一个美学问题。但到了现代，设计开始不断满足人的欲望，不仅进入艺术及其审美活动，而且形成了独特的审美话语。

新的审美领域被现代设计打开，各种新材料、新技术、新工艺广泛地运用于物质生产活动中，创制出丰富的审美对象，进入我们的生活世界。设计活动所创制的产品美，虽然如同艺术美一样，生成于人的观念之中，但它与艺术美又不完全相同，它是从人的使用目的出发，通过现代技术的生产，转化为物质形态的美。因此，作为产品的审美对象区别于艺术的审美对象。

设计活动所产生的美具有多样性，它是多种形态的美构成的综合体，究其原因是因为产品设计的多样性和人需求的复杂性。在设计活动中，除了满足功能的要求之外，形式也显得尤为重要。产品的形式是以满足人的审美需求为前提的，这就使产品逐渐成为审美的对象。在手工业时代，手工艺品的制作完全凭借于手工艺人身体的技艺，可以将这些手工艺品看成艺术品。工业革命之后，机器生产代替了人身体的技艺，这就使设计活动凸显出来，人们开始用美的尺度去衡量产品。这也明确要求产品在具有一定功能的前提下，还应具备美的形式，达到形式与功能的统一。

因此，人们在要求产品满足功能需求的基础上，也在日益追求美的形式。随着人们审美能力的不断提高，设计的过程及结果越来越呈现出多样的审美价值。设计及产品不仅要满足人实际使用的需求，而且要承载人的精神需求。通过设计所获得的产品美，是人的身体和心理在与产品接触的过程中展现出来的。在这样一种人与物的交感经验中，产品的创制才能转化为我们的审美。所谓功能也就是满足人的使用，产品的创制在本源上就具有功利的特性，与无功利的纯粹的艺术作品相区分。它不同于手工业时代的工艺品，是人对于产品的实用态度，产品的设计生产就是为了尽可能多地满足人的需求，从而决定了设计的功利性。如果产品在创制过程中忽视对于功能的追求，产品就会失去其存在的意义。

从各种产品设计中都能够看到，现代美学对于现代设计的渗透，源于人对于产

品的审美关照。产品设计的美不仅仅是外观形态的审美意味，更重要的是功能与审美的结合，即实用与美的相互交融，设计在创制产品时使其既方便使用又具有优美的形式。实用性、批量化、普遍性等诸多因素，成为产品在创制过程中对于美的追求的束缚，这些因素也成为产品美的基础。无论是产品的设计还是机械化生产和制造的过程，技术与美的关系问题最终会凸显出来，成为我们要共同思考的一个重要问题。作为现代美学的一个分支，设计美学是美学一个具体的应用领域，它不同于一般的美学，设计中美的产生源于艺术与技术、功能与审美的交互生成。

引例：

就工业产品而言，在设计之初就将产品的功能性置于首要地位，如20世纪50年代中国所生产的永久牌自行车、搪瓷水缸、铝制饭盒等产品（见图1.3）都具有实用性，它们虽然不是艺术品，但具有的造型风格与外观无不呈现出有别于纯粹的艺术作品的设计美。

这个世界之所以展现为美的，是因为现代设计始终以人与自然和谐相处为出发点，抛弃了以往的功能主义、实用主义和以功利为目的的工具论的观点，将人的生活世界作为一个整体来思考，以人、产品、环境扩展到人的整个生活世界，让人诗意地居住在此大地之上。这样的设计才是为人的设计、美的设计。

**思考题：**

1. 从人类历史的进程中，可以看到人与自然的关系发生了怎样的变化？

2. 进入21世纪，面对功能与审美之间的矛盾设计是如何应对的？

3. 工业生产中，造型的过程可以归纳为哪四个方面？

图1.3　20世纪50年代中国生产的产品

## 第二节　设计与生活

在探讨了设计与自然的关系之后，我们可以发现，设计活动成为沟通人与自然的桥梁。一方面，设计的创制活动改造自然，为人营造了一个"人工化的自然环境"；另一方面，设计活动虽然是人为的活动，但又需要与自然和谐共处，相互生成。人、设计、自然在本源上属于人的生活世界，人源于自然，为了更好地生存于自然世界之中，就必须改造自然。自然是人的生活世界的自然，人类的一切活动源于生活世界，也是设计活动赖以产生的源泉。人生在世不是被动地生存于自然环境之中，而是有意识、有目的地改造和适应自然的过程。各种经由设计创制的产品不仅满足了人的使用，还显现出美的形态，如服装的设计制作不仅为了保暖，还显现出身体之美。设计所创制的产品进入人的生活世界，满足了人的日常生活需要，设计的创制活动也就与人的生活世界密切相关。在此，我们需要去揭示出设计与生活究竟是何种关系。

### 一、作为生活世界的设计

#### 1. 设计与生活世界的关系

"如何生活"和"活得怎样"是人生活在这个世界上必须面对的两个基本问题，而在解答这两个基本问题的过程中也伴随着对生活世界中各种设计问题的追问。

人为了生存，就需要制造和使用工具，设计的创制活动也因此伴随着人有意识地制造和使用工具而发展。人要生活在世界之中，就要面对自然，自然一方面给予了人基本的物质生产资料，另一方面恶劣的自然环境也威胁着人的生存。工具的制造和使用源于自然物，但它又是在自然物的基础上进行的改造和生产，由此便生发了设计。设计成为人生活世界的建构，它指引着人如何生存于世界之中，让人作为人去生活，而非相反。

我们如今生活的世界，与其说是自然世界，不如说是一个人造的环境。我们周围的环境几乎每件事物都被打上了人的烙印。在此意义上，可以毫不夸张地说我们生活的世界是一个经过人为设计的世界。在这样一个经过人为设计的世界中，首先显现为人与世界关系的聚集，也显现出人与物的关系。人为了生存于这个世界中，就需要与物打交道。一个自然物是预先给予的，而一个产品却是人为创制的。

在人的生活世界中，除了自然物之外，可以说充斥着各种各样人为生产制造的产品，如个人计算机、手机、电视、汽车等。这些产品是以人的使用为目的，是人为了更好地生存于世界中而创制的，显现为人的活动，从而构成了我们的生活世界。生活

世界成了设计的本源之地，人的生活世界由许多部分构成，设计活动只是其中的一个部分，它不是生活世界的全部。人所生活的世界虽然是一个完整的整体，但却呈现出不同的形态。其中最一般的形态是我们的日常生活世界。我们身处其中并时刻与之打交道。人们的衣、食、住、行，这一切都离不开设计活动，只是这一活动我们往往习以为常，没有更多地给予关注，设计的边界也就变得模糊不定，设计与非设计常常交织在一起，人与人、人与物、物与物的差异性也不清晰。

　　动物依靠自身的本能生存于自然世界中，动物自身的本能来自其种族的遗传性，如蜜蜂建造的正六边形的蜂巢，除了依靠蜜蜂的身体外，并没有借助任何外在的工具。反观人的设计活动，设计师通过对自然的观察和研究，运用智慧和工具将自然物转化为人造物，并构建出多样的产品。设计因此展现为一种有步骤、有计划，运用人类想象、直觉、意志和心智的创制活动。它不仅表现为人与物的关系，还表现为人与人的关系，并由此构成了种种复杂的社会关系。鉴于设计与生活世界的各个部分构成了众多复杂的关联，我们必须从分析日常生活世界入手，来探讨设计问题。

　　2. 生产世界中的设计

　　日常生活世界是直接相关于经验的世界。与动物仅凭借记忆与印象生存于自然世界中不同的是，人是凭借经验、技术、理智而生活的。设计活动是人有目的、有意识的创制行为，是人日常经验的展现，通过人的感官和知觉将人的日常经验展现出来，为人所操控。

　　在日常生活世界中，设计的边界是模糊不清的、不确定的。但与日常生活世界不同，在生产世界中设计的边界是确定的，它主要包括人的劳动和物质生产实践活动。人生活在世界中，一方面作为个体的人生存于世，另一方面作为种族的人繁衍后代。作为个体的人想更好地生存于世就必须通过劳动获得生产和生活资料。人并非在肉体的直接支配下进行生产劳动，而是凭借着精神和意识对整个自然界进行生产和改造；人不仅能够按照每个物种的标准生产，而且能够运用人自身的尺度对产品进行设计和创制。在这一过程中，设计的创制活动表现为人根本的生命形式——劳动和生产。这样设计就有了一个大致的边界，存在于人的劳动和生产的活动过程中。自从人有了意识、语言和劳动的那一刻起，设计也就产生了。它是人出于生存的需要，对自然物进行加工和改造并创制出工具的行为。工具的制造成为设计的本源，并成为劳动生产的直接动力，它是人生产力水平、劳动力水平和创造力水平最直观的展现。

　　设计活动作为人类社会的一种普遍现象，在不同的时代呈现出不同的形式。在人类社会的早期，人的造物活动关乎人的生存。为了生存，人必须设计制造工具，保护自身免受自然的威胁。工具的设计、生产、制造便成为人生存的首要问题。由于许多自然物不能直接用于劳动生产活动，人在对自然物进行选择和加工后，制造出适合人

使用的工具，设计活动便由此产生。在最初的打造石器工具的过程中，人所展现出的设计能力是极其原始的，其目的主要是满足产品的实用功能，还未形成独立的设计创制活动，但这却表明了当时的设计活动便已具有明确的目的性。

随着文明时代的到来，在满足实用功能的基础之上，设计更多地表现为满足人的精神需求——审美。产品在制造与使用的过程中，不仅严格地服从于功能性的需要，还要体现出对美的追求，并且这种美是在产品创制之初便预先设置好的。设计的产品需要同时具备明确的功能和优美的形式，设计在此显现为一门实用功能与大众审美相结合的艺术，设计的产品也因此与纯粹的艺术作品区分开来。设计活动既不同于直接的自然物的使用，也不同于纯粹艺术作品的创造。一般自然物的使用是人借助于动物性的本能来完成的，仅仅显现为物的实用性。纯粹艺术作品的创造往往具有非功利的特性，不具备明确的目的，更多地按照审美的需求来进行创作。设计创制的产品取自自然界的质料加工而成，它们无论在物理、化学性质上发生了什么变化，对人具有什么功能，仍然是具有一定物质结构的实体。产品同时又是人劳动的物化，设计师和制作者的劳动附加在产品的属性上使之成为一种物质存在。这一时期伴随着人类的进步，设计活动从劳动工具到日常生活用具，再到建筑和城市，都处在不断地飞速发展过程中，设计所展现出的人类智慧让人惊叹。这些也构成了设计的文脉，形成了设计的历史，成为我们赖以存在和发展的精神家园。

近代工业革命以来，设计活动日益成为机械技术、环境景观及日常生活世界变革的直接推动力。艺术与工业的"碰撞"，促使人们开始思考工业化大生产的批量化产品应该做成什么样子，此时设计的作用便在工业化大生产中得以凸显，这也标志着设计时代的到来。这时设计意味着决定和判断，对生产产品进行预设和规划。设计先于制造，成为一种独立的活动与产品的制造活动相分离，它成为工业生产之前的"行动指南"，指挥着产品的制造。这在一方面促使设计摆脱了手工业时代依靠工匠技艺和个人经验的生产模式，走向专业化、职业化生产的发展方向，设计与技术、工业生产紧密地联系在一起，提高了社会的生产水平，成为工业化生产过程中的一个重要环节，直接融入机械化大生产。另一方面，工业生产也割裂了产品与普通大众、日常生活的联系，普通大众只是被动地接受机器生产的产品。由于机器生产直接关乎资本家对于商业利润的追求，他们所有的生产活动都是以利润为前提来实施的，不会对没有利润的产品感兴趣，因此产品的质量与美感往往被他们无视。人们逐渐忘却了生活世界才是设计的本源之地，设计与生活世界的分离，便成为当代设计问题产生的根源。

3. 科学世界中的设计

除了日常生活世界和生产世界外，随着现代科学技术的飞速发展，现代科学世界在人的生活世界中也逐渐凸显出来。现代科学世界是一个技术的世界。设计活动作为

人的一种造物活动，它离不开技术。技术的发展不断促进着设计水平的提高，设计的创制活动在某些方面也推动着技术的发展。

设计在现代技术中，就内容而言，包含工程设计和工业设计两个部分。工程设计主要解决的是物与物的关系问题。在一个工程系统中，设计问题的提出是为了解决产品的各个部件之间的关系问题，如汽车发动机的气缸和活塞之间的关系。设计的目的是实现机械零部件之间的高效运转，设计问题在此是一个纯粹的技术问题。对于一位机械工程师而言，他所考虑的首要问题是机械产品的工作效率，而产品的易用程度、外观造型则不在他考虑的范畴之内，这样很容易导致技术走向极端。技术的极端形态是技术的技术化，技术不仅作为手段，而且成为目的。而对于工业设计而言，它是一种造物活动，是人将艺术与技术结合，针对既定目标有目的、有意识的创制活动，以期达成目标的总和。据此理解的设计是人思想的"物化"过程，它将产品的创造看作将人思想中的创意转化成完整的产品和系统的过程。

因此，我们这里所谈论的生活世界的设计活动，一方面显现为人思想观念的创造过程，另一方面则是伴随技术介入的制造过程。它所要处理的是人与产品、人与人关系的一系列活动，为人营造出一个安全、舒适、美观的工作和生活环境。如此理解的设计不是可有可无的活动，而是与人的生活世界休戚相关的活动。

产品的创制成为人生活世界的表征，成为人自我个性的展现。现代设计已逐渐从以批量化大生产为目标的产品制造转向对人的行为方式的思考，从产品使用功能的创制转向到对生活方式的引导，为的是使人的生活世界走向健康与和谐。设计不仅仅是创制出新的产品，更是为人营造出"诗意的居住之地"，接受天地给予的尺度，听从思想的召唤。由此，我们必须破除已有的先见和偏见，重新思考设计的本性。

## 二、人为事物

1. 设计与"物"

设计首先是一种思想观念的形成，并将这种观念"物化"的一种过程，即将自然物转变成人造物，由此设计就显现为一种为人的需求服务的手段性和工具性的活动。设计所创制的产品要与主观的纯粹艺术区分开来，设计物必须满足各种各样的限定条件，只有满足这些条件的设计物才能称为产品。

在生活世界中，设计的基本目的是使自然物满足人的某种使用需求。在手工业时代，设计受到技术水平的局限，其探讨的核心问题往往聚焦在对"物"的使用与改造上，这便使当时的工匠形成了一种将自然物改造为人造物的思维惯性，它导致了人一

方面对于人造物的过分依赖，另一方面过分相信人自身的力量。

如此理解的"物"，在设计活动中往往被看成是人改造和征服的对象，并将其附加上某种特定的功能为人所用。设计活动仅仅只着眼于当前所设计的产品，对物的观察和考量过多，而忽视了对生活世界中各种关联的思考，如人与物、人与人、物与物之间的关系问题。设计用来解决这些问题的方法不是简单的产品创制，而是对人生活方式的建构。

2. 设计与"事"

在此我们将设计规定为人为的事物，或是人所创制的事物。创制的过程是一种人为的活动，是人的行为。这种活动不仅是人的一种心理和身体的活动，而且是人存在于世界中的基本样式。人在生活世界中的行为催生出事情或事件，人成为造事者。事情因人而起，一个事件就成为人的事件，但人并不是事情的规定者；相反，事情才是人的规定者，一个事件的发展规定着人的行为方式，事情通过人展现出来，人也通过事情显现自身。一个事件不是如同自然物或者人造物那样置于人的面前，也不是人的认识和实践的对象。人自身已存在于事件之中，与各种事件交织在一起，构成多样的综合体。人不再是一单独的人，事情也不可能离开人而单独存在。

人生活在这个世界中首要的事情就是为了生存，如何让人生存下来就成为设计活动的首要目的。但纯粹以生存为目的的设计活动将造成人的社会属性与人的自然属性的对立，作为个体的人与其他个体的人的对立。这样的设计是不符合人的本性的，它异化了人的本性，使人与人、人与物处于对立状态之中。设计只有在人与人、人与物的关系的构成中才能建构起人的生活世界，搭建起人与物之间的桥梁，从而实现设计自身。如果抛开生活世界的种种关联来谈论设计，无疑将会使产品的创制走向异化，割裂了人自身，使人成为孤立的、片面的、异化的人。设计活动也因此成为一种异化的活动。这样一种异化活动，将人与万事万物置于一种单向维度的关系构成中，从而使设计迷失了自身的本性，也使人失去了自身的本性。

人与物的区分是容易的，但是事与物却常常容易混淆。我们通常所说的事物往往是将事和物并置在一起，但事与物又是不相同的。事是指所发生的事件，包括开端、中间和结尾；而物是指一具体实在的物体。人往往会简单地将物理解为人的对象，进而将人理解为物的主人。在手工业时代的设计中，人们将物看作人制作的对象，主宰着物，这一思想一直占据着主导地位。现代设计尤其是工业产品设计，通过对这一传统物的观念的反思，正逐渐抛弃了以"物"为核心的设计方法，提出以"事"为中心的设计思想。设计思想的转变促使了现代设计的生成，一方面与工业化之前的手工业设计相区分，另一方面作为产品的创制揭示着当代人的生活方式。

产品的创制活动始于人的构想，借助于人身体的技艺或者现代技术，最终生成为

一显现的产品。人、产品和设计的关系就由此展现出来,设计成为连接人与产品的纽带。但工业化大生产往往割裂了人与产品的直接关联,资本家以追求利润为最终目标,产生了大量粗制滥造的工业制品。产品与使用者之间的天然的、直接的联系被资本、利润、人际关系、决策者的个人趣味扭曲。如何处理好产品在生活世界中的各种关联,即"事",对于现代设计而言是一个亟待解决的问题。

"事"优先于设计,设计活动只有遵循"事"的规律,合乎"事"的状态,才能产生好的设计,构建出美好的生活世界。因此,好的设计就成为合乎人的人性,人与物的关系和谐相处的产品创制。失败的设计将导致人与物的关系发生断裂,使产品成为人的对立面。这样的产品虽为人所设计、生产,但它早已成为人所异己的对象,独立于人,处在人的对立面。在整个产品的创制过程中,自然万物和人都将成为人设计的对象,成为人的生活资料和生产资料。这无疑将使人成为产品的奴隶,他们只是被动地接受产品,异化地生产和生活在这个世界之中,无所谓好的、坏的,只是为了生存而活着。

3. "人""事"和"物"

工业革命赋予了人征服和改造自然的强大力量,对自然产生了极大的破坏。经由现代技术处理的自然物,改变了原有的外观和属性。人类通过现代技术把自然物加工成为人所使用的人造物。人凭借着设计的创制活动生产出体积巨大的产品,如汽车、火车、飞机,建造了摩天大楼,建设了规模庞大的城市,让人超越了自身身体的局限,营造出一个人为的世界。"事"成为现代设计的核心,事是发生的事情,是人的行为活动。因此,人、事和物共同存在于生活世界中,设计成为它们之间沟通的桥梁和纽带。

在人的生活世界中,物的种类是多样的,如动物、植物和矿物等。人虽然源于自然,但又超越自然。人以自身的行为活动创造出科学、艺术、语言、神话等,它们相互关联构成了一个有机的整体——文化。当代人不仅生活在一个自然的世界中,还生活在一个文化的世界中。设计作为一种结构形象和结构次序的创造性活动,为人的现实生活和人类生存赋予文化的和美学的内涵。因此,这个世界就成为人所创造的"人为事物"的总和。从居住的房屋到使用的工具,人造物将人自身与自然世界分割开来,营造出一个不同于自然的、独立的人工世界。作为工具的人造物是为人的使用目的服务的。这就需要关注人的因素,因为人是设计活动的参与者,以及产品的创制者和使用者。设计活动是围绕着人的活动,将人作为设计所服务的最终对象。

在符合人的使用前提下,人所设计创制的产品形态不尽相同。有的产品是为了美而创制的,有的产品是为了形式而生产的,有的产品是为了功能而制造的。那么,我们就必须思考一个问题:人是按照什么来进行创制活动的?动物是按照它自身的属性、尺度和需要来构造,然而人懂得用任何尺度来进行有意识、有目的的生产和劳

动，并能够将这种尺度运用于它的对象，也能够按照功能的需要进行建造，还能够按照美的规律来进行建造，这样设计的创制活动也就孕育其中。

设计的创制活动是针对生活世界中出现的问题所提出的解决方案。设计活动的开端始于人在创制某物之前的预想或设想。所谓预想，就是人在造物活动之前将某物的形式和功能在大脑中形成初步构想，先将其绘制成草图方案，再思考实现产品的程序和方法，并将设计图纸和模型加以完善，最终交付工厂生产。如果一个产品的创制没有经过人预先的设想和构思，便无法形成一个完整的、可行的设计与制作方案。

在人的创制活动中，伴随着美的生成，由此，造物活动就与美的生产紧密地联系在一起。设计的创制活动依赖于生活世界中具体事物"形"的产生，它将人大脑中呈现的印象和构思直接与生活世界相联系，也就是说，人大脑中呈现的印象和构思要符合生活世界事物的"形"。在原始的手工业时代，设计依据自然的"有机形"进行工具的创制；到工业化大生产时期，设计通过将自然有机形抽象为简单的、几何的"无机形"的造物活动。产品的形式由对自然的模仿和再现转向为适合机器生产的造型，设计从对形式的表现转为对产品造型的创制。这种由"形"到"型"的转变，体现了设计理念的转向，设计所创制的产品由制作走向了制造。形式的制作是在自然物基础上的加工，美是自然显现于其中的；产品造型的创制则是以自然物为质料的再创造，当"型"与物的本性相符时，"美"便由此产生。

为了使美更好地得以呈现，我们必须进一步深思物的本性，而物的本性显现的地方就是生活世界。人生存于生活世界之中，就必须与自然物发生关联。一个自然物在人的生活世界中显现的是它自然的本性，如色彩、质感和形态等。设计所创制的产品则需要将人的因素与物的因素相结合，并在产品的使用过程中将这一特性展现出来。产品的"型"展现的是其使用功能，是对人与物的有限性的克服。而"美"的显现，则需要将产品的"型"与事物的机能有机地结合起来得以实现。脱离事物的机能去追求所谓抽象的美，追求的只是纯粹的形式，会导致物的本性消失殆尽。这也就造成了设计中装饰主义和形式主义风格的流行。

因此，设计应从"型"的观念中解放出来，"型"只是产品的一个方面。我们只有将事物的型与产品的内在机能结合起来，物的本性才得以凸显。我们应该将设计看作让人、事与物聚集在一起的活动，它既不是自然物质料化，也不是它的对象化，而是物的物性与人的人性共同显现的过程。设计的结果是产品，它一方面要符合人的使用方式，同时显现出物的物性，体现出物的本性；另一方面要符合人的需求，显现出人的人性，满足人的生存。产品的存在就是要让人作为人而存在，同时也要让物作为物而存在，这样一种设计既显现了物又显现了人，这就是设计之美。物的物性和人的人性在设计创制活动中相互生成，交相辉映。

### 三、创造一种生活方式

1. 设计与生活方式的关系

人的衣食住行、劳动休息、物质消费、日常交往等日常生活中的各种形态构成了人的生活方式。其中最根本的是人的劳动生产方式，它是设计活动产生的本源，因此设计活动也就直接关联于人的生活方式。生活方式是在一定的自然条件、历史条件和社会条件的综合作用下形成的，其中生产方式起着主导作用。从石器时代到青铜器时代、铁器时代、机器时代，再到信息时代，每当生产方式发生更迭时，人们的生活方式也随之发生改变。每一个时代的生活方式形成之后，便会形成一个相对稳定的状态，并具备一定的独立性。

设计与人的生活方式相互生成，设计在某种程度上促进了人的一种生活方式的形成，反过来一定时期的生活方式又推动着设计的发展。设计是设计人的生活方式，生活方式的设计不仅是一个整体，还包括个体的存在。

人的生活方式包含两个方面：一是物质生活，二是精神生活。所谓物质生活，包括生产水平和生活水平两方面，它们既相互联系又相互分离。物质生产水平的提高为人提供了丰富的物质产品，但物质生活水平不完全依赖于物质生产，还依赖于设计活动。一方面，设计依赖于物质生产，只有人在进行物质生产的时候，设计意识才会萌发，对物质材料的生产和工艺水平产生了限制；另一方面，设计又依赖于人的物质生活，设计通过生活资料的创制来满足人生存的需要，成为物质生活水平不断提高的推动力。在生活世界中，为了满足人的衣、食、住、行等需要，就必须从事生产活动，设计的创制活动也就孕育于人的生产活动之中，成为生活世界中的基本现象。精神生活源于人的思想和意识。设计产生于人的精神活动，是思想所思考的事物。此事物是现实存在的而不是虚无的。设计活动的本源是对人生存问题的思考。为了使人克服身体的欠缺，更好地生存于生活世界中，就必须使用和制造工具，设计出满足人生存所需的物质生活资料，如工具、器物和服饰等。

现代设计已延伸到我们生活世界的方方面面，深刻地影响着我们的生活世界，改变着我们的思想。现代设计始终与现代生活的基本需要相结合，并且满足审美需求。生活世界的设计是人对自身生活的规划，正是由于这种规划和预设，才使人逾越常规，摆脱制度化、功能化的束缚。生产世界的设计指的是在物质生产实践活动中人的创制活动，此种创制使得人物质生活水平的提高成为可能。科学世界的设计则是一种技术活动，作为技术的设计就是为人自身设计出一种合乎事物机理的存在方式。在此，设计不仅作为一种技术手段，创制出一种功能性对象，更重要的是，它还成为人的一种存在方式。

因人消费能力的不同，使人产生了不同的消费观念和不同的消费方式，这样便形成了不同的生活方式，因而设计的多样性也随之产生。如作为代步工具的家用汽车，本不需要那么多形形色色而又价格悬殊的汽车品牌。然而，由于人们生活方式的不同，家用汽车的意义已远远超出它原来的代步功能，在造型形式背后隐含着多重的象征意义。这些象征意义反映出人们生活价值的取向，最终体现为不同的生活方式影响着人们对商品的选择。虽然在设计之初，就对于产品的定位进行了深入的调查和研究，但产品在进入商品流通环节中，可能与设计师的初衷相背离，对于产品品牌的选择直接关系到个体的人生活方式上的抉择，产品成为个人生活方式的直接表达。

对于普通消费者而言，他们关心的不仅是设计的色彩、质量、形式和功能等，他们更关心产品的价值及性价比。对于少数权贵而言，设计的品质不再成为首要问题，更多关心的是产品品牌象征的身份和地位。产品一旦进入社会流通领域就成为商品。人与商品的关联，演变为市场与消费之间的关系。商品被消费并不在于它的物质性，而是在于它的差异性，差异性的形成便是人为设计的结果。

2. 设计创造生活方式

不同形式的产品的形式、色彩、图案等构成了产品的视觉符号系统，这也因此构成了不同品牌之间的产品差异。消费者在选购产品时，首先是对视觉符号的认同，而非产品实物。不同的设计创意造就了不同的产品样式、风格，构成了产品符号消费的象征意义。设计的过程也就成为一个将功能、形式符号化的过程。

当符号化的产品成为流行趋向时，产品的消费也就转变为对生活方式的选择，从而呈现出当下人们的审美趣味。设计此时不仅创制着产品，也改变着人们的生活方式，创造出一种时尚流行趋势。时尚在一段时期内，通过某一特定的产品形式激发人们对其进行追捧，具有一定的新奇性和时间性。它是人们对某种产品或者方式的追求，具有一定的普遍性。时尚作为人为设计的产物，它引导着设计形式的发展方向。时尚的变换以一定的社会物质生产为基础，它是生活世界的一种流行趋势，代言了日常生活世界中人的种种审美趣味和产品造型形式的变化，使人们感受到时代的节拍。时尚的形成展现出社会文化的心理，引领着生活方式的改变，而这一切的本源来自产品的创制。大量造型风格单一的产品的批量生产，是不可能形成不断变换的时尚潮流的，因此设计的创新性显得尤为重要。

产品的创制，为人们的生活世界提供了丰富的物质基础，同时也为生活世界中的人们提供了一种审美趣味。当此种审美趣味符合大多数人的心理和生理需求时，便会形成一种时尚，产品就会成为人们追逐的对象，并逐步形成人的一种生活方式。此种生活方式的形成不是自在自为的，也不是永恒不变的。一方面随着

产品的不断推陈出新时尚也随之发生更迭，另一方面时尚也反过来指引着产品开发的方向。

时尚根植于人的欲望，它一定程度上造就了市场的需求。市场需求对设计创制的要求，实际上是消费对设计的需求，只不过这种需求是通过市场这一中介显现出来的。生活方式通过消费需求反过来影响着设计。因此，对于设计的研究不应仅局限于产品的形式和功能上，而应该回到人的生活世界中去，它是人与生活世界关系的聚集。人的生活、消费决定着设计，同时，设计也推动着生活方式的变革。

现代设计正转变为人的一种存在方式，它为人的生活世界提供可使用、可消费的产品，也设计着、改变着人的生活方式。这种设计与改造，既有实际的使用功能方面，又有产品的符号象征方面。为人的生活世界提供了多样生活方式的可能，使生活世界变得丰富多彩。设计在改变着人的生活方式的同时，又创造着新的生活方式，并用艺术的方式引导着生活。

引例：

特别是在个人计算机行业，Frog 设计公司一改方方正正的乳白色个人计算机设计模式，为苹果电脑设计了彩色透明的 iMac 电脑（图 1.4），从而掀起"透明设计"之风。这只是在产品造型方式对于形式的改变，然而它却引导着个人计算机甚至其他产品设计的潮流，成为一种时尚，但还不足以创造一种新的生活方式。继而苹果电脑又推出 iPod（图 1.5），将 MP3 音乐播放器扩展为具有海量的音乐存储能力及能够通过 iTurns 网站下载音乐的销售模式，通过与个人计算机的连接，能在互联网上随时随地下载音乐，并且可与全球同步。带来一种"全球随身音乐库"的音乐行走生活方式。

设计所创制的不仅仅是产品，也是围绕着产品构建的一种生活方式，它集中地体现和实现着人的欲望。iPod 所创制的不仅是一个小巧的具有音乐播放功能的产品，也是展现着

图 1.4 苹果 iMac 电脑

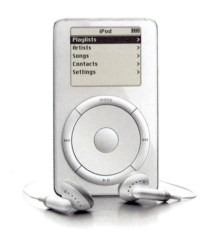

图 1.5 苹果第一代 iPod 音乐播放器

年轻一代的生活方式：注重个性彰显、我行我素、自我陶醉、追逐时尚。此类电子产品的设计与创制，力图打造和宣扬一种新的生活方式，引导着青年人的欲望和需求，从而更多地销售产品。细川周平、雷纳·舍恩哈默尔等学者从年轻人对音乐感知经验的转变，总结出了播放类电子产品的设计理念尤其应该关注使用环境和使用者的生活经验。现代电子产品为人类带来游离于日常生活之外的超越性感官体验，现代技术作为文化中介显现出人与产品的相互依赖关系的设计现象日益普遍。

产品的创制在改变着我们生活世界的同时，也在创造着我们的生活方式。如此理解的设计活动所创制的产品不仅建构了一个人为的世界，而且构成了生活世界的一系列生活方式、社会理想和历史潮流。它的意义显现为，通过对产品功能的开拓实现着对人的生活方式和劳动方式的变革，从而提升了人们的生活质量，提高了人类的文明水准。当今世界经济呈现出全球化的趋势，人们生活方式不再是单一的，而是走向多元。当代人的生活方式越来越展现为人们对于产品的消费方式，这种消费不仅体现在产品使用功能上，还展现在心理感受上，显现着个人的爱好、情趣和审美，具有鲜明的时代特征和地域特点。进入现代社会以后，个人对于生活方式的选择更加宽泛。这也促使我们对于现代设计进行深入的反思，一方面设计在创造着人的生活世界，推动着人的生活方式走向多元；另一方面生活方式的转变改变着人们对于产品的消费观念，对生活世界产生了重大的变革。

**思考题：**

1. 设计与人的生活世界的关系是怎样的？
2. 如何理解人、事、物对于生活世界的构建？
3. 设计是如何构建人的生活方式的？

## 第三节　设计与技术、艺术的关系

虽然设计活动一直伴随着人类的历史,但直到工业革命时期,它才成为一个被广泛关注的问题。技术与艺术在人的生活世界中分属不同的领域,但它们又作为设计活动的构成要素共同服务于产品的创制活动。那么,设计在何种程度上与技术、艺术相关联呢?艺术作为术,在根本上是人的身体和心灵的活动。但随着现代技术的不断发展,艺术活动中人身心一体的状态正逐步消解,艺术逐渐走向了技术化、形式化,艺术与现代技术从此分道扬镳。在技术中完成的是物的转化,任何一个经过技术处理的物都不再成为它的自身,技术的制造依赖于自然活动的规律,将产品的功能明确展现出来。艺术同样也完成对物的转化,但它不是对物的物性的消解而是将其显现。技术只是作为手段而不是目的,然而艺术既是手段又是目的。虽然艺术与技术对于物的完成不尽相同,但是设计的最终产品却是按照明确的目的进行的创制活动,具有较强的规划性,并在艺术与技术所构成的关系中不断地生成。

### 一、艺术与设计

#### 1. 作为技艺的艺术

在古希腊,艺术与技艺并没有十分明确的区分,人们把具有一定技艺的人都叫作艺术家。艺术通常被看作技艺的表现,并以技艺为标准来确定"艺术","技艺性"统领着一切艺术。在古希腊城邦中生活的所有人从事的生产活动都被表述为艺术,它是照一定规则进行的创造活动。各种技艺都有特定的规则,艺术家则是具有认识和运用规则能力的人,艺术是在一定规则下人的活动,而无规则和非理性的活动都不是艺术。由此可见,木工、医术就如同绘画、雕刻一样都被统称为艺术。比如《荷马史诗》中对古希腊英雄的描述,他们为自己制作坚挺的长矛,制作坚固的盾牌,制作精美的铠甲,雕饰车辕,搭建葡萄架,修葺房屋。他们将手工艺人、歌者、舞者、诗人和健美运动员的身份集于一身,对他们而言,生产实践本身就是一项艺术活动,技艺与艺术在他们的日常生活中浑然一体。对于这些古希腊英雄而言,"艺术"从来没有脱离开技艺而单独谈论。艺术就是他们的生产、实践和生活。艺术融入古希腊人生活与劳动创造活动中的方方面面,不仅生产制造出了各种产品,而且解决了生活中的各种问题。艺术成为古希腊人内在的生产实践活动,而不是一个外在的反思对象。

中世纪继承了古希腊对艺术的规定并在理论和实践中得以运用。艺术被规定为实

践理性的"能力",与技艺和实践相关,称为"自由的艺术"。它指的是一种正规的、有所限定的学习课程,即"七艺",包括逻辑学、修辞学、辩证法、音乐、算术、几何学和天文学。在中世纪,上帝是至高无上的存在,只有上帝是真正自由的。人只有与上帝心灵相通,信仰上帝才可以最终达到自由。艺术不是以审美为特征,它的作用只是辅助性的,美和艺术的最终根据在上帝那里。艺术依附于宗教而存在,表现为精神。然而,到了文艺复兴时期,人道主义信仰开始兴起,人与上帝的关系逐渐割裂,艺术不再依附于宗教,开始作为独立的存在,造型艺术与手工技艺相分离。分离之后的艺术仍是一紧密的整体,它作为独立的一类技艺、技能与人的生产活动相关,艺术即美的生产。17世纪艺术逐渐从技艺中分离出来,并在理论和现实中取得了与诗同等的地位。18世纪艺术完全摆脱了技艺和科学,并最终成为一个完全独立自主的概念,画家、雕塑家与手工艺人区别开来。由此,现代艺术的概念就从古希腊、中世纪艺术的概念中分离出来,如绘画、雕塑、音乐、诗歌、舞蹈、建筑与修辞等这类生产美的技艺便成为不同于实用技艺的美的艺术。

2. 作为装饰的艺术

艺术与手工艺的分离为纯粹艺术确立了自身的边界。我们可以将艺术大致划分为两大类:实用艺术与纯粹艺术。所谓实用艺术,指的是生活世界中具有实用性的器物,范围十分宽泛,如古典建筑、工艺制品都属于实用艺术的范围。但自从机器技术代替了人身体技艺,现代设计便从艺术领域分离出来,成为一门独立的学科和一项专门的职业。实用艺术区别于一般的艺术,它是为人的生活世界制作出既有使用功能又具审美意味的器具,与一般的造物活动相区别。如一个机械部件的生产,所需考虑的是它的实际使用功能。

实用艺术与纯粹艺术只是艺术领域中两种不同的形态,都是人为的活动,是为了满足人的不同需求而进行的活动。从本性上来看,实用艺术既有艺术性的一面,又具有功能性的一面,而纯粹艺术更多地体现出艺术的艺术性一面。实用艺术是纯粹艺术向日常生活的过渡。实用艺术越过了艺术的边界,使艺术不再成为"无目的的合目的",成为我们生活世界的一部分。实用艺术在此与设计相遇,对于实用艺术而言,它虽然具有十分宽广的边界,但并不能涵盖现代设计。

实用艺术作为艺术的一个类别,是关于人身体的技艺。它所创制的结果是手工艺品,与纯粹的绘画、雕塑、戏剧相对,是在物的基础上进行的造型活动。由此可知,实用艺术是指经过艺术装饰,如在家具、器皿、服装和各种用具上附上纹样和图案,使其成为具有一定艺术性的器物。这些器物往往具有很高的艺术价值,融实用性与观赏性于一体。在实用艺术中,实用性成为制品的主要方面,美化是在实用的基础上进行的,实用与美观相统一。

从古希腊到文艺复兴时期的设计活动主要存在于实用艺术领域，是基于手工艺品的制作。在手工艺品的制作过程中，设计与制作往往集中于一人。设计与制作的手工艺品所服务的对象仅仅只是少数权贵，支撑整个手工艺制作活动的是教会、皇室，以及新兴资产阶级。在制作过程中，手工艺品不仅追求器物的实用性和可靠性，还对器物的表面进行装饰。作为为少数权贵们服务的手工艺品，由于过度追求器物的装饰性，从而使手工艺的制作走上了一条烦琐俗气、华而不实的道路。在这些由华丽的形式满足奢华需求的手工艺品中，也就不可避免地体现出矫饰的、人为做作的特征。

机器制造技术的飞速发展，必然导致大批量、价格低廉的工业产品进入人的生活世界，然而这些工业产品的品质令人忧虑。这是因为艺术家不屑于工业产品的制造，而工厂主则只顾及产品的生产、销售和利润，未能意识到如何增进产品的品质。这一时期，产品的生产制造出现了两个方面的倾向：一是工业产品造型粗糙简陋，毫无美的设计；二是手工艺人仍然不断地为少数权贵制作奢华、繁复的装饰性器具。社会上的产品产生了两极分化现象：上层人士使用精美的手工艺品，平民百姓使用粗劣的工业产品。由此导致部分艺术家看不起工业产品，并且仇视机械化大生产这一生产方式。

3. 现代设计的诞生

手工艺人制作的工艺品显然不能满足时代的要求，那些工业化大生产制造出的外观粗糙的工业产品同样也不能满足民众的需求。这就要求我们开辟出一条新的道路，解决工业产品制造过程中艺术与技术的关系问题。这也就促使了当时的艺术家去深入思考工业产品存在的问题。设计师走出了传统的手工技艺，为工业化生产制定规划。设计也就成为在机器生产之前所拟定的计划、草图和协调产品零部件之间的关系，对它们进行统一的规划和设想。从中可以看到，艺术家与手工艺人没有本质的区分，艺术家是天才的手工艺人。天赋的灵感在超越意志的辉煌瞬间里显现在艺术家身上，展现出高超的手工技艺，绽放出艺术的花朵，它是艺术创造的本源之地。而设计具体显现为创造和制造的活动，通过艺术与技术的结合为工业化批量制造的产品确定结构、功能与形式。

随着工业化程度的不断提高，设计开始由一项专门的职业从艺术领域中独立出来。新的工具、机械设备不断被发明和制造出来，极大地促进了生产力水平的提高。同时，也给我们的生活世界带来了极大的挑战，这些新的产品无论在功能、形式、安全和使用上都使我们的生活世界面临着危机。对于这些出现的问题，无论是"工艺美术"运动还是"新艺术运动""装饰运动"，都无法面对和解决。我们必须开辟一条新的道路来解决这些问题，这便催生了现代设计。

英国工艺美术运动拉开了现代设计的序幕，明确提出了"艺术与技术结合"的主张，以及为大众服务的理想，将产品造型丑陋的源头指向了工业化大生产。虽然拉斯

金、莫里斯等人所倡导的捣毁一切机器生产的方法并不可取，但却揭示出现代设计所面临的问题，即工业化大生产与大众审美需求之间的矛盾。

现代设计的发展得益于现代艺术，可以说没有现代艺术的产生，就不会有现代设计的诞生。19世纪末20世纪初，欧洲相继出现了德国表现主义、法国立体主义、达达主义、超现实主义及意大利未来主义等众多的现代艺术流派。它们一方面强调艺术家个人的自我感觉和心灵关照，另一方面则力图寻求一种新的形式来表征新时代。这些现代艺术流派也对现代设计产生了相当大的影响。它们为现代设计提供了思想的基础，在视觉形式上提供了可以借鉴的元素，促进了现代设计的发展。

众多的现代艺术流派为现代设计提供了理念和方法，同时工业化大生产也为设计活动提供了验证现代艺术理念的实践场所。随着艺术介入工业化大生产的过程，几何外形的建筑、外形简洁而又实用的家具及各种各样的生活器皿被创制出来，甚至成为艺术与设计结合的典范。

在生活物资还比较匮乏的状况下，普通大众无法追求那些高品位的手工艺品。人们日常生活的需求只能通过廉价的生活用具来满足，他们所关注的产品的重要因素只是功能和价格，并不太关注产品的美。功能主义盛行一时，促使了艺术与技术的分离。这尤其体现在汉纳士·梅耶（Hannes Meyer, 1889—1954）领导时期的包豪斯运动中。他明确主张将艺术与设计划分开来，在产品造型上不再追求形式感，转而注重技术、经济及社会效益等。虽然产品生产效率得到提高，经济上获得成功，但产品对生产效益的追求，也使设计远离了艺术，使现代设计偏离了自身的轨道。

## 二、技术与设计

### 1. 工具设计的产生

社会经济和科学技术水平的进步，极大地促进了现代设计的发展，现代技术被广泛地运用于设计的创制活动中。工具和技术在人的生活世界中具有重要的作用，决定了人的欲望是否可以实现，以及在何种程度上得以实现。工具的制造和使用是一种人为的活动，也可以称为是一种广义的技术活动，它是人在利用自然物的基础上，创制出为人的日常生活世界所使用的产品，以满足于人的日常活动所需。

人生在世就有各方面的需求与欲望，为了满足人的各种需求与欲望就需要制造和使用各种工具。工具的制造和使用就是人对自然物进行加工和

利用的过程。原始工具的制造是依靠人身体的技艺完成的,技艺成为沟通人与自然的桥梁,将自然物改造成为人使用的器物,以此来满足人的需要。在这样一种技艺活动中,设计的意识得以产生。设计作为一种创造和制作活动,将人的目的、需求和欲望转化为现实的物。设计活动所创制的产品一方面实现了人的目的,满足人的欲望;另一方面,设计活动不断地创新和改进,促进了工具的变革。

在工具的发展过程中,工具的设计和制造越来越呈现出技术性的特征。理解现代设计就必须深入思考技术的本性,技术是人为的活动,而不是物的运动,它与自然相对。技术表现为对自然的征服,是人改造物的活动,显现为生产和制造。技术的发展、生产力水平的提升在给人带来大量廉价产品的同时,也降低了产品的品质,使人与物失去了原有的和谐关系。技术将一切自然物按照技术的规定去设定,从而改变了物的本性,遮蔽了物自身。技术首先设定了物的有用性,将其改造为人使用的工具,以服务于人为目的。以现代技术为指导的设计创制活动为人的生活世界带来了理性、秩序及条理化的生活方式,并呈现出对设计活动的规定性。这也促使我们去深入思考设计活动中技术的本性问题。现代技术不再简单地成为人的手段,而是以自身为目的。它取代人们曾经对上帝和天道的信仰,并成为新的信仰。现代技术以自身为目的,不仅超出了人的控制,而且丧失了自身的边界。

2. 工程设计的开启

科学和技术的相互渗透与结合,使得科学与技术融为一体。技术已经越过自身的边界,进入人的生活世界的各个方面。现代原子技术、生物技术和网络信息技术为人类创造的可能性,是人从未经历的,也是无法预想的。由此现代科技的发展,不可避免地延伸到产品的创制过程中。产品的技术含量不断增加,制作结构和工艺也越来越复杂。不经由专业设计师设计产品,往往是无法进行批量化生产的。设计成为技术转化为产品的中间过渡环节,技术的可行性就成为设计师首先需要思考的问题,这也就形成了工程设计。

工程设计的思维往往会影响产品创制活动,以技术为先导的产品设计决定着人的创造和生产。在此,技术便成为人类在利用、控制和改造自然过程中,按照特定的目的,根据自然与社会规律所创造的,由工具、机器、仪器、知识、经验、机能等要素构成的一个完整的系统。然而,当技术越过自身的边界时,它就成为人对于自然界的征服,成为人自身力量的表征。

引例：

　　这里要列举的一个典型案例就是埃菲尔铁塔的建造（图 1.6、图 1.7）。整座铁塔高达 328 米，有 1500 多根巨型钢梁架和 250 万颗螺丝钉，总重达 8000 多吨。在建造埃菲尔铁塔的过程中，埃菲尔进行了精心的设计、仔细的计算、严格的检验，在建造现场完成了各种预制部件，然后依照图纸进行装配。整个工程的设计按照线性的程序展开：设计—分解—生产零件—组装—装配—修整—完成。在这样一种严密而科学的工程设计的程序下，埃菲尔铁塔历经 26 个月，于 1889 年 3 月建成，成为现代工业文明的纪念碑。

图 1.6　埃菲尔铁塔 1　设计师：居斯塔夫·埃菲尔

　　埃菲尔铁塔标志了一个新的设计时代的开启，表征着一个技术时代的来临。在这一巨型铁塔面前，人是多么的渺小，但它却是由人设计和建造的，是人力量的象征。技术将人的设计创造能力发挥到了极致，但这并不代表技术就意味着一切，埃菲尔铁塔只是一种纯技术表现的成功。如果从巴黎城市建筑景观来看，埃菲尔铁塔犹如一座机器怪物耸立在塞纳河畔，与周围建筑毫不协调，除了象征技术时代的到来，无任何美感可言。这座里程碑式的人造物已成为现代主义设计的符号，它既展现出人征服自然的能力和信心，又折射出人对工业技术的顶礼膜拜。

3. 技术的技术化

　　现代科学技术的进步，使人进一步地认识和征服了自然。一方面，它给社会创造了巨大的物质财富，使人们的物质生活水平有了极大的提高；另一方面，它给自然界带来了巨大的破坏，导致环境污染、资源短缺、生态失衡等一系列问题的产生。环境危机的加剧使人们开始逐渐意识到人对自然的征服和控制所带来的恶果，不仅危及自然，而且危及人类自身的生存。人类只有一个地球，人类与自然是一个相互依存的整体，任何一方的兴衰都深刻影响着另一方的存在状态。随着人们生态环境保护意识的增强，设计应从维护可持续发展的角度出发，将生态环境保护引入设计过程，使自然

图 1.7　埃菲尔铁塔 2　设计师：居斯塔夫·埃菲尔

不再成为技术化的对象，促进人与自然、生活世界与自然世界之间的和谐共处。

人不能离开技术生活于自然之中，但技术给人类带来光明的同时也带来了黑暗。机器生产的进程意味着对自然的征服，罗曼蒂克式的技术乐观主义情怀，在我们的生活中比比皆是，人们正生活在一个机器技术创造的人为世界中，这是我们不得不接受的现实。因此，我们必须借助现代设计为技术确定边界，从而使人成为自由的人，而不应成为技术的奴隶。现代技术极大地推动了现代设计的发展，每次科技的进步都为设计开拓出一片广阔的天地，为生活世界创制出新的产品，并改变着人的生活方式。如没有电梯的出现，高层建筑将不会如雨后春笋般遍布城市的各个角落，也不会在地球上成片出现如此众多的钢筋混凝土森林（图1.8）。科技的发展推动着设计，但以技术为先导的设计创制活动也禁锢着人的生活，将人与自然割裂开来。

图1.8　钢筋混凝土森林

技术作为人身体的延伸，成为人实现目的的手段。而现代技术已不再只是手段，同时它自身也成为目的。但技术既不能简单地被看作人的手段，也不能只是以它自身为目的。现代设计要求人们对于科学技术进行新的思考，必须抛弃目的——手段的二元对立的思考方式，要将设计看作沟通人与自然、人与生活世界的使者。现代科学技术一方面成为沟通人与自然关系的桥梁，另一方面也成为沟通人与自身关系的纽带。在这样一种关系构成中，设计让物成为自身，同时也让人与自然万物不断生发。

现代工业化批量生产已经成为现代设计成长的土壤，它开启了设计时代的图景，成为现代设计的支撑。如德国产业联盟和包豪斯设计学院所倡导的以工业技术为基础的建筑和工业设计。

引例：

　　1925—1928年，马塞尔·布劳耶设计的标准化家具投入批量生产，为家具的现代工业化大批量生产奠定了基础。如他于1925年设计出的《瓦西里椅》（图1.9），在椅子的设计上采用弯形钢管作为主体结构，支撑身体的部分采用皮革或布料，这与以往的木头椅子相比让人坐上去感觉更加舒适。这是一个经典的极富原创性且影响深远的设计案例。

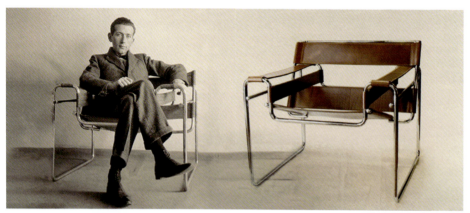

图1.9 《瓦西里椅》 设计师：马塞尔·布劳耶

　　技术的发展为设计提供了许多新型材料，但如何将艺术家的灵感赋予批量生产的工业技术活动，将产品的形式设计、生产、制造得更加优美，则是现代设计所面临的一大挑战。它需要设计在生产技术的指导下，创造建筑和产品的新形式。

　　设计与技术既相互融合，又相互分离。一件设计物是运用现代科技，将自然物转变为生活世界可以使用的产品。现代设计当然离不开现代技术的支持，违反基本技术原则的产品设计是无法实现的，即使在设计上取得一时的成功也只是短暂的，往往在制造和使用过程中可能危及人的生存。如在建筑的建造过程中，虽然受材料、力学、技术等方面的因素影响较大，但一件技术上完美的建筑作品往往展现出的是美，而不是反面。这不仅只是针对建筑而言，一切经过人为设计的产物都必须遵循一定的规律，产品的形态要显现出美，其在技术上必须是完美的。现代技术在改变着生产方式的同时，也提高着设计的能力，从原来设计师直观的经验扩展到借助计算机辅助技术进行模拟和优化。

　　人的生活方式在很大程度上是由产品的属性所规定，产品作为消费物，直接影响着人的生理和心理。因此，设计成为人、物、技术三者之间的桥梁，在人改造物的过程中，将物的有用性显现为合乎人的使用性，又保持物之物性并与自然和谐相处，设计不仅仅是创制某个产品，而是为人营造一个与自然和谐共存的人工环境。

### 三、美的设计

1. 从同一到背离

"艺术"与"技术"同源于古代希腊语"τεχυη",它是用来表示按照固定的规则与原则所从事的各种技艺生产的一个术语,建筑师、雕塑家与泥瓦匠的工作都同属于这一范畴。当时的艺术家就是具备某种技能的人,艺术就是技艺。但是,不能将艺术完全等同于经验性的手艺。艺术是按照恰当的知识制作某种物品的能力,即按照某种规则进行创造的能力,而对于规则的认识则是理性认识能力之一。艺术的制作由此不仅是身体的技艺,还需要理性的能力和恰当的知识。

在西方语言中,"技术"与"艺术"同源,指的是工艺、技能、和实用技艺。手工艺人都有着熟练的技能和丰富的经验,在制作和销售过程中,不断改进和完善自身的技能,完成对神的理念的模仿。人不仅能够凭借着记忆和经验,还依赖于技术和理智而生活。在劳动生产的过程中,人积累了大量的日常生活的经验,并根据经验建构了知识和技术。人根据自身经验所得出的对一类事物的普遍判断,促使了技术的产生,技术也因此具有普遍性。但是技术又高于经验,关涉生产的知识,与人的劳动生产实践相结合。

艺术与技术在此都可以被看作一种技艺活动,是一种可以被理解、被传授的经验和技艺。在古希腊时期,雕刻工与木匠的工作,织布工与画师的工作在本源上是相同的,他们都是从事技艺生产的人。艺术与技术同源,相关于工匠的手工制作,一切艺术家的创造活动都属于技艺活动。然而在这一活动中,设计意识也悄然萌发。这时的"设计"很难同工匠的"制作"分离开来,工匠在制作之前没有什么草图和方案,只是遵循自己头脑中的一个想法进行制作。这是一种无意识状态的设计,手工艺人集艺术与技艺于一身。

近代工业革命以来,机器技术逐渐取代了人身体的技艺,艺术与技术被割裂开来。随着机器技术的出现,技术的发展、工具的使用和制造赋予了人强大的力量。人利用现代技术改造、征服、控制自然,成为自然的主人。但在这一技术活动中,机器代替了人的身体活动,还代替了人的心灵活动,技术再也不是初始意义上的技艺活动。但仅将人的视野局限于技术,将导致技术的技术化,加剧人与自然的背离。

技术的技术化背离了人的人性和物的物性,这是工业化进程中不可回避的事实。至于市场交易(利润)的计算成为技术化的基本本性,也将人推向了自然的对立面,使得科学技术的发展与运用成为人存在的单一目标。

工业化大生产带来了产品产量的空前增长,但就产品的生产而言,操纵机器的

是产业工人而非手工艺人，这直接导致艺术与技术的背道而驰。艺术与技术相分离，也导致产品失去了美感，工人只是依附于机器来进行生产和制造，并同时将自身转化为工业化生产过程中的一个环节。在企业主追求利润最大化的前提下，设计显现为"为生产而生产"，使产品的生产抛弃了艺术性，导致大量粗制滥造的工业制品涌入人的生活世界。

引例：
　　技术与艺术的背离集中体现在1851年英国伦敦海德公园所举办的"水晶宫"国际工业博览会上（图1.10）。这次博览会一方面较全面地展示了欧洲和美国工业生产的成就，另一方面暴露了工业设计所带来的各种弊端，刺激了设计的改革。

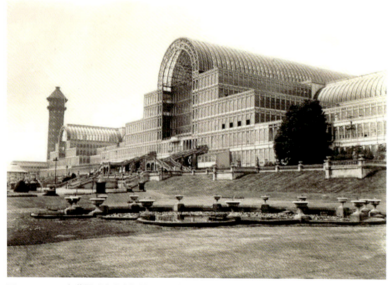

图1.10　1851年英国"水晶宫"国际工业博览会

## 2. 技术与艺术的统一

然而，在工业产品的创制抛弃了艺术性的同时，艺术在这一时期也走上了"为艺术而艺术"的道路。为了消除艺术与技术的这种矛盾，凡·德·维尔德认为塑造生活环境的美才是艺术家的使命，他由此改变了当画家的志向，转而从事工艺设计和建筑设计。与莫里斯不同的是，他表达出对技术时代的肯定，认为机械化批量生产出的工业品和艺术家创作的作品都同样展现出美。他开辟了艺术与技术结合的先河，

设计不再局限于审美趣味，而是成为一个宽泛的社会问题，从而孕育了现代设计产生的土壤。

在海德格尔看来，艺术与技术是以不同的意图，不同的方式关注和改造着人的生活世界。从设计发展的历史角度来看，艺术与技术之间的张力集中且典型地表现为现代设计思想的最终形成，即"艺术与技术的统一"。艺术与技术虽然都来自人身体的技艺，但现代技术的发展则彰显为机器和信息技术代替了人的身心，而艺术在其根本上还是人的身体和心灵的活动。艺术作品的创作作为人的自由活动不可能转化为机器的复制。发生了分离的技术与艺术走向了各自不同的道路，但这两条道路并非完全平行、永不相交。现代设计的发展将技术与艺术纳入自身的怀抱，融入设计的创制活动之中。

对于技术与艺术的统一问题，格罗皮乌斯曾进行了深入的阐述，他认为物品的性质是由它的功能所决定的。我们对物品进行深入研究将发现，只有很好地利用现代材料、运用机械制造的手段和方法，才能创造出好的形式。只有不断地运用新材料、新技术进行设计的创制，才能将历史与当下联系起来，从而形成一种全新的设计态度。只有在有机地遵循物品自身的法则及时代特征的情况下进行设计，才能避免浪漫式的美化和讨巧。设计师需要经过复杂的训练，并对形式设计与功能设计的元素及其构成法则了如指掌，才能创造出满足社会需求的产品，这样设计出的产品才能达到技术与艺术的统一。由此，技术上的成功，同样也会在艺术上获得成功。

怎样才能让本性上分离的技术与艺术在现代设计活动中统一成一个有机的整体呢？艺术作为技艺最直接的表达方式是给予质料以形式的赋形活动。事物所呈现出的形态为人所认知，在绘画、雕塑、建筑、园林这些造型艺术中，都通过形式的塑造产生出美好的事物。艺术通过赋形活动给予质料以形式，也形成了自身的艺术符号，技艺活动使形式和质料产生出新的意义。单纯的艺术赋形依赖于人身体的技艺，而投入现代设计活动中的艺术赋形则发生了转向，不再仅仅依靠身体的技艺，而转化为机器的生产制造。

3. 现代设计的去弊

在现代设计的创制活动中，一方面艺术的赋形从身体的技艺转化为机器的生产，质料赋形的方式要适合机械化批量生产；另一方面现代技术的不断发展和完善，让机器能够制造出更好的艺术形态。艺术的赋形与机器制造的完美结合产生出新的意义。艺术自身构成了媒介，成为产品设计的

内容，技术成为艺术的直接表达。在现代设计中，艺术不仅是对新材料的处理，还为人呈现出技术的功能。

因此，艺术与技术将各自的本性投入设计中，并将设计活动带入自身所属的那个领域。艺术要求设计保持着审美的特性，以自身为目的，在产品中显现出美的真谛。而技术，尤其是现代科学技术，则要求设计展现出工具性的本性，指向消费者和市场。艺术与技术在本性上的背离构成了一种张力推动着设计的发展，但也使得设计的本性无法得以完全显现。

当代设计是艺术与技术的结合，是对人为事物的规划和设想。规划和设想的实现需要借助技术，而技术所要制造的物是一个与自然物不同的人造物，它不以自然物为目的，而是以人为目的，技术转变为人的工具和手段，服务人自身。在手工业时代，人凭借着自己的身体来充当工具，直接与物打交道来实现物的完成。在从手工操作到机器生产的转换中，人身体的作用在技术那里逐渐消解。机器代替人的身体，这时设计问题便突显了，如果不进行预先的规划和构思，就不可能生产出符合人使用的工业化产品。在机器生产过程中，工人所参与的只是简单、重复的劳动。由此，人的人性在技术的生产和制造中被完全消解，人不再是技术制造过程中的唯一尺度，人性化、人本化等问题就在产品设计的过程中显得尤为突出。

在人的生活世界中设计的生成是通过人的知觉形成的，而人的知觉是基于人身体的活动。欲望是人身体的欲望，知觉与欲望就在人的身体中相遇。设计的生成是通过人身体的活动从而实现欲望的诉求。因此，人的身体也成为设计活动发生的原动力。当下人的基本欲望依然存在，但一些新的欲望不断产生，最终演变成欲望的欲望。设计在对于我们生活世界敞开之时，欲望会成为世界的遮蔽。人为设计的产品所关联的艺术世界，也是人存在的世界。艺术作品所敞开的人存在的世界，仅仅依靠技术、市场经济与价值规律等手段是不可能达到的。

设计是在对世界的不断去蔽过程中得以显现自身。一方面，它显现为一种独创性的感性活动，类似于艺术创造；另一方面，它展现为一种有目的的造物活动，是一种运用各种科学技术创造出适合于人生存的产品。现代设计是对事物在观念和实际运用中加以组织和改造的过程，为人创造出一种合理的生活方式和生活秩序，从而将世界敞开。在这样一个敞开的世界里，人、事和物的关系也随之敞开。

现代设计的敞开，不仅相关于艺术，而且相关于技术，艺术与技术之间不是一种数量上的对等关系，更不是一方压倒另一方的主从关系，只有将艺术与技术有机结合起来，才能使设计的创制活动通向真理、大道的理想境界。在此种境界中，设计的创制活动才能成为可能，世界才能为之敞开，人才能由实践的态度转化为审美的态度，创制出美的产品。技术只有在艺术的指引下，才能让产品显现为美。

**思考题：**

1. 工业革命以前，艺术与设计之间存在怎样的关系？
2. 工业革命以来，技术的不断发展对设计产生了怎样的影响？
3. 美对于现代设计来说意味着什么？

"十四五"普通高等教育规划教材
高等院校艺术与设计类专业"互联网+"创新规划教材
国际化设计类专业高等教育丛书

# 现代设计导论

第二章

# 设计与欲望、技术、智慧的关联

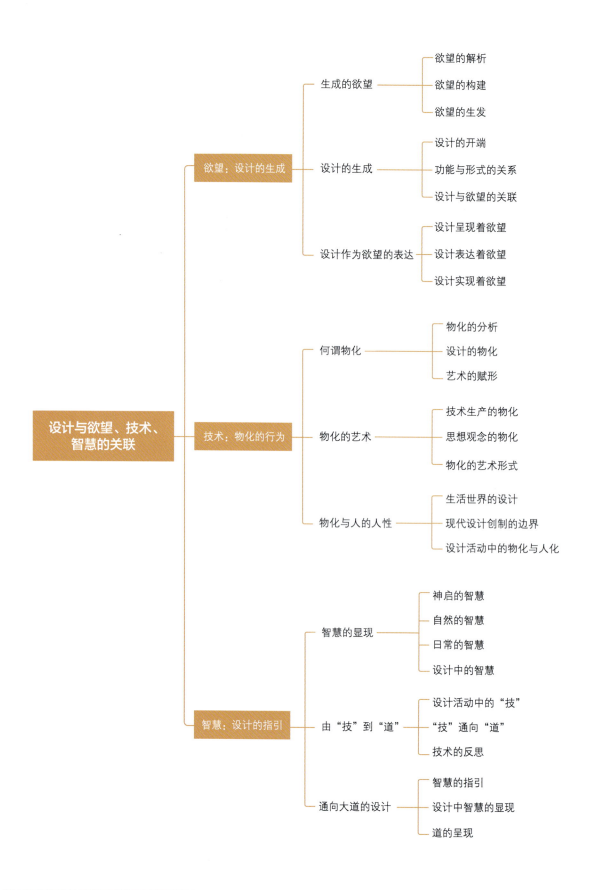

我们对于设计的一般本性的追问，不是为了对某一具体的设计现象进行分析，而是为了探讨设计本源的问题。所谓"本源"，是指事物从何而来，如何成其自身，是其所是。由此，我们应该回归设计活动自身，当然这离不开具体的设计现象，那么我们就要从既有的设计现象出发来追问设计的本源。在我们生活世界中，最典型的设计案例是与我们日常生活密切相关的产品。人在使用各种产品的同时也在进行着设计，如生活用品、汽车、飞机、建筑等，都是设计创制的。从各式各样的工业产品到自然文化景观，从充满高科技的智能产品到简单实用的家用电器，从色彩绚丽的广告到纷繁复杂的道路交通系统，人生活在一个人为设计的世界里。人的生存及命运都与设计的理念和方法联系在一起，这是任何人都无法回避的事实。设计在根本上决定着人的未来，这也就促使我们必须正视设计问题，对于设计方式和道路的选择，也成为人必然的抉择。设计活动所创造的世界不是自在自为的，而是人为的。一方面设计活动是人为的活动，创制着各种产品；另一方面产品的创制和使用，同时也改变着人的生活世界。那么，设计在人的生活世界中是如何生成的呢？或者说，设计在人的生活世界中是如何显示自身的呢？

● 目标

了解欲望与设计之间的关系

了解物化与人、生活世界之间的关系

理解智慧对于设计的指引作用

● 要求

| 知识要点 | 能力要求 |
| --- | --- |
| 欲望的设计 | （1）了解我们应该如何看待人的欲望；<br>（2）了解欲望和设计有着怎样的关系；<br>（3）了解设计在人生成和满足欲望的过程中所起的作用 |
| 设计的物化 | （1）了解如何从设计的角度解读思想物化的过程；<br>（2）理解现代技术对现代设计带来的影响 |
| 智慧对于设计的指引 | （1）了解自然形态下的多元化智慧是如何引导设计创制活动的；<br>（2）理解为何说设计是欲、技、道的游戏 |

## 第一节　欲望：设计的生成

人生活在这个世界上，首先表现为它的欲望及其实现。欲望是指人对于某个目标或事物的渴望，是需求和向往。因此，欲望一方面表现为一种状态，是人对某种目标的渴求及获得之后的满足；另一方面表现为一种意向行为，总是指向某物或朝向某物。欲望的这种意向性行为是为了获得某个对象。当对象获得之后，欲望也就得到满足。因此，欲望展现为人的欲望，是人对某个对象物的欲望，即人要某个对象，它显现为欲望者与所欲者之间的关系，所欲者，既可能是物，也可能是人或者事。当欲望者渴求所欲者时，欲望就会生成。欲望的产生需要所欲者来实现和满足，如何将所欲者显现为在场，实现欲望，就需要计划、实施或借助其他手段，设计在这样一种关系构成中就得以产生。

## 一、生成的欲望

### 1. 欲望的解析

生活世界的活动始终是被欲望推动的，欲望显现为欲望者和所欲者之间的关系。在这样一种关系构成中，人与欲望相互关联，但人不能等同于自己的欲望，而只能说人有欲望。人既不是欲望的主人，也不是欲望的奴隶。不能简单地将人与欲望者等同起来，欲望者只是人的一种规定。

欲望的基本表达式为：我要某个对象。在欲望中，我与对象构成关联，作为欲望者所欲求的对象，它既可能是一个事物，也可能是一个人。只有当所欲望的对象在场时，欲望者的欲望才能实现。欲望的实现并不能等同于欲望的满足。对于欲望的实现只需要欲望对象的在场显现，而欲望的满足则是借助于人或者事物的生产和消费。此时欲望便得以满足，并且在满足中消失。凭借着所欲对象的在场使欲望得以实现，但这并非欲望的满足，还需要借助工具来完成。在工具的使用和制造过程中，设计活动便在潜意识中得以生成，它服务人的目的，即欲望的完成。

根据拉康的欲望理论，我们可以将欲望区分为三个层次，即需要、要求和欲望三个层面。需要是人的生物欲求，它是人动物性本能的要求，如食物的满足等，意味着原始的欲望；要求是人的社会文化属性所产生的本能，是人在意识中对于外部世界权威性依附的再现；欲望是无意识的，经过移位以后会进入人的意识领域，代表人的生理、心理本能的作用。

实际上，需要是人的全部行为和全部心理活动的基础，包括思维、情绪和意志。需要是复杂的、丰富的和变化的，最直接地表现为自我的发展趋势。需要是人在日常生活中的某个或某方面的欠缺，可能是生理方面，也可能是心理方面。在生活世界中，人至少有五个方面的需要，即生理、安全、爱、尊重和自我实现。就人的需要而言，设计创制的产品首先要满足生理、安全等最基本的要求，对于日常生活用品及居住环境的选择正是由此出发的。只有在这些需要满足之后，才会生发出爱、尊重和自我实现的需要。

欲望是人的行为活动的本源，它也成为设计的活动基础和动力。这是因为当一个欲望满足之后新的欲望又会生发出来，设计活动就随着欲望的生发而不断地发展。因此，作为人的创制活动，设计本身也是一种欲望的诉求。

马克思提出"人直接地是自然存在物"。基于此，人一方面是能动的自然存在物，具有自然力、生命力，这些力量赋予人天赋和才能，并作为欲望存在于人身上；另一方面，人是自然的、肉体的、感性的、对象性的存在物，同动植物一样，是受动的、受约束的和受限制的。这样人欲望的对象存在于人自身之外，人与欲望的关系成为人

的存在得以显现的一种标志,即只要人存在,欲望就存在。

### 2. 欲望的构建

欲望必须将自身具体化为欲望的生产。欲望通过生产走向现实,并且只有这样的欲望才能完成自身,而成为现实的欲望。而这种欲望的生产就是人类历史上最基本的生产,即人自身和物质的生产。正因为人的物质劳动生产着欲望,才由此产生了物质生产和消费及由此产生的各种关系。这些活动及其关系都是由欲望推动的。生产和消费不是仅凭借于自身就能实现,而是需要人来完成。生产和消费的过程不是一个盲目的行为,而是人预先设想和规划好的行动。这一行动自身具有明确的目的性,就是为了欲望的满足,它的本性就显现为设计。通过计划的编制和制定的行动都指向了欲望及可以预知的目标,并由此构成了设计的进程。生活世界中的欲望成为设计活动的直接动力。

在原始社会和农业社会,由于生产力水平低下,欲望直接显现为生存的需求,人们的生产在很大程度上是为了满足个体活下去的需要。而到了工业化社会,在市场经济条件下,生产的目的不仅是为了满足人的消费,更是为了促使人的欲望不断生成,形成了一个不断扩张的欲望黑洞。消费并非一种享受功能,而是一种生产功能,和物质生产一样是即时且全面的集体性功能。消费促进了生产,生产的不断扩展也需要消费来完成,显现为"生产和消费"之间的辩证关系。这也因此造成了生产和消费的转变,不是为了满足生活世界中人的需要和要求,而是为了满足人不断增长的欲望,即欲望的欲望。

因此,设计看似成为连接人与生产、消费的桥梁,实则转化为对于欲望不断生成的催化剂。对于这种不断生成的欲望,一方面在生产上会造成人与自然的对立,加速了自然资源的枯竭、环境污染、土地沙化等诸多问题;另一方面在消费上也会造成人的奢侈、贪婪及浪费等风气的形成,促使了个人主义和享乐主义的产生,进一步割裂了人与自然的联系。

在工业化时代,机器如何更快、更好地生产出满足人所需的产品,成为当时设计所需要解决的首要问题。设计对于人的欲望起着指引作用,它既影响设计的内容、种类及消费观念,也促使着设计师的设计风格和审美趣味的形成,还引导着欲望,在促进人的消费观念的形成之时,为欲望划分自身的边界,提升人们的审美趣味。设计所创制的产品在不断满足人消费欲望的同时,也促进了生产企业新产品的开发设计,它引导着欲望的消费,也不断完善自身。因为无论设计过程中解决了多少个技术问题及塑造了多么优美的形式,但如果不能使产品顺利地进入消费市场并激发消费者购买的欲望,就不能称为好的设计。设计与人的欲望紧密相连,没有欲望的存在,也就没有设计赖以存在的土壤。

在欲望中，人始终与他所欲的对象构成关联，人的欲望始终指向他所欲的对象。人与对象相互作用，即人渴望对象，同时对象也刺激着人。人对于对象的渴望，一方面显示了欲望缺乏的特性。人是不完美的存在，在没有一个东西又需要这个东西的时候，就会产生人对于需求物的行动。这种行动具有明确的目的性，这样在人与对象之间就构成了设计行为。人力图将不完美的变成完美，这种欠缺就成为设计的推动力。另一方面显示了欲望丰盈的特性，欲望的实现所显示的一种压倒性的力量，是创造力的表现。设计通过欲望的实现和满足展现出力量的丰盈，它由人的欲望出发，创造出人的生活。在人与对象之间的关联活动中，设计显现为以实现和满足欲望为目的的创制活动，并成为人类得以生存和发展的基本活动，包含于一切人造物品的形成过程之中。

3. 欲望的生发

在欲望之中存在一种关系，即人与对象的关系，设计在人与对象之间构成关联。在这种关联之中，设计的出发点是人，而不是对象。设计的目的就是满足人的欲望，因此，在设计活动中也充斥着人对于欲望的诉求，这种诉求乃是设计产生的一大动力，设计就成为欲望实现的必然行为。设计所创制的结果是产品，但设计的最终目的又不是产品，而是人的欲望，即设计是作为人生存的手段，并成为人的存在方式。设计最终服务人的欲望，即人的欲望是设计赖以存在和发展的本源。设计的产品如果不符合人的需求，即使再精巧、复杂和美观，也不能称为好的设计。

设计作为一种造物活动，不仅满足欲望，而且创造欲望，直接造成了欲望的无止境，当一个欲望满足之后，又会生发出新的欲望。设计一方面显现人生存的欲望，另一方面显现为创造的欲望。因此，在敞开世界之时，欲望也会成为对设计的显现和遮蔽。

从"设计"一词的语义来理解，它含有意欲、设想和计划之意，是人在从事创造活动之前的主观谋划过程。基于人存在和发展的需要，通过设计创造出具有一定审美价值和实际功用的物品。因此，设计活动的目标是指向尚未完成的事物，是有明确的目的、构想和规划的创造性活动，它是从无到有的生成。在这样一种创造活动中，不断实现着人的潜在需求。因此，设计不仅是对于现存事物的改造和利用，而且是为了满足人潜在需求的创制活动。

为了满足人的潜在需求而进行的创制活动，使我们的生活世界不断丰富和完美。设计的出发点是生活世界，而生活世界首先是从欲望出发的。人作为动物与生俱来就有很多欲望，食欲和性欲是人最基本的欲望，这也是推动人生活世界的根本力量。人的一切活动都被这两种欲望规定，在这两种基本的欲望实现之后，人才会生发出其他欲望。

人为了获得他所欲望的对象，就需进行预先的构思和规划，而对于事物的预先构思和规划，本身就是一种设计活动。对于所欲之物的获得需要借助于工具。工具的设计便成为人类生存的首要问题，它源于人生存的渴望。因此，设计最初是在满足人生存的最基本的工具上发展而来的。当人生存的欲望得到实现后，就会产生许多其他欲望，这些欲望的实现必须借助设计来完成。设计便由生存的欲望转变为如何使人更好地生活于世界之上。

设计师从自身的生活经验出发，将其所构想的生活方式或对生活的欲望进行分析、构思和创造，并以具体的设计方案描绘出来。人对生活的欲望是推动设计发展的根本动力，这种创造性的活动将人的欲望与自然物紧密地结合在一起，将自然物创制为人所使用的工具。设计最终显现为物化形态，材料、形式和功能有机地结合在一起，创造出适合于机器生产的产品，刺激着消费者的购买欲望。

欲望将自身设定为目的，通过技术手段在物中显现出来。欲望通过工具获得所欲之物为自身服务，工具的发展也刺激和丰富着人的欲望。这种欲望与所欲之物的关系就如同幻象与现实、真实与虚假一样，并且彼此之间没有严格的边界，在这样一种状态中产品的创制不断满足着欲望，并生成着欲望。

## 二、设计的生成

### 1. 设计的开端

生活世界中的其他活动虽然不是设计活动，但都与设计有着直接或间接的关系。设计活动与人的生活世界紧密相关，艺术家对于生活的质疑是通过他的作品去言说的，让人们去思索与感悟，而设计师则是出于人们对于美好生活的渴望，来发现生活世界中的诸多问题，通过设计的产品加以改善。由此，现代设计展现为满足人的需求和欲望的生产和制造。欲望的满足依赖于产品功能的实现，它是产品与使用者之间最基本的关系之一，人需求的满足是通过产品的功能来达成的。因此，现代设计思想就围绕着功能这一概念展开，设计也就成为创造产品功能的活动。

生活世界中许多欲望的实现需要借助于设计活动。如果说生活世界的欲望是功利性的话，那么设计的欲望则展现为两方面：一方面设计活动作为人的欲望及其实现，具有明确的目的性，这是设计活动所具有的功利性一面；另一方面在具体造物活动中，同样也展现为一种欲望活动，类似于艺术创造，超越了生存的欲望，具有非功利性的一面。作为设计的生产，它通过具体产品的创制来满足人的欲望，以功能的实现为前提，成为实现人欲望满足的基本条件。产品功能的实现并不意味着设计的完

成,这是因为设计源于生活的欲望,又超越了生活的欲望,是自由的欲望和审美的欲望,显现为无欲。这种无欲达成人与产品的和谐,使产品与人合为一体存在于审美活动中。

设计活动的出发点是欲望。正是因为人的欲望及其实现,促进了设计活动的产生。就广义的设计活动而言,设计是人的行动和规划,它是人为了达到自身目的而进行的有目的、有计划的创制活动。如果设计不是人的有目的、有计划的活动,则它要么是人本能的冲动,要么是人盲目的行动。此种行为将导致设计活动与所欲望的对象发生偏差,而不能使欲望得以实现。为了使欲望得以实现,就必须采用有计划、有步骤的行动,这也成为设计活动的开端。就狭义的设计活动而言,它是人造物的创制活动,是人为了实现自身的欲望,借助于人的身体使用和制造工具。工具成为人身体的延伸,但工具的制造必须借助于设计活动,这是因为工具作为人造物,是人设计活动的成果之一。它有着明确的目的性,此目的是实现人的欲望,并开启了现代设计。

为了实现人的目的,设计所创制的产品必须具备功能性,功能的展开是为了欲望的实现。但人生活世界之中的欲望是各种各样的,有身体的、心灵的、社会的及欲望的欲望等。由于欲望活动的多样性,因此产品在设计活动中,不仅要求功能的实现,还必须展现出美的形态。形式与功能的关系成为20世纪设计关注的焦点,也为产品造型设计开辟了一条不同于手工业时代的新的设计道路。

2. 功能与形式的关系

关于形式与功能的关系问题,在西方美学历史上探讨已久,反映到产品的创制活动中显现为产品的功能必须通过一定质料的形式展现出来,形式要符合功能的需求。一切产品的形式要为产品的最终目的服务。关于这一争论体现在产品设计方面就是形式服从功能,还是功能服从形式的问题。形式服从功能指的是功能是第一位的,作为人造物必须以明确的功能为目的,所创制的形式必须符合功能的要求。一定的功能就需要一定的形式来表达,形式只是功能表达的手段;而功能服从形式是指产品的形式是首当其冲的,如在手工业时代,匠人借助器物的形式来展现自身的技艺,器物的功能反而处于从属地位。然而,随着现代设计的发展,这一争论也就失去了意义。

在工业革命之初,人们往往只注意到生产方式的改变,并将精力关注于产品功能的实现上,而忽视了对于产品形式的追求。人们片面地将产品功能与实用目的联系在一起,将功能等同于实用性。这是对于产品功能的片面理解。产品的创制是对自然物的赋形,以满足人的使用功能。形式服从功能的需求,不仅要满足人的使用功能,还要适合于机械化大生产。然而作为产品设计的形式,不仅指的是产品的外观形态,还

包含在构造和功能之中。现代产品设计的形式既复杂又多样，如小型汽车的保险杠已逐渐失去了其安全保护的功能，而仅仅只是人心理上对于这种形式的需要。因此，我们必须要对功能和形式的关系问题做进一步的思考。

形式不仅是功能的手段，也是目的。它不仅显现为实际的使用功能，还可能展现为满足人心理需求的形式，也就是说，形式是作为自身而存在于产品设计之中的。比如人的审美情感可以被某件产品所具有的独特的线条、色彩、组合方式及形式和关系构成激发。这种能打动人审美情感的关系组合通常被称为"有意味的形式"，它是视觉艺术作品所具有的共性。如此理解的形式不仅仅是手段，同时也显现为一定的目的，形式不仅只是单纯的形式，还是有一定意味的形式，展现为和谐与美。作为人为创制的产品不仅具有供人实际使用的功能，还必须展现出美的形态，这就促使我们深入思考功能与形式的关系问题。

形式也离不开功能，产品设计师在创造新产品时，往往会尝试赋予产品一种与功能和用途最相符的形式，而且这种形式往往在颜色和材料上会同周围环境相协调。功能成为现代设计生产的目的，即满足生活世界中不断生发出的欲望。设计活动拓展了人的全面发展，通过产品功能的开发与完善，实现人不断生成的欲望。在产品设计时，无论是材料的使用、结构方式的选择还是造型工艺的处理，都是围绕着人的欲望及实现这些目标而进行的，对于技术的运用、使用方式的研究也都是以功能的实现为前提的。对于功能的研究已成为现代设计的关键问题之一。

设计的目标是通过一定的造型形式，使产品具备一定的使用功能。自然物经人为设计之后被赋予使用功能，以实现人特定的欲望。也就是说，人们期望获得的并非某一产品，而是为了获得产品所具有的功能。产品若不能实现其功能，那么产品自身也就失去了存在的意义。然而，功能并非单一的概念，对于一个产品的设计而言，无论是一把钥匙还是一座建筑，为了使其具有正常的使用功能，就必须对其本性进行研究，这是因为功能的实现是以人自身为目的的，而产品具有三个不同层面的功能，即实用功能、认知功能和审美功能。设计活动中所创制的功能也就越过了自身的边界，成为形式美的创造，审美也就成为产品的功能之一。因此，设计历史上关于形式与功能的对立也就不复存在，形式的创制也就归属于功能范畴。

形式成为人与机器之间相互作用的中介，将产品的功能直接显示出来。产品的形式由生产者的目的和内部结构所决定，是产品使用功能的决定因素。但这并非指一种功能对应一种形式，同一种功能的实现可以有多种造型形式。同一功能可以有不同的形式，同一形式也可以服务于不同的功能，这样的产品在设计发展的历史中比比皆是。正因如此，形式的创制就成为产品功能的直接表达，激发了人对产品形态的认知和审美。

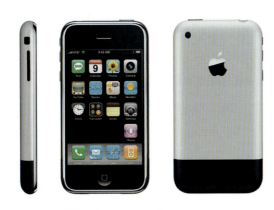

图 2.1 苹果推出的第一部 iPhone 手机

引例：

传统的设计产品由于功能较为单一，造型较为简单，一般是通过产品的造型形式将功能直接显示出来，无须使用者专门去学习如何使用产品。但随着现代科技的发展，诸如计算机、智能手机等产品的问世，人们再也无法仅凭产品的造型形式去使用产品，如苹果公司于2007年推出的第一部iPhone手机（图2.1），创新性地将移动电话、可触摸宽屏、iPod等功能集于一身，还具有电子邮件、网页浏览、搜索和地图等功能，突破性地将网络浏览、语音通话、音乐播放等功能完美地融为一体。但iPhone手机造型极其简洁，正面除了一个相对当时的手机而言较大的屏幕外，就只有一个功能键。虽然它的操作仅依靠在屏幕上的点击、滑动来完成，有着极其简单的图形操作界面，但要掌握它的操作及充分利用它的功能则需要一个学习的过程。设计的创制活动由产品外部造型形式转向了产品界面的设计，图形化的界面将产品的功能传达给用户。这是为了改善使用者和产品之间的关系，使用户能够无障碍地使用产品的各项功能。设计的生产也就由产品功能的直接表达转向到对产品交互界面的设计，将产品的功能更好地传达给使用者。

认知作为人的认识活动，是大脑对于外部信息输入和思考的过程。对于产品的认知是实现产品使用功能和审美功能的前提，人通过产品的造型形式，揭示出产品的功能。产品的形式告诉我们：产品有什么用？如何使用？意味着什么？形式作为一种语言，向我们传达出产品的语义。鲜明的造型能赋予产品独特的个性，使其从众多功能相同的产品中脱颖而出。产品形态的美则是产品通过自身的形式将物的有用性揭示出来，物的有用性与产品的功能并非同一，但从功能与美的角度而言，只有完整地表达了产品结构和功能的形式，才能显现出美的形式。产品的形式不仅关乎形

式美学上的单纯、和谐与比例等问题，也关乎如何通过对审美的思考及创造为人所欣赏的造型。因此，产品的功能与形式并非互不关联，而是在设计活动中相互生成。

但这并非意味着功能与形式之间具有一一对应的关系，而是恰恰相反。在产品的设计活动中，功能与形式具有多样的可能性，它是依据产品的使用环境及其使用者关系的变化而改变的。特别是在科学技术高度发达的今天，当代设计再也不能通过单一的造型与同一的功能来满足不同民族、不同地域的人的需求。功能主义的设计风格，逐渐被一种多元化、情趣化的设计取代，多维的产品形式创造在生活世界中得到广泛应用。

3. 设计与欲望的关联

当代设计根据生活世界中人的不同欲望，创制了类型丰富的、形式多样的产品。在科技发展日新月异的今天，产品的使用者能够方便快捷地实现自己的欲望，设计追随市场的定式被逐渐打破。在信息化社会条件下，新的设计风格将为产品寻求新的定位及与之相对应的风格形式，这是因为在人的生活世界中，产品功能形式表达不是只有一种，而是多样的。在众多高科技产品设计中，形式转变为功能的指示，同时也赋予产品不同的结构及语义。

设计的生产成为功能和形式的创制，通过它实现欲望的满足，设计也就成为欲望实现的手段，即为了人更好地生存于这个世界之中。设计与人的生活世界的欲望建立起了联系。欲望首先与人的身体相关，但人具有的是由多种器官组成的身体，而世界则是一个无器官的身体，它与人一样充满了欲望，并从事欲望的生产。设计也就成为这样一种无器官的身体，满足着欲望的生成。

设计作为满足欲望的手段撞击着欲望的边界，在这样一个过程中，设计仿佛成为一种工具，在满足欲望的同时也创造欲望。在进行产品设计的过程中，我们首先考虑的是产品满足的目的是什么，也可以理解为产品要求怎样的机能。机能对于设计产品而言，不能仅停留在物理的机能层面，还应该展现在心理的、社会的综合体层面，才能够赋予产品更为复杂的、广泛的意义。设计在创造完美的生活世界的机能、满足人生理和心理的欲望之时，提升了我们生活世界的品质。因此，在人的生活世界中，设计活动在满足着欲望和生产着欲望的同时，也生产着整个生活世界。欲望自身的生产性，使设计先行决定了人的其他生产方式，并创造了一个人造物的存在世界。

## 三、设计作为欲望的表达

1. 设计呈现着欲望

生活世界首先展现为人的欲望及其实现，其中的各种现象、活动都直接或间接地与欲望相关，其中也包含设计活动。我们通过各种科学的方法研究人的欲望，如采用技术的方式实现人的欲望，利用心理学的精神分析方法研究欲望的心理结构，借助伦理学从道德的层面为

欲望划界。然而，设计活动中对于欲望的展现却不能等同于日常生活的欲望。生活世界中的欲望是多样的，如身体的、心灵的、社会的及欲望的欲望，当然设计也能够表达各种欲望。这是因为人的欲望首先是身体的欲望，设计活动对于欲望的表达就是直接以身体为出发点，工具成为人身体的延伸，产品的功能性成了人身体最好的注解。

欲望的实现需要借助于设计的创制。虽然产品功能是实现人欲望的保障，但那只是设计活动中对物的有用性的实现，贯穿于设计活动的主题则是欲望的表达。此欲望不仅是人对产品功能性的需求，还展现为对于形式美的追求。由此，只要设计成为欲望的表达，那么它就在我们的生活世界中表达着各种形形色色的欲望。但设计所表达的欲望有一个出发点，就是人生存的欲望。设计由此出发，制造和使用工具，将人身体的存在以生命的方式呈现出来，展现为人的生活世界。

事实上，随着人类历史发展进入现代文明阶段，物资资料的丰富、生活水平的提高，极大地刺激了人类需求的提升和消费的超前，从而全面地刺激了人的感官性、生理性和本能性的欲望，彰显出人在感官层面上的欲望。但在生活世界中，人的一切欲望都是可以表达的吗？欲望也有其自身的边界，不是无限的，而是有限的。生活世界的游戏规则规定着人的欲望，从而确立了欲望的边界性。由此，就生活世界而言，有的欲望是显性的，有的欲望则是隐性的。欲望在生活世界中的边界是否构成了设计活动的边界？尤其在当前的信息社会中，欲望无时无刻不充斥在生活世界之中。这必然促使人们去思考哪些欲望是可以实现的，哪些欲望是不能实现的，并决定着哪些欲望是可设计的，哪些欲望是不可设计的，设计也就不可能违反生活世界的游戏规则。

作为满足欲望的产品，它的功能不能逾越生活世界的边界。我们在设计的生产一节中已经分析了产品的功能与形式的关系问题，指出形式是作为功能的形式，也是功能的载体。在实现具体功能的前提下，设计的形式同时也需要呈现出美。产品的具体功能是产品存在的原因，也是设计产品存在的目的。产品的功能成为设计的开端，这是因为人要生存于世界之中，首先要解决的是吃、穿、住、行的问题，必须具备一定的物质条件。产品的设计生产就是为了满足人这些方面的需求，无实际使用功能的产品则不能满足人基本生存的欲望，也就与设计的本意相背离。

2. 设计表达着欲望

在设计活动中，明确的目的性使产品具备一定的功能，此功能使产品作为产品而存在。如果设计仅只是为了使产品具备一定的功能来满足和实现人的欲望，那将远远不够。因为欲望即使不是全部丑恶的，也绝不是全部美好的。当设计去实现欲望的时候，就包含许多可能性，也许能实现人未来美好的愿望，也许会制造出一部杀人机器。在设计史上曾出现过通过改变产品的外观造型风格来不断取悦消费者的形式主义的设计方法，将造型形式作为刺激消费欲望的手段，使之成为时尚流行的风向标。产品的实际使用功能并没有变化，但是通过简

单地改变外观造型，让消费者时刻追赶最新设计潮流的做法，能够在短时间内扩大产品的销量。此种设计方式，使人们抛弃了大量在功能上还是完好的产品，去购买在功能上与原产品相差无几的新产品。这为企业赢取了巨额利润，却消耗了大量的自然资源，造成了资源的极大浪费。对于时尚潮流的追逐，使人与设计的关系变得模糊不定，难以捉摸，设计也由人对美好生活的追求，转变为人成为产品的奴隶，使人"物化"。

  当代设计不得不对这些问题进行思考，设计的产品不仅要满足人的使用功能，还要合乎人的人性。设计的目的就是要生产出合适的产品以满足人类生活的需要，并尽力提高人们的生活质量。这便要求设计从可持续发展的角度为人创制出合适的产品，降低资源消耗、减少环境污染、有节制地去创造和使用物品。设计的真正问题不是创制出具有一定功能的产品来满足欲望，而是如何通过设计来表达这些欲望。设计在决定如何表达欲望的同时，也就决定了设计能否成为美的设计。

  我们必须要追问的是，设计在表达欲望之时究竟完成了什么？是如何完成的？在一件设计所创制的产品中，设计活动或隐或显地表达着人的欲望，而设计中的这些欲望都直接与生活世界的欲望相关联，并成为欲望的直接或间接的表达。设计师因此成为欲望的建构者，在没有欲望的地方制造欲望，在有欲望的地方实现欲望。同时设计师还成为欲望的经验者，将此种经验传递给大众，让大众共同体验这一欲望的发生，实现他们自身的欲望。

  尽管在我们的生活世界中，有基于各种原因而无法实现的欲望，人们都希望通过设计来达成。但这仅仅只是看似如此，并非所有的欲望都能通过设计表达出来，设计活动不是生活世界的描摹，也不是实现欲望的工具，而是对欲望的展现。这是因为欲望居于无意识的黑暗领域，设计通过对欲望的表达，将欲望从人的无意识的黑暗领域带入光明的生活世界中，并将其揭示出来成为可以欲求的对象。无论设计对于欲望的表达是遮蔽的还是显现的，都是对于欲望本性的透视。正是基于欲望本性的透视，现代设计才从产品功能与形式的思考转为对欲望的实现，即对消费需求的满足。正因如此，设计就将欲望区分为哪些是能实现的，哪些是不能实现的。

  3. 设计实现着欲望

  产品的创制不仅仅停留在将产品的形态作为一独立自主的实在上，更是促使设计师从单件产品的功能与形式的改进上，转向满足人的欲望，通过欲望的实现使人从欲望之中解放出来。现代技术似乎为欲望的实现提供了多种手段，但对于欲望自身却没有进行有效的控制。现代技术虽然与现代设计紧密地联系在一起，但设计不仅具有技术方面的意义，还显现为人的人性。这是因为设计是为人而设计，它在创制产品的同时也为人建构了一种存在方式。

  就欲望的实现和满足而言，设计不仅解放了各种隐蔽的和压抑的欲望，而且设计还是欲望自身的释放，设计在实现着欲望的同时也促进欲望的生产。设计的创造性来源于人的生命

力，它不仅开创了一个人为的生活世界，也生发了欲望自身。处于生活世界的设计活动，既指引了生活世界自身的创造，又作为欲望的表达将欲望带到了自身的边界，指引着欲望自身的生产。设计的创制不仅展现了历史的与现实的欲望，还通过对欲望本性的显现，不断生发着新的欲望。由于新材料和新技术的出现，人通过设计已经能够制造出满足人各种欲望的产品，将当代人带到了一个"只有想不到的，没有做不到的"生活时代。但正因为如此，设计越发显现出它的重要性。设计对我们生活世界中的各种欲望进行划界，哪些产品是可以创制的，哪些产品是不可为的。对于现当代设计而言，不是"如何做"的问题，而是"为何做"的问题。因为一旦欲望被释放而失去了束缚，将导致我们的生活世界物欲横流。设计对于欲望的实现和满足不是漫无边界的，而是有其自身限度的。一方面设计让我们的欲望回归到生活世界，将生活世界中被压抑的欲望释放出来，重新恢复其自身的本性；另一方面设计是在一定的文化背景下进行的创制，使欲望在设计活动中得到释放，设计不是将它带向野蛮化和庸俗化，而是走向审美化，这是每一位设计师必须直面的问题。

设计总是人的设计，这不仅因为设计总是人为的活动，还因为设计活动总是围绕着人进行的。好的设计必须在艺术与技术、审美与实用之间寻求平衡与统一，并最终服务于人。一件优秀的设计产品，不仅在产品的造型上显现为美的形式，还需在功能的实现过程中也要显现出美。设计的本源是人而非产品，通过展现生活世界中的欲望而使欲望得以释放，显现为人与物的关系，即通过产品功能性的创造，来实现人的欲望。

设计由一种专门的职业走向了社会学的广阔领域，不再仅仅局限于工业产品的创制、劳动生产的过程，而是扩展到生活世界的方方面面。从家居的设计到城市的规划，从人的服饰到环境景观，人的生活方式、劳动方式、交往方式都与设计紧密地联系在一起，设计成为了人的生存方式。作为人欲望表征的设计活动，将产品的使用价值、伦理道德和审美结合起来，协调着人的生产、生活和环境，释放着人的欲望，为人创造出一个美好的生活世界。

**思考题：**

党的二十大报告中指出"中国式现代化是物质文明和精神文明相协调的现代化。物质富足、精神富有是社会主义现代化的根本要求。物质贫困不是社会主义，精神贫乏也不是社会主义。"

请结合党的二十大报告，思考以下问题：

1. 设计在人的生产和消费过程中扮演着怎样的角色？
2. 设计在人生成和满足欲望的过程中起着怎样的作用？
3. 在中国式现代化背景下，如何正确看待设计工作者所肩负的历史责任与使命？

## 第二节　技术：物化的行为

作为产品创制活动的设计，一方面是思想上的构思创意，另一方面则是产品的制造。"设计"一词的基本语义，可以理解为人思想的"物化"。在西方形而上学的历史上，一般将物规定为特性的载体、感觉的符合和赋形的质料，"物化"是人利用技术按照审美规律和功能需求，将形赋予质料使之成为功能和情感的载体，设计的过程就通过"物化"形象地表征出来。设计作为一种专门的职业，虽然是在工业革命之后才产生的，但设计现象却是一直伴随着人有目的的、有意识的造物活动。设计活动的独立，并非意味着它转变为一种新的活动，而是与生产活动的分离，显现为人思想对于机器生产制造活动的指引，是机器技术与人构想的结合。人的构想通过机器生产加以实现，而机器技术更加丰富了人的构想。如此理解的设计活动不再是某一领域的专业名词或者某类专业，而是延展到人的生活世界最广、最宽、最深的境域。从中我们可以看到，设计不是技术，但又与技术相关联，是人利用技术将观念物化。在技术中完成的是物的转化，任何一个经过技术处理的物都不再是它自身，设计活动中虽然也会完成物的转化，但不是对物的消灭而是将物的有用性展现出来。

### 一、何谓物化

1. 物化的分析

何谓物化？"物化"这一术语首先由格奥尔格·卢卡奇在 19 世纪 20 年代初提出，主要是指在人的劳动活动中，自己的劳动成果成为独立于劳动者之外的某种东西，独立于人，借助于生活世界的关系构成对人的控制，将人与人之间的关系界定为物的性质。卢卡奇将这种性质称为"幽灵般的对象性"，这种对象性具备严格的、看似十全十美和合理的自律性，从而掩盖了人与人之间的基本特征，人与人成为物与物的虚拟形式，人的活动成为它的对立面。

在人的生活世界中，人与人的关系被物与物的关系取代，个人的活动与其自身相分离开来，从而转变为可以消费的商品。独立于人之外，为人所创制的产品作为与人的对立面，进而成为支配人的事物，人自身的独立性已不再成为可能，而只是被用来进行交换的商品。因此，卢卡奇指出，我们生活世界中的一切活动无不纳入这一物化活动中。在工业化大生产中，生产制造活动越来越细化和专门化，所带来的直接后果就是使工人成为生产流水线上的一颗颗螺丝钉。工人的劳动转变为机械系统的组成部分，世界机械化了，人也成为组成世界的零件。劳动分工和商品交换使人们的职业专

业化，生活的范围越来越狭窄，从而导致生活世界的物化。人对于物的追求，使人的行为越来越短视，这样一种观念直接投射到设计的创制活动中，孤立片面的产品设计和制造使产品成为一个孤立的事实，人的生活陷于眼前的产品创制，即利益的追逐，放弃了对于人类未来的思考。

此种思想无疑也普遍存在于现代设计领域。设计的直接产物是产品，当这一过程在特殊的、异化的条件下进行时，设计活动也就展现为物化现象，产品的创制就是物化最典型的呈现形式。在工业化社会中，设计生产的产品进入社会流通领域成为商品，成为可感觉、超感觉或者社会的物。而产品是由人设计、生产出来的，是人思想观念的产物。它一旦进入人的生活世界，就成为独立的事物不再依赖于人，甚至统治和决定着人的命运。"物化"现象正成为当代人生活世界的普遍现象，是我们每个人必然遭遇的现实。物化现象是由我们生活世界的商品经济形式所决定的，在这样一个商品社会中，产品进入市场形成商品，将人的劳动成果转化为物的形式，人所面对的是外在于人的物所形成的世界，它是人创制的，却与人相对。

这样一种物化的观念，不仅表现在产品的创制上，还表现在由它所建构的物与人的关系上，进而延伸到人的心理、意识、行为等各方面所产生的各种物化意识，将人自身也转化为物。对于物化的片面理解将使人与生活世界破裂为无数的碎片，使人成为单向度的人，从而丧失了对于生活世界的理解和判断，也就无所谓创造了。

2. 设计的物化

对于设计活动而言，设计中的物化现象可以从两方面来理解：

一方面，将思想观念转化为具体的设计产品，它将思想以明确的方式表现出来。思想首先显示为大脑的一种行为活动。人的身体是一活生生的生命活动，这样一个身体当然也包含意识或思想。这种思维意识活动不能等同于人的双手双脚的活动，也不能等同于人的五官感觉，而是显现为"我在思考"和"我在思考某个事物"，但思想本身是无法实现什么东西的。为了实现思想，就需要能够使用实践力量的人。为了将思想付诸现实，就必须将其显现为具体的人造物。但思想自身不能物化，物也不能使思想物化。能使思想物化的，唯有人。人通过设计实践活动，将思想中形成的观念、方案转化为产品。在这样一个过程中，不仅使产品成为思想的产物，而且使思想物化为产品，设计活动也就得以生成。

另一方面，整个设计活动从"我思考某个事物"出发。"我"思考的事物可能是不存在的，设计活动就要将这个不存在的观念转变为现实的事物，或者说将头脑中的形象赋形于物。"我"思考的事物也可能是存在的，但并非完美的存在，这就必须将其欠缺揭示出来，进行修正以期达到完美。设计就是将人的思想转化为图形、图像和产品等视觉和物质形式的过程，设计作品就成为承载设计师思想的载体。对于一名设

计师而言，设计作品是在一定文化背景下形成的，这就要求设计必须承载一定的文化内涵。因此，设计师应该是一个有思想的和能思想的人。

就具体设计而言，它是一种在人的思想中对未来事物进行的筹划。这种筹划是以人的理性为出发点，通过人的感性认识对感知对象进行的建构。将人思想中未成形的观念物化，使其符合人的需求。物化的过程就是设计和制造的过程。因此就制造而言，设计可分为两大类：一类是针对人的设计，设计制造的产品是为人服务的；另一类是针对物的设计，它是机械各部分之间功能的配合关系。虽然，这两类具体的设计是针对不同的对象进行的，但设计的主要任务没有改变，那就是造型。所谓造型，是使用相应的材料、工具和技术，为了一定目的而进行的创制活动。在手工业时代，人的制造活动是相关于人身体的技艺。到了现代社会，制造活动则是相关于机械技术和信息技术。

物化的设计，就其本性来说，是通过一定的技术手段，将产品制造出来。产品制造的过程就是将产品造型明确化、具体化和实体化的过程。设计是将人思想中的各种观念物态化的行为，即利用各种草图、方案、模型和手板将设计思想展现出来。这往往需要艺术的介入，才能使设计产品最终显现为美的形态。通过艺术化、物态化的方式所展示的设计结果，是一种实体的存在或感知的对象，因此，设计的制造活动也是一种艺术的赋形活动。

3. 艺术的赋形

艺术的赋形包含形式的赋予和形态的创制，在产品的造型活动中，没有形式的给予也就无所谓设计的生成。设计的物化活动展现为思想观念和技术的制造，将人的创意和构思通过技术制造的方式完成，将观念物化为事物的形式。在设计的物化过程中，产品的制造不是对于一现成物的操作，更不是对于物的装饰和美化。产品在制造过程中，形式的创制不仅要适合机械化大生产，还要符合人的审美要求。人的感觉与审美源于形式，虚无的事情是无法被人感知的。对于现代设计而言，设计的创制不同于艺术家的创作，艺术家从个人情感出发，依据内在的意向及自身身体的技艺创作出作品，而设计的创制则有明确的目的，在产品的制造过程中有着一定的程序和方法。虽然艺术的创作和技术的制造都存在于设计活动中，但这一物化过程是机械化的生产制造最终要符合人的使用，即产品的功能性，而艺术的创作则显现为情感的抒发。由此，艺术是在设计的创意阶段显现自身。

同时，作为思想显现的产品也会反过来影响人的生活方式，将人物化。设计活动最终呈现为物化的形态。通常人所思考的事物需要借助于一定的形式将其表达出来，设计承载着将人所思考的事物表达出来的功能，也就是思想的物化。被思想物化的东西和思想的目标具有统一性，任何一个思想都有它所对应的存在物。但不断物化的现

代社会给人提出了新的问题，设计活动不仅使人的思想物化为产品，而且在它所创制的人为世界中使人与人之间的关系物化了。

在造物过程中，设计师通过市场调研，分析得出如何运用产品的材料、色彩、造型等方案，使用现代技术完成赋予产品的结构、功能等属性，利用广告、包装、展销等中介手段，将产品推介到日常生活世界。这一过程的进行使人的思想物化为具体形式的产品，然而进入生产流通中的产品反过来又影响着人自身，将生活世界中人的关系变成物的关系。如此形成的人与人的关系中，人在"物化"的同时，物也"人化"成为主宰人类命运和前途的力量，使人不仅成为物的奴隶，还被物质的欲望所控制，成为抽象化的符号。

在我们所处的生活世界中，设计也渗透到各个方面。小到一枚别针大到一栋摩天大楼，无不是通过设计活动将人思想物化的结果。可以说，物态文化维度对设计的影响是显性的，即设计包含物质文明的成果，直接创造着物质文明。在产品批量生产的工业化时代，设计把人的思想寄寓于产品之中，并成为人的一种实践形态，在创制产品功能的同时也改变着人的生活方式。

设计的物化就聚集在产品的创制活动中，那么设计的物化究竟显现出什么？首先，产品是人设计的结果，是工业化、批量化生产的最终形态，在此意义上生产就是为人创制出对象。其次，产品是人所创制的，也因此形成了人与产品的关系，此关系并非单一，而是多样的。人设计、生产、制造出的产品独立于人而存在，在极大地丰富着人的生活世界的物质生活的同时，也使人成为物——产品的奴隶。在这样形成的一种商品社会中，产品不是独立于人自身之外的对象，设计在创制产品的过程中，同时也在创造一种关系。产品也因此形成了人的关系，从人的生活世界出发，产品作为人设计的结果，构成了生产活动结构和过程的显现，以及以此为结构的关系构成。卢卡奇认为在人类的这一发展阶段上，所有问题都可以最终追溯到商品，所有问题的答案都可以从对商品结构之谜的解答中找到。由此，产品的创制活动已经广泛而深入地影响着我们的生活，未来一切物化的行为都将经过设计进入我们的生活世界。为了使这一过程顺畅与和谐，设计就构成了人与物的桥梁，在人改造物的过程中，使物的有用性既合乎人的人性，又保持物之物性，使人与自然和谐共生。

现代设计最终显现为思想的物化，将思想、质料、形式和功能聚集在产品的设计活动中，创造出适合于人性的产品，满足人的欲望，将人的欲望通过技术的方式在产品中显现出来。在整个创造过程中，人是具有智慧的生物，因此人的一切活动都必须以人自身为本源，这成为人类活动的开端。因此，现代设计为人的生活世界创造出一种合理的生活方式和生活秩序，是人基于生活的需要而对事物在观念上加以组织和改造的过程。

## 二、物化的艺术

进入现代以来，产品的创制越来越成为事物形式的创造，为人的生活世界赋予了生存的空间、结构的形式，创制了各种使用工具和机器产品。正是因为产品形式的赋予，造就了生活世界多样的视觉风格。设计活动中对于形式的创造不同于艺术家的观念性和情感性的形式创造，色彩和线条所传达出的是对生活世界的情感，而产品的形式直接表征着产品的使用功能，为人的生活世界创造出秩序。它不仅是一种形式的创制，还从使用功能的维度影响着人生活世界的各个方面。设计活动虽然借鉴了自然界动物或植物的造型形式，但却经过了艺术性的提炼，使之成为抽象的符号。然而在这样一个高度工业化和人为化的生活世界中，人越来越远离其本源之地——自然界。设计师所设计出的各式各样的产品，批量生产和复制着人需求的欲望，使人遗忘了自然世界。

1. 技术生产的物化

在人类社会的早期，人完全生活在一种自然状态下，并逐渐学会通过打制石材来制作工具。这时人利用自然物——砾石，来进行工具的制造。在此过程中设计的意识也渐渐萌发，设计的创制过程较为简单，粗糙的砾石被打造为一件件原始的工具，成为人身体的延伸。此时对于工具的打制仍停留在依赖人身体的技艺方面，人通过自身身体方面的技能将砾石打造成具备砍、砸、削、刮等方面功能的人造物，成为人双手双脚的延伸。此时砾石的石质属性并未发生改变，但当其成为一件石器之后，就再也不是砾石，而成为一件经过人为设计后的产物。

工业革命之后，人造物的创制进入以机器制造为主的工业化大生产时代，机器技术成为生产发展的主要动力。产品的造型也打上机器生产的烙印，这无疑是工业化大生产对人的思想观念产生的深远影响，也同时诞生了一种新的设计风格和设计方式。此时设计与技术的结合比以往任何时候都更加密切地联系在一起，这不仅体现在产品的功能上，连产品的造型都带有明显的技术特征。如构成主义设计以其抽象的表现手法，在新技术条件下探索产品设计过程中艺术与技术的结合问题，从而形成新的设计语言，并对现代设计运动产生了深远的影响。

在这样一个日益技术化和人造化的生活世界中，人越来越远离自然事物，并逐渐被一个工业生产和制造的产品世界包围。现代设计作为人的一种创制活动，它不只是一种机器制造的活动，还是人的一种造型艺术活动。因此，设计活动不可能仅是机械化，也不可能全部转化为机器制造，技术也因此不可能成为设计活动的全部。

技术作为设计活动的一个部分，设计借助于它将人的思想物化。而思想的物化一般可以分为两方面：

一方面是工程技术设计的物化。对于工程设计首先需要解决的是物与物的关系问题，也就是人造物的功能结构问题。这里所关注的是产品的总功能与分功能、主要功能与辅助功能，以及与功能部件直接相关的机器材料和加工工艺等相关的工程技术问题。工程技术将问题集中在产品或机器本身，认为产品是工艺和材料的组装，设计则是解决产品使用功能合理性的问题。工程技术的物化完成的是思想的质料化，即将纯物转化为机器零件而实现物的转化，让物成为一个材料。

另一方面则是工业设计的物化。它首先要解决的是物化的产品在使用功能上的可适性和可用性，关注人、产品、环境之间的关系。产品的设计以人为出发点，修改工程设计中所遗漏的人与物的关系，有意识地将产品的形式和视觉符号的意义指向使用功能的创制中，使设计的创制走出工程技术的局限。将产品与人的欲望需求紧密联系在一起，通过有目的的行为来创造出形式与功能的结合，产品就能够明确地传达出人的欲望需求。工业设计的物化修正了思想的质料化，实现的是物的有用性，此种物化虽然也是对于物的改造，但却将物的本性揭示出来，为物提供一个敞开自身本性的地方。

任何一件产品的设计，既包含工程设计的部分，也包含工业设计的部分。现代设计则是工程设计与工业设计的结合。产品最终形态的创制，在某种程度上可以说是设计师依靠人思想的创意来塑造的物化形式。而设计作为一种人将思想物化的创制活动，其中包含对于产品的形式和物质的整体结构的审美追求。这种审美追求是丰富多彩的，并随着生活世界环境功能的转变、人类科学文化的发展，以及人的生活世界需求的转变而发生着变化。作为功能与形式的设计，是一种赋予物以形式的艺术，通过形式的赋予来承载产品的功能。它所创制的不是一种单纯的类型物，而是一种范畴。在此，设计师运用所有知识的总和来创制产品，将思想中的观念展现出来。

2. 思想观念的物化

现代技术的发展为设计思想的物化提供了巨大的发展空间，设计活动不仅是一种充满想象力的思维创意活动，还通过现代技术手段将其转变为现实的产品。设计活动在不断地创制出新产品的同时，展现出人的一种物化冲动，进一步拓展了我们的生活世界。现代技术给我们的生活世界带来了巨大影响，人已经不可能离开这个变革了的生活世界而生存。

在思想观念的物化过程中，现代设计需要借助于技术活动。技术作为一种人为的活动，融入生产创制之中。它不仅体现在生产制造中，还构成了生产制造的前提和结果，具体展现为对于产品的制造和人对于自然规律的把握。技术制造的对象主要是作为人身体的延伸，扩大了人的活动范围，改变着人的生存世界，促进了生活世界的发展。但随着生产技术水平的提高，使产品在工业化大生产的情境下被批量地生产出

来，极大地丰富了人们生活世界的物质水平，也促使了设计与制造的分离。机械化生产对于操作设备的工人技术水平的要求趋于平均化，相关生产工人仅从事机械化生产流水线上某一个特定的技术操作。原来的手工艺技艺已无法在工业化生产中发挥作用，生产的工艺流程、产品的质量，以及产品的造型都在生产前被设计安排和设定，工人只是按照流水线的程序进行生产，而没有任何个人因素。工业化生产所带来的直接后果使产品造型的风格变得毫无个性。

单纯的技术活动所完成的是物的转化，而设计活动则是要将物的本性显现出来。技术作为与自然活动的对立，展现为人对自然的改造和利用，即对物的消灭或创造。因此，在技术活动中，没有作为物性的物存在，而只有作为质料的物，即将纯物作为材料来使用和改造。与此不同的是，设计活动虽然也存在技术活动，但它是在规划和预想的指导下对产品的创制，从而对物的本性进行发现和揭示。产品在创制的过程中，注入人的欲望和情感，凝结了人的思想和智慧，体现出一种规律性和目的性的融合，使设计在一定技术条件的规定之下，获得最大的自由，即创造的自由。正是因为如此，设计为物提供了一个敞开自身的地方。作为思想观念的物化，也是人自身显现和自我确证的地方。技术只是手段，而不是目的；但设计在此展现为既是手段，也是目的。因此，技术在这样一种创制活动中消耗自身，从而保持了设计的存在，为人提供一种宜人的产品。

3. 物化的艺术形式

在工业革命以前，人造物的造型和形式的美是与功能联系在一起的。比如，古希腊的陶器、古埃及的象形文字，以及中世纪欧洲的手写本，他们的审美特质完全符合其用途，或者说符合其使用价值。在那个时期，艺术与生活形成了一个紧密结合的统一整体。工业革命带来的技术进步，使人类社会经历持续不断改变的过程，人类世界为之天翻地覆。在机械时代，手工艺从以往的社会和经济作用中被剥离出来，从而造成了人的感官和精神需要与物质生活之间的鸿沟。然而，进入现代，人们日益需求恢复人性与自然环境相统一，通过设计的创制活动传达出人的价值与审美。现代设计（包括建筑设计、产品设计、时装设计、室内设计和视觉传达设计等）为这种恢复提供了一种方式。梅格斯认为，通过现代设计，可以将生活世界中居住的空间、人造的产品和信息传播在此结合在一起，将人的物质需要和精神需求结合成整体。在这个过程中，产品作为人思想的物化，表征着一定的使用功能。产品功能的展现依赖于产品的造型，由此，产品的造型便形成一门视觉语言。视觉语言是关于形式的语言，它作为一种媒介和载体，传达出产品设计的艺术性及设计师对于生活世界和人自身的关注。

作为思想观念物化的产品，是设计活动的聚集。此聚集乃是产品自身的生成，将

人、物、生活世界的关系带入产品的创制过程中，人们将从生活世界的维度来思考物的本性，让物进入物自身。如此思考的人、产品、生活世界的关系，将使设计的创制抛弃日常性的经验思维，即技术对于万物的设定，将经验物化为某个东西或某个存在者。

当产品进入人的生活世界时，对于产品日常经验性的思维态度，将使人与人的关系物化为物与物的关系。它根植于产品，是人所生产和设计的对象思维。产品是人所设定的、生产的，是人的感性活动的结果。将产品理解为此种关系隐藏着对产品功能性的需求，产品就被经验为某种东西或者某种存在者。从艺术性的创造维度来思考产品的物化，来理解人、产品、生活世界时，艺术的创制不再为技术所规定。艺术的创制乃是人诗意的态度，诗意在此不是想象、激情及各种浪漫主义的想法，而是"给予的尺度"，这就是思想对于存在的规定。艺术的创制是以物自身作为目的，产品的创制就不再只是功能性的展现，而是作为形式的艺术性显现。产品的艺术性不是对于技术性的否定，而是将产品从人的对象性意义上释放出来，这使产品不再作为人的手段而服务于人的使用目的。人将产品从技术的制造中释放出来，也是对于人自身的释放，不为物所奴役，从而使自身处于一种自由状态，在此意义上产品不仅是人思想的物化，还成为物化的艺术形式。通过设计的创制来展现产品的物性，使其作为产品融入人们的生活世界，显现人的人性，而不是人性的物化。因此，设计的创制不仅给予人自身的自由，还给予了万物自由。

### 三、物化与人的人性

#### 1. 生活世界的设计

作为人思想的物化过程，设计活动已成为现代人的生存状态，同时也成为现代人的一种存在方式。信息时代，现代技术必然介入设计活动之中，并以前所未有的方式改变着设计活动，这也必然影响我们的生活，甚至对于人的生存方式提出了新的可能性。基于人的生存方式，对于设计活动的思考将有助于我们对设计道路进行选择。

人已然存在于生活世界中，没有任何原因和根据，人的"在世存在"就已经决定了设计的必然存在。设计活动存在于人的生活世界之中，与生活世界中其他事物交织在一起，共同存在。这也就意味着，对于生活世界中的人而言，是不可能设想生活在一个没有设计的世界中，只能在优秀、低劣和平庸的设计产品中进行选择。

设计作为人的一种基本活动，是人从思想到行动再从行动到思想这一循环往复活动的中间环节，是思想活动的集中显现。从观念的层面来理解，设计指人的意识和思

想中指向行动的方面，如筹划、规划和决策等活动；从行动层面来理解，设计又是指行动过程中理想性的方面和环节，即在道德和艺术上的掂量、考虑、谋划等。设计是人基于质料的创制活动，并在这样一种创制活动中，物化了人的思想观念，并由此区分了人的实践活动与动物本能。动物的存在方式是本能地适应自然，而人的存在则是在改造和利用自然的同时与自然共存。设计的最终结果在这之前已经存在于人的大脑中，它已存在于思想观念中，只不过是人利用身体的技艺或者现代技术，将思想观念付诸实践。人的创制活动不是一种本能，而是预先设定好了的行为方式，由此它将人与动物区分开来。

生活世界是人的一切行为和活动的本源，也是设计活动赖以存在和发展的动力。设计在生活世界中具体展现为实践活动，即人的劳动和生产，显现为产品设计。由此，设计是对于生产和劳动活动的规划。设计的创制既不是一种纯粹的艺术活动，也不是一种纯粹的技术活动，它是为了满足生活世界中人欲望的创制活动。设计绝非产品单纯的表面装饰和形式塑造，也不是一种技术的造物活动，而是从系统观念出发去观察生活世界中人的行为方式，是一种将现代技术成果与人的需求巧妙结合的活动。

随着现代科学技术的发展，人们对于设计方案的抉择，更多地依据一定科学程序和思维方法，从中选择最佳方案运用于实际的设计活动。设计物化的实现依赖于技术活动，从史前石器时代工具的打磨到手工业时代工艺品的制作，再到工业化时代的工业产品的制造，都是设计活动的产物。正是现代技术的发展使设计活动拥有空前的发展动力，设计也因此从艺术绘画领域中的一个专门术语，转变成一项专门的职业，而且越来越成为一种范围宽泛的职业。设计也因此转变为一种时尚和文化。

2. 现代设计创制的边界

工业时代的到来，带来了设计的高速发展。一方面，工业化大生产促使了设计的职业化，设计活动借助于机器制造和市场消费，在人的生活世界中达到了前所未有的高度和广度，并展现为一种文化；另一方面，设计活动中技术的单向发展也会造成设计活动的局限，从某种意义上来说，可能是造成现代文明危机的原因之一。

近代工业革命以来，工业化大生产极大地提高了产品的生产效率，为人们提供了丰富的物质生活。但机器生产的标准化、专业化、集约化，为生活世界提供了整齐划一的产品，将人规定在统一框架之下，加剧了人与自然的矛盾。现代设计中技术决定论、国际主义、功能主义、理性主义风格的盛行，使我们原本多样的生活方式变得单一。冈特·绍伊博尔德批判了现代设计中技术决定论，他认为把事情加以物质化、功能化和齐一化地展现是对事物自身的剥夺，事物由此被剥夺成为"单纯的影子和格式"，而不再成为汇聚"人性和沉思的容器"。在这样一种生活世界中，文化失去了

其多样性，一个民族没有了它自身的民族个性，会使世界统一在现代主义设计风格的框架之下。人的个性和自由不再成为表达空间造型的可能，设计活动最终为技术所规定，这也使人的存在失去了艺术的魅力。而为了避免人类受机器的奴役，赋予机器制品真实而有意义的内容至关重要。这也意味着我们需要思考如何设计和制造出适应工业化大生产的产品。

设计中的技术活动是为了保证思想物化的可能性，它所要解决的是产品结构中物与物的关系问题，使其具备一定的使用功能。为了解决好产品的功能性，这就需要在产品设计之初就做好技术上的统筹和安排，如产品结构的设计、材料的选择与处理，适应工业化大生产的制造、加工和流程等。由此可见，技术所要解决的是物的有用性及思想观念如何物化成产品的问题。以技术为主体的设计终将无法满足于人对产品多样性的需求。

在现代技术统摄之下的设计，以技术的可能性和技术的进步为决定因素，以市场和消费为向导，却牺牲了本民族的个性，趋向国际主义风格。技术的价值取向使人失去了与自然的联系，人犹如囚禁于人造物的孤岛上的工业囚徒。现代技术的物化不仅完成的是物的转化，还是对物的创造和消灭，由此带来的后果则是将人推向了自然的对立面，人的生活世界就会变成一大堆人造产品所构成的世界。当今，设计活动以更加开放和积极的态度面对我们的生活世界，产品的创制不仅要为人提供具有使用功能的产品，还应具有文化内涵。纯粹功能主义的设计将不再满足人的心理需要，产品所蕴含的情感决定了它的成败。现代设计应回归到人的生活世界，从人的生活世界中获取丰富的造型灵感和色彩因素，将自然世界所蕴含的丰富色彩和多样的形式运用于产品的创造，打破国际主义、理性主义所强调的单一、理性的造型形式，使产品的色彩和形式富于个性，满足人的需求。

3. 设计活动中的物化与人化

设计应回归人的生活世界，一方面设计的产品应体现出民族个性、历史文化、审美意识和情感等因素，这是设计产品所展现的人文因素，即物的"人化"，将产品纳入人的当下存在视域内进行思考，形成的一个"人化的世界"；另一方面人的思想观念和情感等因素，又必须借助一定的物质形式作为载体传达出来，即观念的"物化"。作为生活世界载体的产品将思想物化，也因此成为人的一种存在方式。"人化"与"物化"共同建构了设计活动，同时也构成了人与物的关系。既然产品是人思想的物化并存在于生活世界之中，那么一个人关注并理解设计物品的方式和理解设计物品与日常生活环境的关系便对意义的生成产生巨大的影响。这种意义的生成体现在三个层面，其一是物品本身，通过使用者的感知体现出它自己存在的意义；其二是使用者对于设计师在完成的物品上应用的技巧，从而感知物品产生意义；其三是使用者自己，通过

对物品的深入观察和使用，使其对物品的读解更加全面，得出对物品意义的理解。由此，设计也就成为产品的人性化与思想观念物化的结合。脱离了人的设计和脱离设计的人是不可能存在的，这也说明了设计最终显现为人的人性。设计师所要达成的工作就是使人与物的沟通没有间隔，从而使人、产品与环境相互融合。

生活世界并非抽象性的整体与个体的人相对立，相反个体的人作为生活世界的存在者，存在于生活世界的整体中，通过人造物创制建构了生活世界的总体性，人不仅设计、创造、生产着一个外在的世界，同时也在生产着人自身。设计是为了人的设计，而不是为了产品的制造。思想观念的物化决定着生产过程中对所需技术的选择。然而在技术的使用过程中，往往出现有违人性的方面，这就需要设计加以克服和回避。技术是一把双刃剑，因此我们在设计活动中使用技术的同时，必须克服技术带来的弊端。

设计通过思想的物化最终创制出新产品。新产品的创制不仅是设计所创造出的一种工作方式、学习方式、沟通方式等，也成为人性的一种显现方式。设计活动所承担的不仅仅是思想的物化，即从虚无之中对人造物的创制，还承担着为人创造出更加美好的生活方式，以及提升人的生活质量的重任。所有的一切都离不开技术的支撑，但仅有技术是不够的，思想的物化只是一个方面，重要的是物化的结果还必须"人化"。正因为如此，设计赋予技术以人性化、个性化和情感化，并在不同时代展现出不同的风格特征，让技术作为一种去蔽方式将事物的本性揭示出来。

4. 诗意的设计

现代设计的创制活动也就因此能够为生活世界中的人们开辟出一条新的道路，使人更好地理解生活世界自身，并且能够更好地追问它的本源。这条新的道路有可能在技术之外为人类开辟出一片全新的天地，在那里人与人可以直接而诗意地生活在一起。对于人的生活世界而言，设计逐渐成为人生存方式的设计，产品的创制成为人生活方式的展现。产品不仅在某种层面上规定了人的使用方式，而且改变着人的生活方式和价值观念。设计的结果虽然是思想物化的产品，但它的起点和终点都是人。由此，在设计活动之中，始终要以人为尺度，协调好产品与人、产品与环境、产品与生活世界的关系，将设计活动与人的需求、人的生存紧密地联系在一起，使其成为一种物的文化创造行为。

人造物——产品的存在，都是以人的需求为出发点的。在设计创意之初，以人的需求为本源，产品的创制是为了满足人的需求，人也因此成为设计的本源。在设计活动中，如果设计师过分关注物与物的关联，而忽视了人与人的关联，就容易抹杀工业设计与工程设计的边界，从而使产品的创制迷失方向。工程设计当然是产品创制的重要方面，但设计的创制不仅关系到物与物（零件与零件、零件与产品）如何协作的问

题，还以人的存在为出发点营造出一个人为世界，并使之成为人的一种生活方式。人性也就在设计中得以凸显，成为设计活动的意义所在。

产品的功能性往往遮蔽了物自身，鉴于产品的功能性需求，生活世界中人与世界的关系不再显现为人在与万物的游戏中生产自身。与之相反的是，人通过设计所创制的产品作为工具和手段，去征服、设立和创造世界。其直接的后果是对人形成奴役，从而导致人为物所驱使，生活世界也就异化为人造物，成为产品的世界。生活世界的异化、物的物化，直接导致思想遗忘了世界万物，即思想遗忘了存在。设计在创造一个世界的同时也异化了人。在此，设计应采取诗意的态度，听从设计自身的规定。诗意意味着思想从存在那里获得规定，事情为思想定调。那么，设计中应采用的诗意的态度则是人的存在作为设计的本源，进入产品的生产过程，去检验产品。

人的存在进入产品的创制活动之后，设计也因此进入世界的生产之中。人生在世就意味着人活在大地之上，在大地之上的人也就意味着在苍天之下，与其他"能死者"共同设计着我们的生活世界——一个人为的世界。在这样一个人为的世界中，人与万物共戏，共同生成自身。因此，设计凭借技术与艺术，完成产品的功能与形式，投入到人的生活世界中，建构一个关系的人造物的世界。设计自身建立了设计生成的意义，在此意义上理解的人、世界、产品的关系，才是本性上的设计。有鉴于此，设计也因此与人的人性相关联，并成为人性的一种显现方式。

**思考题：**

1. 如何理解"人的物化"，它与设计创制活动的关系又是怎样的？
2. 当今世界，面对"物化"所带来的种种问题，应该如何平衡人、设计和产品之间的关系？

## 第三节 智慧：设计的指引

在生活世界中，人由自己的欲望出发，借助于工具的使用，也就是技术的运用，来满足人的欲望，设计的创制就在这一过程中得以展现。但无论是工具的使用和制造，还是技术的运用，都与设计相关，它们的实现都要在智慧的指引下进行。何谓智慧？这是我们在回答设计问题之前必须追问的首要问题，因为智慧是关于真理的知识，是人的开端和最高规定，即知道自己何以为人。在此智慧不能等同于日常语义上所说的聪明，因为它是关于真理的真知，即事物的真相。智慧不是聪明，而是知道。知道人与世界的存在，知道存在与虚无，知道真理与谎言。真理要讲述：首先人是什么，人不是什么；其次事情是什么，不是什么。真理为我们区分真假、是非、善恶。因此，智慧是关于人基本规定的知识，正是对于人的基本规定使得智慧成为设计活动的指引。在此过程中离不开设计的介入，而智慧就在这样的一个循环中指引着设计。

### 一、智慧的显现

人并非生下来就具有智慧，而是在不断地成长和学习的过程中，才逐渐获得智慧。在人的婴儿时期，智慧对于人而言只是潜在的可能，还未实现。但正因为如此，人在不断成长的过程中，不断获取知识，并与自身相区分，才能由无知走向智慧。而智慧正是在人不断地与自身相区分中形成的，也正因为如此人才是自由的人。智慧是人的独特本性，由此将人与动物区分开来，它是人的真正开端。智慧构成了人的开端，使人成为人自身并与动物相区分。但这里的智慧是什么？基于汉语语义，智慧相关于人的心灵，也与知识相关。因此，智慧是一种知识，但它又是一种特别的知识，是关于人及其存在的知识，即人的命运的知识。这样一种知识要告诉我们：人是什么和不是什么，即存在与虚无。因此，智慧作为一种特别的知识就是关于人的基本规定的知识，但此种规定是人与自身相区分，而不是人与动物的区分。

因此，智慧就是关于人自身规定的知识。智慧要将其知识显示出来，但问题在于，它是如何自身显示的，也就是说这样一种智慧是谁说出来的。

根据智慧的话语在它历史形态中的演变，我们可以将它分为神启的、自然的和日常的三种智慧形态。

1. 神启的智慧

神启的智慧主要是指西方智慧，它表现为神性的。这里就引出了西方后现代一个

问题:"谁在说话"。对于西方智慧而言,就是神在说话,是神借人的口将智慧显现出来。

在西方历史上,有三种形态的神在说话:第一个是古希腊时期奥林匹斯山上的诸神;第二个是中世纪时期基督教的上帝;第三个是近代人的理性。近代人性的智慧主要见于卢梭等人的著作中,其核心是人要成为公民,即自由人,强调人与人的平等。卢梭主张自由、平等、博爱,这并非源于他的个人好恶,而是源于人的理性,即人的神性。所谓自由,就是自己规定自己,自己作自己的主人,同时也规定他的对象,通过对自身不自由的否定来实现自由。但自己凭什么当家作主?近代思想表明,人凭借着人的理性来当家作主。理性所展现的是思想自身关于原则的能力。理性自身建立根据并说明根据。

每个时代智慧的言说者各不相同,但究其本源是智慧自身在言说。因此,古希腊智慧的言说不是荷马而是缪斯;中世纪不是传教士而是圣灵;近代不是卢梭而是人的人性,即人的神性。但是,这三个时代神的言说构成了每一个时代的开端性话语。智慧凭借它的话语召唤着思想。作为西方智慧的言说者,缪斯、圣灵和人的神性决定了西方智慧在本性上是一种神性的智慧。

2. 自然的智慧

中国的智慧与西方神性的智慧不同,它是一种自然的智慧。我们一般将中国的思想划分为儒、道、禅三家。在中国思想史上,虽然出现了众多的思想潮流,但儒、道、禅主导了中国思想的历史,并影响了非主流的思想。这是因为儒、道、禅三家分别从不同的方面思考了存在者的整体。儒家的圣人追求仁义道德的社会核心,道家的思想是追求参悟天地自然的大道,而禅宗的根本是心灵的自我觉悟及自性的发现。

他们所思考的社会、自然和心灵刚好构成了存在者的三个方面。它们虽然有较大的差别,但有一个共同的特性就是,他们不是神启的而是自然给予的。就自然性的智慧而言,儒家所思考的智慧是人生在世的智慧。在儒家所建构的社会等级序列中天道是人道的根据。儒家的人伦社会虽然建构于自然天道的基础上,它的根本不是自然界,但它就社会及其关系给予一个自然性的解释,将自然看成道德的象征,以天道规定人道。而人道则是以"仁"为本,而"仁"又源于"仁者爱人"。儒家的爱首先是基于血亲之上的,从父母、兄弟、姊妹血亲之情推而广之,所谓"四海之内,皆兄弟也",并由此形成爱的序列。血亲之情是一种自然之情,这样人与人的关系也就构成了一种自然关系。儒家思想虽然讲求人与人和谐相处,但"君君臣臣,父父子子"的观念所强调的是一种等级森严的次序,通过君臣主次、父子差异来规定上下等级差异,每位社会成员各居其位,使整个社会井然有序。每位社会成员不能逾越已给予的血亲社会等级关系,这也因此确立了人伦关系。孔子的儒家思想所提倡的"仁义道

德"，是基于血亲之上的等级关系，此血亲关系仍然是自然给予的。因此，它从根本上遵循的自然天地至上的原则仍然是一种自然的思想。

道家的思想主要是关于自然的。道家智慧的核心是人与自然的关系，体现为人与自然的和谐，"天地与我并生，而万物与我为一"。它将天地万物设定为思想的基础，让自然成为自然自身，自然的本性就是道的法则。人要像自然一样无为而为，回归自然之道。"道"作为万物之源、自然法则。人要参天地之道，自然而然。自然在此一方面是自然界，即天地万物，另一方面自然按照自身规律自在自为地运行着。

禅宗智慧的根本则在于心灵的本性，即心灵的自然性。自然是心灵的构造，体现出心灵的觉悟。心灵由蒙蔽状态回归到纯洁，这是心灵本身所具有的，是自然获得的。心灵就回复到它自身，回到光明的状态。心性即佛性，人的心灵原本是光明和纯净的，只是后来受到尘世的污染，犹如乌云蔽日，只有驱散乌云，才能见到光明，万物因此而生辉。人并非天生愚昧，只是被尘埃遮蔽，拂去心灵上的尘埃才能觉悟，人也就因此获得智慧。

这样，中国智慧就给予了人一个基本规定：儒家要人成为圣人，即成为沟通天人之际的人，是一个具有仁义之心的圣人；道家要人成为一个得道的人，与天地万物为一，而不是一个常人；禅宗要人成为一个觉悟的人、一个智慧的人，与迷悟的人相区分。从中，我们可以看到中国智慧与西方智慧的不同之处。人不仅要与动物相区分，更重要的是还要与他自身相区分，这是智慧对于人的规定。古希腊的智慧指引着人要成为英雄；中世纪的智慧引导着人要成为圣人（被上帝所规定）；近代的智慧展现为人要成为公民。在此意义上，中国智慧和西方智慧在根本上被区分为自然的和神启的。

3. 日常的智慧

西方社会进入现代以来，传统神启的智慧已不复存在，人类过去的最高价值已经不复存在了，其自身呈现为虚无。最高的规定者已不复存在，直接导致神启智慧死亡了。人类也因此失去了自身存在的家园，存在在此进入没有最高价值，以及失去了以追求最高价值为目标的混沌状态，存在也就显现为虚无主义的本性。而在现代社会中，人所经历的却是无家可归，失去了自身的精神家园。但这并非意味着现代社会就没有智慧可言，尼采、马克思、海德格尔等现代伟大的思想家分别提出了自己对于未来社会的理想及未来人的规定。如尼采提出的区别于道德颓废者的超人，马克思提出的不同于雇佣劳动者的共产主义者，海德格尔提出的相对立于理性动物的要死者。他们都展现了存在者本身的一种无家可归的状态。无家可归意味着神启的智慧也就不复存在了。因此，无论是神启的智慧还是自然的智慧，进入现代以后，都摆脱不了死亡的命运。

除了神启的和自然的这两种智慧形态之外，还有一种日常的智慧形态，主要在日

常语言中言说，如谚语、格言、民谣等。这些日常形态的智慧指引着生活世界中的人们为人处世的方法，与人的日常经验相关。这类智慧浅显易懂，但缺乏系统性的建构。这也造成了日常形态的智慧不像传统智慧那样有着完善系统性的建构，它主要源于日常经验的总结和概括，从而造成它自身的限度，因而缺乏深度和广度。

4. 设计中的智慧

传统智慧的死亡，并非意味着我们当代就没有智慧，而是意味着在我们当代生活世界中，智慧正走向多元化。智慧一般被比喻为日月之光、生命的道路。凭借于自身的光明，智慧的话语也就为人区分了边界。在这样一种区分中，智慧凭借它的话语将自身显现出来，如同日月之光照亮着我们，给我们的生活世界带来光明一样，为我们指明了生活世界的方向。但在现代和后现代社会中，传统的神启的和自然的智慧已经终结，这里的光不再是上帝之光、天地自然之光，甚至不是人的理性之光，这里的终结不是简单的完结，这些智慧作为传统依然存在，只不过它不再起着规定性的作用。

智慧将它自身如光一样投射到我们的生活世界中，让生活世界的万事万物显现自身，并形成自身。由于设计活动属于生活世界，智慧之光也同样投射到设计活动之中，指引和启迪着生活世界中的设计活动。设计不再只是在神启的和自然的智慧原则规定下进行的创制活动，也不是日常生活中一些小的智慧和窍门，而是将生活世界看成一个整体，并从这一整体出发，系统、广泛地来理解和建构我们的生活世界。自然不再是人改造和征服的对象，人只是自然的看护者，养护着自然万物。由此设计不再是人利用来改造和征服自然的工具，而是借此沟通人与自然的桥梁。设计的产品就成为人与自然、人与机器、人与生活世界之间沟通的使者。

智慧给予设计一个明确的原则，设计活动在这样一个原则指导下，从事着产品的创制。设计活动的结果是产品形态的创制，但如果只是对于产品形式的思考，而不从人、机、环境这一个系统来思考设计活动，将不可避免地带来设计上的偏狭。智慧显现在设计活动中，照亮着产品的创制，使得整个设计活动围绕它进行，如具体到产品设计，广泛的市场调查、系统的科学分析、合理的功能布局、严谨的机件构成、逻辑的造型细节、简洁的视觉外观等都集中显现了智慧的指引。智慧投射到这样一个完整的设计过程中，启迪着设计的思想，点亮了设计的创意，指引着设计的方向。

设计虽然是在智慧指引下的活动，但并不意味着在同一智慧原则指导下的产品形式的趋同，如国际上曾经风靡一时的流线型风格、国际主义风格等，而是呈现出智慧对于设计风格多样性的指引。因为，智慧所指引的并非唯一的真理，而是多元的真理——一方面古老的智慧还在言说着自身，新的智慧也在不断生发；另一方面民族本身的智慧散发着强大的生命力，民族之外他者的智慧也潜藏着巨大的诱惑力。在这种多元智慧的指引下，设计走向多元化，成为一种有着丰富文化内涵的创制活动。设计

在这种多元智慧的指引下生成,而不是固守一成不变的原则。新时代人的生活世界也发生着新的变化,自然也希望新的设计与之相适应,特别是在我们这样一个多元智慧占统治地位的时代,没有唯一的真理。

## 二、由"技"到"道"

### 1. 设计活动中的"技"

设计活动离不开"技",这是显而易见的事实。可以从两个方面来理解"技":一方面将"技"理解为身体的技艺活动;另一方面将"技"理解为"技术",它不是手工制作,而是现代技术,即机器技术和信息技术。

在人类社会的早期,"技"有其独特的意义,人的身体直接或间接地与具体的物打交道,是一种手工制作活动。"技"的活动依赖于人身体的技艺,而且就是人的身体性活动。人的身体是一有机的自然,并成为自然的一部分。在这样一种技艺活动中,人遵循物的自然特性,并对其进行改造。通过技艺活动所制作的人造物,通常称为器具。在器具的创制过程中,不可能摆脱自然的限度,而为自然所规定。

器具在制作的同时,也要强调"技巧"。人的经验在技巧中具有决定性作用,它是在人类长期造物活动中积累的经验、知识和技能。"技"的获得是通过人身体的训练达到的,这种技能更多的时候只是一种手工训练。因为人的身体属于自然,技艺也就不可能超越自然。技艺因此处在一种自然状态下,显现为人的制作,并与质料和形式相关。技艺在制作过程中具有明确的目的性,并通过计划与执行两个阶段来完成。也就是说,制作的结果是预先设想和考虑好的,工匠很清楚地知道自己将要制作、完成的东西是什么。因此,这种预先设想对于技艺而言是必不可少的。对于一个手工艺人而言,他所制作和生产的那个物早已存在,他所完成的只不过是物的转化,在不同的质料上以不同的方式进行显示。

从制作、制造方面去规定的设计活动成为人的手段,这样一种制作活动与设计的关系也就演变为目的与手段的关系。它往往就展示为一种方式、过程和手段,所完成的是物的转化。在这样一种关系中,"技"的活动要么改造和征服自然,要么守护自然,以此来达到人制作的目的。在这种制作活动中,"技"往往表现为一种能力,这种能力一方面是自然的,另一方面是文化的,因此是一种自由感觉的能力或者自由创造的能力。"技"不仅表现为人的一种能力(一种操作的能力和一种动手的能力),还表现为人与物的关系,也就是人对物的把握。而在制作活动中,人对于材料和造型艺术语言的运用,是将物外化为人的身体。

## 2. "技"通向"道"

在制作活动中，人与物打交道，是人对物的把握，它把自然物或质料打造成人造物或器具，成为人日常生活中可以使用的器具，由此构成了人与物的主动与被动的关系。手工艺人在制作过程中，物体现为物的物性，是作为材料的物性，即按照物的自然本性赋予其某种形式，"技"的活动显现为一种对于自然的变形，以此来达到人的使用目的。作为人工活动的"技"，不仅体现在对自然的看护，还表现为养护自然的生长。也就是说，作为人为制作的活动，"技"还必须合乎自然，即"虽由人作，宛自天开"。正如庖丁回答文惠君时所言："臣之所好者道也，进乎技矣。"这里讲的道理便是人的制作活动要如同自然活动一样，体现出"技"与"道"的关系。"技"在此有其独特的意义，是人身体直接或间接与物打交道的过程。在人身体与物打交道的过程中，需要反复练习，这是因为：其一，它不仅仅体现出追求高超的身体性技艺，还展现为个体"道"的过程，对于"道"的追求超越了"技"的追求；其二，技艺的获得是为了对"道"的探索，是一个悟"道"的过程；其三，身体性的技艺只有上升到"道"的层面，体悟到"道"的真谛，"技"才能出神入化，达到自由的境地。

在中国思想史上，"技"一般被视为人的活动，即身体的技艺，它依赖于人的身体。人的身体当然属于自然，是有机的自然，并成为自然的一部分。技艺也因此从属于自然性的活动。技艺活动中人与物的关系也摆脱不了自然的限度，为自然所规定。通过"技"的活动所制作的物，以自然作为模仿的对象，而不是自然自身的活动，因此"技"不是自然本身，它往往也会遮蔽自身，未能将"道"显现出来。正因为如此，身体性的技艺只有通过反复练习，超越身体自身的限度，通过身体的"感官"而达到与"神遇"，"人工"按照"天理"来运作，这样才能获得如同庖丁解牛般的"自由"，"技"也因此上升到"道"。

## 3. 技术的反思

然而，现代西方"技"的活动不再是指一种身体的技艺活动，而是现代技术，即机器技术和信息技术。根据《自然辩证法百科全书》中对技术的定义，它更多的是指"人类为了满足社会需求而依靠自然规律和自然界的物质、能量和信息，来创造、控制、应用和改进人工自然系统活动的手段和方法"。它将技术看成人为了达到某种目的的手段，非但不能揭示出技术的本性，反而遮蔽了技术的本性。技术不仅成为人的工具，而且反过来人也会成为技术的手段。这些观念的形成都是源于对技术本性的误解。虽然英语中技术一词源于古希腊语"Techne"，但"Techne"本身既非意指技艺，也非意指艺术，与我们今天所说的实践操作的技术毫不相干。"Techne"指的是一种认知方式。认知意味着已经看到，即意味着理解了什么是存在和如其所是地存

在的存在者。对于古希腊思想而言，认知的本性包含在中，引导着所有行动指向存在者，即存在者的去蔽。"Techne"作为经验到的知识是对存在者的显现，因为它是将存在者从遮蔽之中带出来，使其处于无蔽之中。技术的本性展现为去蔽，技术对于工具的制作是作为人的活动，要将自然、自然物尚处于遮蔽的本性显现出来，从而满足人的欲望。技术的去蔽本性不是自然自身的去蔽，在技术的制造活动中如果完全是以欲望、目的为指引，那将是对于自然的遮蔽。如此理解的技术活动，自然物将不再保留物的本性，自然物就成为人可以任意操控、支配的对象。技术的本性将不再显现为去蔽，而是技术的技术化。

从手工技艺到机器技术的转化，人身体的决定作用正逐渐消失。现代技术不仅将传统的手工工具实现了现代化、自动化和技术化，也改变了自然万物。与古代人身体的技艺相比，现代技术超越了自然万物，形成了对自然的支配力量。这样，现代技术就区别于人身体的技艺，它消灭了技艺生产过程中将物的本性"带出来"的意义，取而代之的是一种挑战和采掘。现代技术成为一种挑战性的展现，技术也因此成为一种工具性的表达。技术被看作一种符合人需要的工具，或者在机器制造过程中所构成的人的活动。

工具的变革虽然带来了人生活方式的改变及生活质量的提高，但人成为技术所设定的对象，现代技术的技术化也就演变成为自然的对立面，远离了人的身体和自然，成为对于存在的挑战和采掘，也由此成为设定。所谓设定，就是从某一方面去看待及取用某物。现代技术作为一种挑战性的展现，它设定自然、挑战自然，导致各种事物呈非自然状态地展现出来。人在这个过程中成为当然的设定者规定万物，同时也成为被设定者，但人比其他存在者更本源的从属于现代技术世界。现代技术去蔽的本性就显现为"设定"和"构架"。以技术方式存在的存在者，将根据可使用性和可定做性的状态展现出来，一切事物都变为持存。人通过现代技术活动参与到对事物的一种去蔽方式之中，即定做。然而，事物的无蔽状态却不是人的产物。

现代技术对于自然和人的设定，导致事物以各种非本真的状态呈现出来。技术去蔽完成于技术的本性之中，促使事物按照构架的规定去定做，事物因此得以设定。构架不是物的物性，而是物将自身敞开的无蔽方式，在此无蔽显现为对于事物挑战意义上的去蔽。由此作为构架的现代技术，一方面是人利用机器对于存在者起着支配作用；另一方面是存在者的所有领域，将设定的一切方式及与此相关的一切样式集于人一身。人成了构架的构架者，构架也设定了人的存在方式，作为现代人的存在形态，技术规定了人的本性。

在现代信息技术中，人不仅将身体让位于技术，而且将大脑也让位于技术。设计

创制活动中人的主体地位受到质疑，机器对人进行了模拟甚至替代。如果手工业时代是模仿世界，工业时代是改造世界，则后工业时代是再造一个世界——一个消融了物质质料的纯粹虚拟的世界。技术成了唯一的尺度，现代设计走上了由技术规定的道路。在某种程度上，原始意义上的技艺可以说已经死亡，设计的创造已发生了根本性的变化。工业化导致艺术走向消亡，工业化的进程以牺牲精细制作为代价，又或者说以牺牲技巧本身为代价。在这个技术时代，现代技术代替了人的手工技巧甚至人的大脑。

在技术的发展和演变过程中，现代技术越来越远离人的身体和自然，逐渐成为一个独立自主的系统。技术在为人的生活世界制造工具的同时也越来越显现为一种特别的工具，反过来使人也成为技术的一种手段。在产品的创制过程中，设计将技术视为工具和手段，技术规定着产品；反之，设计将成为技术的手段，产品的设计创制活动转化为工业化大生产过程中的技术行为，产品的形式便深深地打上了机器生产的烙印。

设计由工业化生产问题转向对于人自身生存境遇的关心。人及生活世界的多样复杂性，决定了不同的设计方式。因此，现代技术的产生并不能克服机器生产过程中所出现的这些问题，而必须考虑技术的限度。一方面产品的工业化生产为我们的生活世界带来了大量廉价、实用的产品；另一方面大量廉价的产品涌入我们的生活世界，导致人们的生存环境的破坏，给人类自身带来了许多问题。

工业化生产流水线上的节奏，引领了我们整个生活世界的节奏。但是，产品的个性和情感是在工业化生产流水线上所无法解决的，它已超出了技术的边界，需要依赖设计的介入。设计的创制活动作为一种有目的的造物活动，是一种运用各种现代科学技术创造出适合人生存的产品。因此，设计成为人的一种存在方式，为生活世界创造出一种合理的方式和秩序。对于现代技术的真正态度是既不能盲目乐观，也不能盲目悲观，需要在设计活动中为现代技术确立边界，这样才能使我们的生活世界通向真理、大道的理想境界。

### 三、通向大道的设计

1. 智慧的指引

只有在智慧的指引之下，现代设计才能通达"大道"。设计中的大道显现为一个由技入道的过程，最终展现为设计思想的完成，即在某一时代背景下设计风格的形成。

产品在创制之初虽有明确的功能性，但功能需要依赖于物的形式。对于物的形式

的创制属于人的活动，设计活动在这一阶段还体现为对事物的一种制作方式，展现为如何运用身体性的技艺或者现代技术将人思想中的观念展现出来，而这样的展现过程就成为对产品形式的创制。产品形式的创制只是停留在对物的改变层面上，使之符合人的使用，满足人欲望的需求。此时设计不是道，而是术、技和法。

产品的形式直接展现时代的审美趋势，体现着时代的格调。形式在此被规定为事物的外观和构造，与事物的形式相对的则是构成事物的内容，即"文"与"质"的关系，反映在产品的创制活动中则展现为功能与形式的关联。功能主义认为，产品的功能决定形式，形式要服从功能的需要，但从事物形式的维度而言，形式是产品功能的直接展现。这是产品积极的、决定性的原则，同时也是功能显现的潜在原则。在产品的创制过程中，一方面技术的完成将产品的功能展现出来，另一方面艺术的介入将产品的形式从功能的需求中带出来。技术与艺术聚集于产品的创制活动中，具体显现为功能与形式的展现。形式成为产品格调、风格的显现，最终成为时尚的风向标。

设计思想直接体现为产品的造型形式，而众多不同造型形式的产品涌入我们的生活世界，形成不同的风格。产品风格是对形式的抽象，当一种类型的产品构成一定的审美形象时，便具备一种相对稳定的形式特征，并进一步升华为一种风格。产品设计风格的形成直接显现出设计师自身的个性，它是设计师自身在具体产品的创制过程中的展现。产品的创制体现了造型、功能、形式与设计师个人性格的融合。每个时代产品风格的形成都具有鲜明的时代特征，不同的产品类型在创制中也具有明显的民族和地域特征。如德国的设计注重产品功能，造型形式趋于理性；法国的设计追求浪漫，造型线条柔美、夸张。这尤其体现在汽车的造型设计上，从而产生了截然不同的风格形式。正因为如此，产品风格的形成既表征了设计师的个性、民族和地域特征，又显现出产品的创制过程中接受大道或者智慧的规定。

道或者智慧是关于人的规定的知识，它为人的生活世界指明了方向。在人的生活世界中，道的指引却是语言性的，表现为各种历史的语言形态。道为我们生活世界所做的指引是语言性的，规定着我们的生活世界。虽然道或者智慧的本源是语言性的，但从之前的讲述可以得出，道并不是独立于人自身之内的，它也与人的生活世界发生各种

关联，与欲望和技术一起游戏。那么，如此理解的道或者智慧就不再是语言性的，而应理解为道路。生活世界的人就应该行走在道或者智慧规定的这条道路之上。

设计是生活世界的活动，这样的设计活动也就必然在道或者智慧规定的道路上行走。智慧的一般形态有神启的、自然的和日常的，但在我们这样一个技术时代，天道、自然和人的神性都已经不复存在。因此，智慧在我们现代生活世界中既显现又遮蔽，如果自身遮蔽的智慧要在生活世界中显现的话，它便与"文"建立了内在的联系。

"文"就其本义而言是指痕迹、纹理、迹象等，它是"道"显现的迹象和载体。对于设计活动中的"文"主要是指人造物的形式。设计属于人的造物领域，它创造出有别于自然物的人造物，是通过人自身活动对自然物的重新建构，将人自身的因素融入其中，赋予人造物特定的价值和意义。由此，人造物的形式、色彩、功能等在人的生活世界中才能展现出来，而并非仅凭借于人的感觉能力。作为载体的"文"就与设计发生关联，通过"文"的生成，设计便走向道或者智慧。

设计经由"文"对自然物进行人工处理，"文"就以一定的形态出现在设计活动之中。尽管产品形态千变万化，但也能展现出道或者智慧。这不仅显现为设计产品的精巧，还展现为智慧指引着设计，沟通人与生活世界的关联。只有从道或智慧的角度来思考设计活动，才能使我们认识到产品形式中所包含的诸多因素，如自然因素、社会因素、物的因素、人的因素等。那么，如何在产品的设计过程中将这些因素融入其中，这就需要智慧的指引。就产品的形式而言，在产品的设计历史中曾出现过两种相对立的风格：装饰主义和极简主义，即形式的奢华与质朴。这两种风格的出现有其一定的历史背景，都有它们存在的合理性，但不能走向极端化。正如过度的简单和单一的质朴，将使产品的形式缺乏人情味，而烦琐的装饰则有可能带来视觉上的疲劳，造成了文过饰非的效果，形式就成了假象与伪装。这两种风格形式都将使设计活动偏离智慧所指引的道路。

在造物活动的历程中，人与物的关系又可区分为两个方面：一方面是物对人的规定，春秋末年《考工记》中曾这样记载："天有时，地有气，材有美，工有巧。合此四者，然后可以为良。"这指的是在人的造物活动中，人的制造过程应该与自然相和谐。只有契合了自然规律的造物活动，才能制作出优良的器物为人所使用。天时、地气、材美、

工巧这四个条件必须相互配合，缺一不可。这种原则在手工业时代的重要性尤其凸显，因为所有的造物材料都取之于大自然，材料在什么地方获取，在什么季节取得，都与造物的质量有着直接的联系。它所强调的是，只有在符合自然规律的前提下，造物活动才可能追求创制的自由。另一方面强调人与物的和谐，在具体的造物活动中，不能只是思量和算计，而应在"物我两忘"的状态下从事创制活动。我们虽然生活在一个人造物所营造的环境中，但设计的创制就是要使产品适合人的人性。尽管我们的生活世界是一个人为的世界，并不属于人，但设计就是要将这一世界创造为适合人的世界，而使人忘记它的存在，泯灭人与物的边界。这样才能达到"化工造物"的境界，自然天成而无人工痕迹，也因此实现道的显现。

2. 设计中智慧的显现

设计的过程就需要将人的因素（思想、情感等）融入造物活动，即对于人自身的思考和感悟，使设计的产品成为思想和情感的载体。人在与设计的产品相遇时，通过使用去体验和感悟设计。在不同的时代，西方的道或者智慧分别展现为：古希腊诸神的指引、中世纪基督的宣道和近代人性的显现。于是在不同的时代，设计作品也相应地成为各时代智慧的显现。

古希腊的神庙宏伟壮丽，它为人所建，也是为人服务的，典雅的形式及和谐的比例都没有超出人的感性可以把握的范围。古希腊建筑之所以伟大，是因为它是人的体现，这里所说的人有两个层面的含义：其一，这里的人是指艺术家，他们以理性为指南，生活在有形的可见世界之中；其二，这里的人是指生存于世界之中的人们的总称。古希腊的神庙完美体现出了人的精神与灵性启迪下的纯理智，这是其他建筑都无法与之媲美的。如果说卡纳克神庙是按照神的法则所建造的话，那么帕特农神庙就是按照人的法则来建造的。人将自身的精神注入这座建筑和雕塑，在施工过程中不断地进行视觉上的修正，以期营造出人神共在的场所。只不过，神是不死的，人是要死的，展现出自然宇宙的法则。

中世纪的设计主要体现在教堂建筑之中，建筑的规模空前扩大，技术水平迅速提高，表现为人的建筑技术在此时成功地战胜了自然规律。这可以说明，西方的建筑已进入一个新的发展时期，特别是宗教建筑。

引例：

哥特式建筑成为12世纪至16世纪初期欧洲流行的一种建筑风格，其特征主要表现为建筑师试图建造一个尽可能高的建筑，尖形拱门占据主要地位。如巴黎圣母院（图2.2），教堂的内部由许多高大而华美的圆柱进行支撑，墙壁上镶有五颜六色的彩色玻璃窗，大量的雕塑、拱门、浮雕装饰在建筑内外。高大的塔楼及雄伟的大门使这座建筑显得庄严肃穆。

图2.2　巴黎圣母院

近代以来，设计的主题发生了根本的变化，它由古希腊的诸神、中世纪的上帝转为人的神性，也就是人的人性。设计主题的变化也同时反映在设计所服务的对象上，即服务对象由王宫贵族转变为普通民众。威廉·莫里斯始终强调设计的两个原则：①设计是为普通大众服务的，而不是为少数人（权贵阶级）进行的设计；②设计工作应该是集体的活动，而不是单一个体劳动。这两个原则成为现代设计的基本原则并被发扬光大。现代设计也正是在这一时期才得以形成，技术上主要是工业革命，思想上则显现为人性如何在现实世界中完成自身。自由、平等、博爱的精神不仅在思想上被提出，还体现在人的生活世界中，对于产品的使用不只是少数权贵的特权，平民一样可以享用。

由此，现代设计建立在人性、工业化生产及满足大众需求的基础之上，它的产生和发展顺应技术的发展和时代的要求，其设计思想不会因一时的色彩或造型而改变，设计也不会因为技术的提高而消失。

机器技术作为设计创制的工具，在较大层面上指引着现代设计的方向。现代技术越来越成为现代设计的核心，这也就促使了现代主义设计风格的产生，在产品造型呈现出几何形，但犹如机器般毫无生气、冰冷刻板，造成这一问题的根源在于产品造型与生产效率密切相关。技术如何为人所使用，将成为现代设计必须思考的迫在眉睫的问题。

产品的功能性仍是设计活动的主旨，表现为功能主义在现代设计中的主导地位。功能主义设计的美学逻辑是在现代性进程中发展出的设计哲学，不同于传统美学所承载的力量和观念，它的逻辑根基来源于现代性进程中的社会物质性需求和技术发展的阶段性成就。因此，技术在完成功能的创造之时，设计对于产品的创制则转向为对人性的关怀。现代主义设计中理性化的特点越来越不适应现代商品社会的多样化发展道路，但随着现代技术的发展和设计思想观念的转变，当代设计对于人性的关怀及人与产品系统化的设计思想，对人的生活世界产生了深远的影响，为人的生活带来诸多便利。

### 3. 道的呈现

当代设计只有在智慧的指引之下，才能成为通向大道的设计。现代设计的历程已将这条道路显现出来，设计的创制活动与生活世界的一般性活动相比较而言，是一种有目的、有计划、有步骤的建构活动。这种活动不是道自身，而是对于道的认识和实践。从这一角度来说，设计活动是一种技艺的活动，但对于现代设计而言，它又不同于匠人和艺人的活动。正是现代设计从工业化大生产中独立出来，才促使着批量生产的产品改变着人们的生活。当新的设计产品出现于人们的生活世界中，其在帮助人们实现欲望的同时，也在改变着人们的生活方式。不同的国家和民族的生活方式不是同一的，而是有差异的。在现代设计中，国际主义风格虽然以批量化生产和低廉的产品价格满足着大众的需求，但也造成了产品形式的同质化，抹杀了人的个性，使人的生存状态趋同。这是因为人在设计着物的同时，也在建构着人自身的存在。

设计作为一种创制活动，其创制的产品是为了满足人的欲望。在这样一种活动中，智慧让设计生成，满足了人的各种欲望，但不是所有的欲望都是可以满足和实现的，这就需要智慧的指引。从技术和艺术出发，设计只有恪守自身的本性才能达到美的境界。在信息社会中，设计已进入一个多元的时代，不再有统一的标准和固定不变的原则。当代设计正成为一个开放的、兼收并蓄各门学科知识的汇聚之所。不管是设计师还是产品的使用者，都不再简单地将设计理解为产品功能的创制。在为人的生活世界创制出一件有用的产品的同时，设计由此成为人的生活世界中一个不可或缺的部分，成为人的生活方式。如现代信息技术的发展使网络成为人生活世界的一部分，网络世界改变了人的生活方式，使远在天边的人近在咫尺。

设计不仅是对于欲望的满足，还是对于道的显现。人们通常认为智慧是明灯，给人带来光明。智慧之所以带来光明，是因为它可以给人自身和他者带来觉悟。由此，智慧可探知世界的边界，即存在和虚无、真理和虚幻的边界。设计已不再只是为了某件产品确立一种功能或者形式，而是为我们的生活世界确立边界。当代设计已从风格之争转变为对人及其生活世界的建构。当今世界正步入全球化的时代，历史与现实、自然与科学、艺术与技术、道德与价值、东方与西方正在发生深刻的碰撞并走向融合，现代科学技术正从多维度、多层次推动着当代设计的发展，也促使着设计思想发生深刻的变革。

**思考题：**

在西方历史发展的不同时期，智慧是如何显现的？它又是如何通过人的设计创制活动反映出来的？

"十四五"普通高等教育规划教材
高等院校艺术与设计类专业"互联网+"创新规划教材
国际化设计类专业高等教育丛书

# 现代设计导论

第三章

# 当代设计基本问题解析

现代设计的发展经历了从对机器生产的否定，到对功能理性的崇尚，再到人文情感的关怀，践行设计服务大众的社会理想，展现出"以人为本"的设计思想的生成过程，为解析当代人生活世界中的设计现象及问题指明了方向。设计的创制活动已不再仅仅局限于产品的生产，其领域已经蔓延到人的整个生活世界之中。生活世界是人在对自然及日常生活世界不断改造中生成的，这要求我们深入思考人的需要，将设计建立在人的需要和人性的基础上。人生存于这个世界之中，也在不断地设计着这个世界。设计的创制活动不仅改变着人的生活方式，也生成着人自身。当今，我们生活的这个时代的基本危机不仅表现为无思想，而且展现为对于此种"无思想"的无思考。此种危机主要表现为三种思潮，即享乐主义、技术主义和虚无主义，这也直接影响到当代设计的创制活动。工业化大生产为人的生活世界带来富裕的物质生活，但依然使人们的精神生活匮乏，虚无主义大行其道。现代工业产品的生产和制造不但没能缩短人与人之间的距离，反而使技术的技术化横行于世，加剧人性的背离。各种所谓时髦风格的设计产品并未解决我们这个时代的基本危机，反而造成了享乐之风的盛行。

● 目标

了解当代设计基本问题的三个侧面

理解享乐主义、技术主义、虚无主义对当代设计的影响

● 要求

| 知识要点 | 能力要求 |
| --- | --- |
| 享乐化设计 | （1）了解欲望与享乐化设计的关系；<br>（2）理解享乐化设计中展现的人性 |
| 技术化设计 | （1）理解技术与技术化的区分；<br>（2）理解技术是如何走向技术化的 |
| 虚无化设计 | （1）了解虚无化设计的形成；<br>（2）理解虚无主义对于现代设计的影响 |

## 第一节 享乐化设计

　　人经由设计的创制活动将构想转变为产品，使之成为人实现欲望的工具和消费的商品。但欲望不可能在欲望中实现，需要借助工具来达成，而工具的使用和制造则依赖于设计的创制活动。在我们这样一个消费至上的时代，设计所倡导的人本化和人性化最终显现为人的欲望的诉求，即情欲化，由此将现代设计的目的显现为满足人的欲望。人的欲望是多样的，有精神的、身体的和社会的，设计所创制的产品为人欲望的释放提供了多种多样的手段和方法。此时人们由基本生存的欲望转变为欲望的消费，消费直接相关于人身体欲望的满足，并由消费走向了对于享乐的追求。设计对欲望的释放，消解了欲望的规定，这种享乐的欲望便成为产品设计中直接或间接的原则。

## 一、欲望与享乐的区分

### 1. 享乐设计风尚的形成

设计满足了人对物质欲望的追求，并且让大众可以享受物质带来的身体愉悦，从而为享乐提供了基础。因此，设计以产品为媒介，将人的欲望和享乐关联起来。但欲望与享乐之间仍存在区别。欲望通常表现出精神上的匮乏或丰盈，如人们因奢侈品所能带来身份与地位的象征意义而购买此类商品。而享乐则是单纯地追求商品对购买者感官上所带来的刺激。与欲望不能成为欲望的欲望一样，享乐也不能成为纵欲，将感官的享受视为唯一的追求。分析设计中的欲望与享乐，就要对不同时期的设计背景进行解读。

在生产力水平低下时期，人们的物质生产活动主要是为了满足基本生存需要。只有少数权贵才能享受各种精美的手工艺品，对于大多数平民百姓而言，任何超越基本生存之外的需求都被视为奢侈品，他们的欲望被压制起来。设计的主旨是生产创制出满足人基本生存需要的产品。这一时期所崇尚的社会消费风气是对于欲望的节制，节约简朴和滞后享受成为道德风尚。

工业革命之后，生产力水平得到极大提高，普通大众的基本生存得以保障，出现了产品的剩余。此时工业生产的产品往往是粗制滥造的，没有手工业时代所制作的工艺品那样精美。一种奢靡的风气正在社会中形成，对于上层社会的绅士们而言，他们所消费的产品不是为满足基本的生存，而是成为炫耀其身份和地位的象征。此种消费观念也影响到工业产品的设计之中。这一时期产品的设计过程不仅要考虑机器是否能够将其制造出来，还要考虑产品的定位与审美特征。

随着现代技术和生产力水平提高，批量生产的产品涌入人的生活世界，西方社会由以生产制造为中心转向为以消费享乐为中心的生活方式，设计在此起到了至关重要的作用。在这一消费社会中，劳动者同时也成为消费者，产品成为大众消费的商品，没有消费和消费者的欲望就没有生产；消费同时也刺激着新的生产，成为生产的前提。设计的产品不仅满足了人的欲望，还引导着人的欲望，并成为以享乐化为特征的生活方式。享乐和消费不仅促进了生产，也繁荣了设计，但也使享乐成为设计的最终目的。享乐和消费成为生活世界发展的动力，产品全方位的包装设计成为刺激人购买欲望的手段。

设计创制和广告宣传成为传播欲望与享乐的载体。一种享乐主义风尚的形成，将人生活世界中的各种欲望带到扩大化的境地，也促使了生活世界中各种危机的产生。消费不再是人们追求幸福的手段，而成为目的自身；人们判别一

个人价值的唯一尺度是他拥有财富的多少。商业的运作和铺天盖地的广告，把商品和金钱打造为另一个上帝。如何追寻我们美好的生活就成为当下我们必须思考的问题。现代设计所创制的产品在给人带来的感官享受和欲望满足之外，已经丧失了其基本的原则和目的。人的生活世界是否就此终结？感官的享受和欲望的满足犹如一对"孪生兄弟"不断刺激着我们，引诱着现代设计，使其偏离了前行的方向。

2. 欲望的彰显

设计活动中的欲望，不仅展现为人的意识与目的，还刺激了生产和消费，从而在现代设计的创制活动中不断地彰显人的欲望。而身体欲望则需要借助产品的功能来实现，功能性就成为产品设计首先需要思考的问题。在人享乐欲望的引诱下，没有什么是不可以实现的，设计将一切物变成都是可以消费的，一切功能都是可以实现的，一切技术都是可用的，一切产品都是可以创制的，一切的一切都是可以生产的。

在如此营造的生活世界中，欲望一次次被挑逗，不断生发出新的欲望，人逐渐成为一个贪婪、被动的消费者，沦为设计所创制的产品的奴隶。毫无节制的欲望带来了毫无节制的消费，形成人对于享乐的无尽追求。对于物的欲望和享乐，有些并不是人的真正需求，而是设计对于人错误引导的结果。对于生活在人造世界中的人而言，不断地被千奇百怪的产品和无孔不入的广告蒙蔽，已无法区分生存需求和享乐欲望之间的区别。当下，人们对奢侈产品的消费，并非真正迫切地需要此物，而是因为它已成为身份、地位、财富的象征。它是资本家为博取自身利益而创造出来并灌输给人的一种虚幻的欲望，它本不是真实的，但却诱惑着人的感官，成为人的一种享乐的方式，从而成为人的一种真实的欲望。

与人生活世界的其他活动不同，设计源于人的欲望，特别是人身体的各种欲望。它从欲望出发，先通过技术手段将其物化，再回复到人，欲望在这个过程中得以满足。历史上对于欲望有许多的误解：一些人认为欲望是丑陋的，应对其加以限制，主张禁欲主义，但在禁欲的同时也将设计扼杀在摇篮之中；另一些人认为欲望是美好的，从而对其不加约束，主张纵欲主义。为了达到欲望，设计就越过自身的边界，无限地扩大化并充斥着我们的生活世界。

随着时代的进步，经济的高速发展，人的基本生存需求得到满足之后，现代主义设计为了适应机械化大生产所营造的那些冰冷、方正、中性、几何化的产品造型，使得人们产生了厌倦感。而这种娱乐化的设计风尚的产生，则从根

本上动摇了现代设计的根基，使人们在生活方式的追求上出现了享乐化的倾向。此种设计风格的出现使得欲望得到了极大的彰显，使当代设计走向享乐主义的道路，欲望的展现构成了当代设计的基本规定。

3. 享乐至上

引例：

美国拉斯维加斯是一座在沙漠上建起的人工城市，由各色宾馆、餐厅、游乐园、表演厅和赌场所组成的大型娱乐场所（图3.1）。任何人沿着15号高速公路进入拉斯维加斯，都会为那闪烁的霓虹灯和奢华的人造景观所吸引。拉斯维加斯通过仿制的埃菲尔铁塔、纽约帝国大厦、威尼斯大运河，营造出了一个以金钱为基础、以消费为中介、以享乐为目标的欲望世界，将人追求新奇、刺激和梦幻的欲望展现无遗，把人虚幻的欲望变成一个真实的梦幻世界。以此为表征的当代设计产生了极大的魅惑，催生人的消费欲望，改变着人的生活轨迹，诱惑着人们去追求一种迷幻的享乐形式。欲望在此得到极大的彰显，将当代设计带向了享乐主义的歧途，设计所创制的产品不断诱导、刺激着消费者，使享乐化成为当代设计的基本规定。

图 3.1　拉斯维加斯的街头

欲望左右着人的设计活动，这是源于这样一个产品剩余的社会，为了使产品能够很好地销售出去，往往需要借助设计的力量，为欲望的满足另辟蹊径。通过产品的宣传、广告和包装的设计刺激人们的购买欲望，将所有人的欲望置于消费娱乐中予以消解，辛勤的工作不是

目的,只是消费的手段,人们追求享乐至上的生活方式。人们获得感官的满足与快乐之后接受了新的消费方式和生活方式,现代消费主义文化便悄然而至,改变着人们的消费观念。设计的原则和方法在此创制活动刺激之下,不断发生着改变,以期实现人们不断高涨的欲望所虚设的生活方式。在市场经济的推动下,欲望、设计、消费及产品交织在一起,建构着我们的生活世界,拓展了消费的欲望,也不断促进着设计的生产。产品的种类和数量的变化,虽然满足了人的基本物质性需求,但还需要去思考产品所提供的消费层次和品质要求,由此人们越来越重视产品的定位、质量和品位。在这样一种享乐至上的生活方式中,产品的设计、生产和消费并非为了满足实际的需求,而是为了实现不断被设计、制造所激起的欲望,因此设计所创制的产品被表征为符号意义。

设计在实现欲望被满足的同时,也在催生新的欲望。设计的创制成为满足人感观需求的直接表达,在实现着欲望、满足着欲望与生产着欲望之间不断往复运动。如果将设计直接等同于欲望的满足,欲望将设计带向了享乐主义的歧途。然而,在人的生活世界中有些欲望是可以实现的,有些欲望则是不能实现的,一切欲望都有其自身的边界。设计作为欲望的直接表达撞击着欲望的边界,在欲望中设计不断地生产自身。它犹如一部机器,一个欲望满足之后又会生发出其他欲望。这样设计不仅生产着欲望,也生产着整个生活世界。设计就与人的其他生产方式一样创造着人的生活世界,但它也有其自身的限度,不能超出生活世界的游戏规则。

## 二、设计中享乐的分析

### 1. 波普主义设计风格

人的需求是设计活动的前提和基础,设计为实现人的需求创制出多样的产品,人们就成为设计活动的需求者、使用者和消费者。设计的对象是产品,但产品不是设计的目的;设计是为人的设计,是人需要的产物。在我们这样一个技术化的时代,一切艺术都面临着商品化的危险,高雅艺术与大众文化的界限正在逐渐消失。设计中的艺术正以其目的性、批量化与流行性参与这样一场大众化文化活动。

工业化生产创制出琳琅满目的产品,充斥着我们的生活世界,但这并非意味着人的欲望就能得以满足。当今人的物质需要和商品生产的迭代比任何时候发生得更快,产品的生命周期变得越来越短,从而使设计在某种程度上变成了商品社会的"同谋"。设计所创制的产品在满足人欲望的同时也助长了享乐风气的形成,设计也由此成为消费社会的"帮凶"。

图 3.2 《玛丽莲·梦露》 设计师：安迪·沃霍尔

图 3.3 "棒球手套"沙发 设计师：保罗·罗马兹等

在欲望与享乐的双重刺激下，一方面设计将产品的功能性无限放大，或者制造出一些虚假的功能需求；另一方面设计则通过形态的不断变化，来满足人物质和消费的欲望。设计促使产品的造型形式不断花样百出，而功能却未发生改变。社会生产力水平的不断提升，批量产品的生产丰富了人的物质生活，造成了奢靡之风的日渐形成。这一风气为设计所引起，也反过来影响着设计的发展方向，其典型的形态出现于波普主义（POP Art）设计中。"波普"就词义而言，具有大众、流行的含义。大众消费成为波普主义设计的基石，并逐渐演变为现代主义设计的对立面，其宗旨是消解精英文化与大众文化的边界。也就是说，波普主义从其本源上试图通过大众的、流行的造型形式来消解高雅文化与世俗文化之间的距离，以追求一种普通大众所能欣赏和消费的设计产品。

波普主义设计起源于英国，而后影响到美国和法国、意大利等欧美国家，逐渐形成了一种新的、前卫的设计风格。在设计手法上，往往是针对日常生活中最一般、最通俗的形式、色彩和结构进行解构，以此来表达一种大众化的娱乐方式，其思想源于 20 世纪五六十年代美国消费社会所形成的享乐主义生活方式。随着第二次世界大战后物质产品的丰富，人们在生活方式上开始追求形式的异化和享乐化。第二次世界大战后出生的一代人成为生产和消费的新生力量，改变着生活世界的结构。在信仰危机中，他们曾试图努力抗争，一些人采取极端暴力的手段；另一些人则自甘堕落，追求享乐。这直接影响到设计的创制活动，从而促成一种新的设计风格的诞生，即波普主义。

引例：

在高速发展的消费时代，波普主义设计希望通过不同于现代主义的设计理念进行大胆革新，采用普通大众能够接受和理解的设计手法来演绎世俗风情。由此出现了诸如安迪·沃霍尔的《玛丽莲·梦露》（图 3.2）、保罗·罗马兹等人的"棒球手套"沙发（图 3.3），以及皮尔罗·加提等人

第三章 当代设计基本问题解析

的"袋子"沙发的设计作品（图3.4），它们都从不同维度阐释了大众文化。从这些机械复制时代的设计作品中可以发现，为了吸引人们的眼球，波普主义设计往往采用新奇、独特、活泼、个性鲜明的手法，以刺激大众的消费欲望。

图3.4 "袋子"沙发　设计师：皮尔罗·加提等

从以上例子中我们可以发现波普主义设计风格并没有什么原则，只是针对产品的表面色彩和造型形式进行设计，将多种风格杂糅在一起，在展现出大众通俗趣味的同时体现出人们渴望追求新奇的产品造型形式，而没有关注产品本身。

波普艺术的表现形式，瓦解了现代主义设计的单一的造型形式，消解出了一种通俗化倾向。波普主义设计作为一种平民化的设计方式，努力使设计深入人的生活世界并为人服务。

2. 享乐主义的发展历程

享乐与享乐主义在本性上是相区分的。享乐主义源于古希腊德谟克利特的道德哲学——快乐主义，即将人的行为和做事的准则界定为是否获得快乐。享乐主义认为，人生的最大价值就是对于快乐的追求，注重对于物质生活的享受。人生的价值就在于快乐的多少，凡是快乐的行为就是好的，凡是痛苦的行为就是坏的。不论圣贤与凶愚，人终究是要死的，不如在有生之年及时行乐。如此观点将人看成自然性的动物，人生活于世界之中的意义等同于获得快乐的多少。享乐主义展现为快乐主义的极端形态，它强调肉体感官的享受，以追求物质和肉体上的快感为人生的唯一目标。

在西方历史上，古希腊的德谟克利特、亚里斯提卜和伊壁鸠鲁曾对享乐主义作过系统的阐述。中世纪，享乐主义与纵欲联系在一起，受到基督教神学家的谴责。近代以来，随着人性的复苏和对现实幸福生活的追求，人们反对封建宗教禁欲主义，享乐主义逐渐兴起，并发展成为不思进取的享乐，鼓吹醉生梦死的享乐主义生活方式。但并非

所有人都能够享乐，对于生活的享受往往只是社会上一些特权人士的托词。但这一特权并非人民所赋予的，而是他自身给予的，也因此丧失了存在的可能性。享乐主义从人感官的刺激和满足出发，显现出人强烈的物质和欲望追求，直接导致虚无主义的产生。

享乐主义源于人的自然本性，将人置身于无穷无尽的物质追求之中，否定个人对于社会的责任，将及时行乐作为快乐的本源。设计也就被人的自然性规定，将人的快乐建立在以牺牲自然环境和他人的痛苦之上。为了个人生活的享受，享乐主义者毫不顾忌生活世界中他者的存在。因此，以享乐主义为目的的设计，意味着设计不再以产品自身为目的，所实现的价值不在设计之内，而在于设计之外。享乐主义设计具体表征为快乐成为设计唯一和终极目标，娱乐性成为衡量设计效果的唯一根据，设计只因其快乐而存在，并指向其直接的利益关系。设计成为建立在人的感官欲望的满足及其程度之上，只是一味地追求符合少数人利益，迎合权贵的品位和满足享乐的欲望，最终成为欲望与个人偏好的奴隶。

设计旨在为人创造一种美好的生活方式，但这一美好绝不止于感官的幸福和欲望满足之后所产生的快感。然而，设计的实用性却将它带上媚俗和随波逐流的道路。消费不再成为人的真实目的和需要，而是从中获得快乐，满足人身体和感官的享乐。设计的生产就走在一条错误的道路上，将金钱和利润设为追逐的最终目标。如此设计不是实现着欲望，而是为欲望所规定，具体显现为一种享乐主义的设计方式。在现代消费社会，设计日益成为商品经济的附庸，一切设计都以经济利益的最大化为前提，设计的创制就成为拜金主义的活动，将设计活动塑造为引导人片面地追求当前利益的行为活动。设计逐渐演变为逐利的工具，使人丧失了自身存在的价值，人也就不再是完整的人，而成为一个被欲望扭曲和割裂的人。

欲望的实现和满足成为20世纪设计的核心，一方面，它展现出人的个性和自我意识的觉醒；另一方面，现代设计也成为欲望的直接表达。当代设计也身在其中，无法逃脱，成为欲望的直接或间接表达，欲望极大地左右着设计，使其走向享乐主义。快乐成为衡量产品唯一的功能性指标，使设计活动带有极强的功利主义色彩。尤其是与现代技术的结合，使欲望在设计中达到了顶峰，享乐主义设计与技术主义设计因此一道滑向虚无主义的深渊。

## 三、享乐化设计与人的人性

### 1. 设计本性的迷失

设计对于欲望的实现及表达，显现为人对于欲望的追求。但是，这种对欲望的过

分追求是现代设计具有的一种普遍现象。无论是产品设计、家具设计还是平面广告设计，大都具有艳俗的色彩和奇异的造型，甚至许多设计作品直接照抄、照搬流行的图案对产品进行装饰，充斥着欲望的诉求和表达。第二次世界大战之后成长起来的一代人对设计提出了新的要求，这不仅体现在产品风格上，而且希望通过设计来缓解生活的压力和束缚，以期通过欲望的释放带来感官的享乐。此时的设计从关注产品功能与形式的创制转向使用过程的感官享受，从而使其走向片面化的道路。它是伴随着消费社会的到来而形成的，人们追求的不是产品的使用功能，而是产品所带来的感官享受。如何吸引人的眼球满足感官刺激成为设计的主要目标，这也促使我们不得不去思考现代设计的未来。

现代设计及技术不仅改变了人的生活世界，还改变了人自身。相较于过去，当代社会正处于一个飞速发展的阶段，取得了伟大的成就。当代人无时无刻不在与设计或设计物品打交道，但设计在人类历史的进程中却显示出惊人的悖论：一方面它是肯定性的、建设性的，设计的发展促进了人类生产力水平的提高，极大地丰富了人的日常生活，使普通大众能够享受到各式各样的产品；另一方面它却是否定性、破坏性的，虽然满足了人们的日常所需，但不断放大着人的欲望，使人沉迷于物质享受，享乐主义的风气直接造成了人信仰的消失，使商品或物成为人崇拜的对象。

人所生活的世界不是虚无的，而是事实存在的，它是由设计所创制的产品构成的。当设计的本性发生变化时，它所构建的生活世界也随之发生转变，产品的物性随着生活世界的变化而变化。产品由物构成，任何物只要它还是物的话，都具有物之物性，构成一个自给自足的世界。在现代社会，物丧失了物性，成为物质材料，即人的生活和生产的资料。它被人加工、改造和制造，成为可利用、可消费，同时也是可耗尽和可抛弃的物。物在成为材料化的过程中也碎片化，成为可替代、可置换的物。物失去了物性，设计所创制的产品也失去了其本性，成为追求享乐的工具，将人变成一个欲望的人、享乐的人，从而使人也失去了自身的本性。

2. 欲望消费的陷阱

在人类思想史上，人一般被规定为理性的动物。但人还是符号的动物，语言的动物，人的情欲直接相关于人的理性。人是一个充满情欲的生命体，有着各种欲望与需求，而情欲满足的不同内容、方式和性质则为设计的发生提供了原初动力。产品的使用者往往有着不同的欲望与需求，就要求设计在创制过程中必须针对不同人的不同需求进行生产。消费者对于产品功能的欲求，总是指向他自身之外的某物，也就是他所欠缺的物。人的欲望有现实的、理性的，还有虚拟的，设计活动中对于它们的实现，只是对于欲望的满足从而触发人的快感，还并未触及人的本性。

设计活动在实现人的现实欲望之时，也激发了人更多虚拟的欲望，刺激着人的感

官。享乐化设计源于人对于金钱、权力、感官刺激的不断追逐，总是在产品上赋予其所指的意义，为生活世界不断制造着享乐的欲望与梦想。在消费过程中，享乐与之紧密联系在一起，使欲望得以实现。在这样一种消费过程中，它不仅消费着产品的实际使用功能，还激起了享乐欲望的生成。作为创意活动的设计赋予了形式的能指功能，使产品具有身份和地位的象征，让消费者在不顾性价比的基础上，产生消费的欲望。设计也就成为一种消费，被人的欲望左右，从而转变成一种通俗文化样式。由于消费与通俗文化的联姻，通俗文化日益主导着消费方式，成为享乐化设计生存的土壤，它们共同存在、相互生成。

设计创制的产品在供人消费之后满足了人的感官享受，这并非意味着设计活动的终结，而是在终结之处又开始新的设计活动。人对于产品的消费，是享乐欲望得以实现的前提，消费和享乐的需求是不断生成的，并将自身投入设计活动之中。如果说艺术模仿生活，那么设计则是人对于生活世界的建构，设计与大众文化一起规定着人的行为方式。通过设计转达出人的欲望与需求，也为人创造了一个世界。消费者欲望的满足基于人身体的需要，在人身体的欲望得到满足之后就会获得快乐，因此身体必须走向审美化，否则就会走向享乐化。一个审美化的身体既不是禁欲主义的囚徒，也不是纵欲主义的奴隶，而是欲望、技术和智慧三种话语所建构的身体。欲望在此不能成为设计创制活动的主导，只有智慧对其具有规定性，然而，享乐化设计将无休止的感官快乐与人的幸福生活简单地等同在一起。

一般在产品设计中，那种纯粹为了吸引消费者注意力的造型形式，无非采用视觉上的怪诞手法，而无实际的使用价值，是一种与产品设计宗旨相背离的设计手法。享乐化设计对于消费的诉求，在于促成享乐欲望的产生与实现，成为设计发展的动力。设计中对于享乐的追求将设计活动推到了极致，这是因为人的欲望和需求不再只是一个简单的生理问题，更是一个精神、社会和文化的问题。享乐化设计让设计所创制的产品以消费为目的，成为消费者通向快乐的途径。其结果导致人购买和消费的不是产品的实际使用功能，而是产品的品牌及由此表征的身份和地位，这直接导致一种畸形的社会消费观念的形成。此种享乐的观念，扩大了产品功能的设计，导致消费者购买了许多他们实际并不需要的产品，消耗和浪费了本已稀缺的自然资源。

3. 消费主导的设计

借助现代技术，设计创制出多样的产品来满足人的一切欲望，从而助长了享乐主义在人生活世界中的横行，将人隐性的消费欲望显现出来，制造并发掘着消费需要。现代设计凭借现代科技，为人描绘出一幅享乐主义的图景，扩大了人们的欲望需求。由此在人的生活世界中就形成了欲望的生产、消费的市场、感官的享乐，欲望也就无边无际地蔓延在生活世界之中，欲望成为消费，消费成为享乐，欲望就演变成为纵

欲。消费源于人的需要，而人的需要则被设计不断制造出来，它不仅虚拟了一些人的需求，而且激发了人真实的欲望，还将此种欲望包装成一种虚幻的幸福生活方式，并与享乐主义紧密地联系在一起，相互生成，将设计推向了享乐化。

当代设计所面对的是一种以消费为主导的生活方式，设计所关心的不再是如何将产品制造出来，而是如何将产品卖出去。在消费时代，产品的销售比生产更为困难，由此人的消费方式和审美品位就成为设计研究的首要目标。然而，人的审美品位是多样且不断变化的，这也意味着人的消费方式存在更多的不确定性。对于享乐的追求，其实质是对产品非使用性功能的消费，不断促使产品推陈出新，刺激人的购买欲望，为人带来感官上的快乐。在此起推动作用的不再是欲望，甚至也不是审美品位，而是享乐，它开启了人的感官的自我兴奋、享受、满足的一切可能性。此种消费观念的形成，使设计的创制不再是赋予产品使用的功能，而是人的身份和地位的表征，个人享乐的实现成为设计的终极目标。

在今天这样一个消费社会中，一切都成为可设计的对象，一切都成为可消费的，包括自然、文化甚至人自身。为了最大限度地刺激消费，愉悦人的感官，成就人的享乐需求，设计师不得不借助于流行时尚的外衣，来创制产品外观造型的表征，为人构建出虚幻、奢华、享乐的生活方式。设计师成为享乐化价值体系的建构者，正是他们通过造型语意赋予消费者巨大的想象空间，促使消费者对新奇事物产生追求，从而达成对享乐的实现。享乐建立在快乐、享受等欲望上，成为消费者追逐享乐化设计的原始动机。设计的生产与消费不仅是当代工业技术体系赖以生存的根本，也是人欲望得以释放的途径。问题的关键在于设计如何引导消费，使其不至于滑向享乐主义。虚拟的与真实的需求和动机不能逾越欲望的边界，需要在智慧的指引下，通过设计的创制活动，恪守自身的原则，实现人的梦想与追求。

享乐化设计通过不断刺激欲望的需求，营造出时尚梦幻般的"现代生活方式"。现代性为人的生活世界带来了多重和复杂的后果，由此我们需要从更广泛的人文维度和美学维度去审视当代文化语境下的设计，去克服享乐化设计所带来的困境，将人的消费欲望限定在合理的尺度之内，并接受美的规定。只有这样，才能使设计为人的生活世界创造出美好的生活方式，回到生活世界自身。

**思考题：**

1. 欲望和享乐的关系是怎样的？
2. 享乐化设计对人的生活世界有着怎样的影响？

## 第二节 技术化设计

现代科技的进步为设计的创制活动提供了强大的动力，也为产品设计和制造创造了一个崭新的维度。当代科技已经迅速地影响我们生活世界的方方面面，没有人能够逃脱科技的影响。现代技术活动已不可避免地影响到具体的设计创制活动，广泛地渗透到设计的各个环节。在当代设计领域，高技术风格蔚然成风，现代技术不断融入设计的创制活动，借助新技术赋予产品新的形式和特征，使其创制的产品成为高新技术的符号。从古希腊到中世纪的设计主要凭借人的身体完成，设计物往往是单件的人工制品，人身体的技艺起了决定性的作用。技艺源于自然但不能超越自然，设计活动是在一种自然状态下生成的。西方近代以来，机器代替了人的身体，身体的技艺逐渐被机器技术替代，特别是现代信息技术不仅取代了人的身体，而且在部分领域取代了人的大脑。身体的作用渐渐消失，设计成为了技术主义的产物。

### 一、技术与技术化的区分

1. 设计中的技术显现

设计在创制过程中与技术紧密相连。这里的技术不光指的是人身体的技艺，还包括现代技术。现代设计的创制活动离不开科学技术，而离开了科学技术活动的设计只能成为空想。现代技术已被广泛地应用于设计活动中，深入地影响从构思到实践的整个设计流程，满足和实现着人的欲望。现代技术也成为现代设计得以完成的重要保障，同时也不可避免地出现了设计中技术至上的原则。

工业革命之前，设计的创制主要依赖于人身体的技艺，技艺的获得是人们在屡次制作器物的实践过程中，根据反复操作得到的经验所形成的制作技巧和方法。设计离不开人身体的技艺。通过手工技艺制作的工艺制品，并不是都流入市场进行交易。许多工艺品的制作只是单纯为了满足匠人自身的需求或者爱好。工匠的制作不仅仅只是为了工作，还是为了自身的需求。工匠既是生产者，也是消费者。此时的设计融入器物的制作活动，设计与制作没有严格的边界，也可以说边设计边制作。但是设计与技艺又不相同，因为技艺主要是人身体的训练，尤其是手的活动，技艺只是将人头脑中的构想转化为器物，属于创意后的制作过程；而设计则是侧重于心灵的创造活动。随着社会工业化的发展，技艺逐渐转变为机器技术，延伸了人的身体功能；而设计则主要展现为一种创制活动，通过机器加工等手段显现出来。

迄今为止，现代技术给我们的生活世界带来许多重大变革，尤其体现在我们的居住空间上。由技术所推动的建筑营造活动已达到十分惊人的程度。现代科技为设计提供了新材料，而新材料的出现为设计形式提供了多种可能，如钢筋混凝土、玻璃、轧钢、塑料、胶合板等。这些新材料代替了传统建筑行业中的木材和石材，也创造出不同于传统建筑形式的新的建筑语言形式，为建筑的营造开辟了一片新天地。一座座现代建筑拔地而起，相同或不同形制和功能的建筑犹如雨后春笋般遍布世界各地，从而构成了当代设计的最为宏大壮观的叙事结构和技术表征。

引例：

在这场高新技术革命中，以现代技术为主导的现代建筑设计呈现出惊人的想象力，完全颠覆了以往的建筑设计传统。由意大利建筑师R. 皮阿偌和英国建筑师R. 罗杰斯设计的法国蓬皮杜国家艺术文化中心，位于巴黎塞纳河右岸的博堡大街，被誉为当代高技术风格建筑的典范之作（图3.5和图3.6），整栋建筑由钢结构和复杂的管线所构成，犹如一栋没有表皮的建筑，直接将内部结构暴露于外。它一反巴黎传统建筑风格形式，以至于人们将其戏称为"市炼油中心"。建筑外部钢架林立，管道纵横交错，那些外露的复杂管线被分别漆上不同的颜色，如蓝色为空调管道、绿色为水管、黄色为电路管线、红色为自动扶梯。建筑内部由两排相隔48m的钢管作为支架构成，楼板可以上下移动，所有设备完全暴露于外，东、西立面的走廊和管道置于有机玻璃的圆筒罩内。蓬皮杜国家艺术文化中心打破了原有文化建筑的常规设计模式，所强调的是现代科学技术与文化艺术的关联，以科技来象征文化。

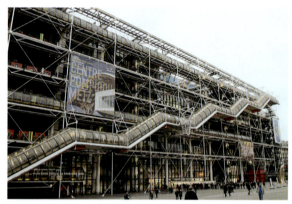

图3.5　法国乔治·蓬皮杜国家艺术文化中心　设计师：R. 皮阿偌、R. 罗杰斯

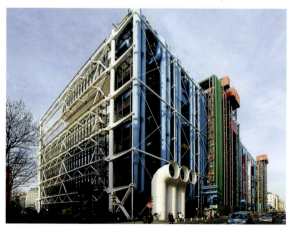

图3.6　法国乔治·蓬皮杜国家艺术文化中心南立面　设计师：R. 皮阿偌、R. 罗杰斯

现代技术对于设计的影响，不仅停留在建筑的营造活动中，还广泛地影响到我们日常生活的各个方面。人不仅用手去操作，用眼去观看，用耳朵去倾听这些产品，还与它们朝夕相处，形影不离，有些产品甚至成为人生活中不可或缺的部分，组成了人的生活世界。高新技术在现代设计中广泛应用，使产品功能与形式的互化出现了多种可能，在光洁的表面及简洁明快的结构形式下，蕴含丰富多样的功能。产品的形式展示出高新技术的现代简约之美，同时也体现出高质量、高品位。高新技术对于设计的影响不仅停留在对于材料的运用和造型形式的改变上，还体现在产品功能的升级和迭代上。

2. 技术至上的设计

工业革命产生的直接结果是设计从生产制造活动中分离出来，成为专门的职业。而进入信息时代后，现代科学技术从物的制造维度，直接延展到设计的创意过程中。现代设计产品的创制不仅仅采用手工的技艺，技术也被广泛地运用其中，使设计带上了明显的工具性与目的性的特征。现代信息技术将设计带到了自身的边界，设计正逐渐转化为技术处理和控制的信号、声音和图像，可以随时加以储存、传输、复制、再造，这标志着现代设计已经从物质世界转向到非物质世界。设计创造活动转化为可大量复制的技术行为，设计在现代高科技的渗透下走向了技术主义的设计。

以技术为先导的现代设计已成为可以任意复制、传输、再造的现代技术体系中的一环，设计的创造过程成为复制与制作，毫无风格和个性可言。技术的技术化将设计植入按照标准程序而进行的批量复制过程中，按此流程设计的创意转变为技术化的制作，设计的思考演化为可视化的计算，人的欲望被演绎为数据化的模型。在这样一个技术时代，以人为本，以实现人美好生活为愿景的设计创制活动已不复存在。机械复制的批量产品消解了设计的个性追求和人情感的需求，技术复制时代的制造代替了设计的创制。现代设计由于缺乏心灵的投入及深度的体验，创意的贫乏就只能借助于技术的手段和奇异的造型形式来弥补。

凭借现代信息技术，产品的创制使全球融为一个不可分割的整体，加快了信息的传播，缩短了人在时间和空间上的距离。在信息时代，人不仅将自己的身体，还将自己的智力也让位于技术。现代技术远离了人的身体和自然，将自身演变为一种超自然的力量。技术虽然是人的一种工具，但反过来也使人成为它的手段。也就是说，技术要技术化，要脱离人的束缚，离人而去。现代信息技术不仅深入人的日常生活世界，还进一步控制了人的大脑。由此带来的直接后果就是使人失去了人性，将世界改造成为一个技术化设计

的世界，使产品替代了意义，使欲望替代了情感，使技术替代了人性，设计转变成为单一、片面化的创制活动。技术化设计不仅扼杀了设计创意过程中的个性、创造的天性，还异化了生活世界中的每个人，使人遗忘了人生的意义和人性的追求，成为技术的独白，纵情于感官享乐之中。设计成为一种技术的赋能，技术化的设计产品规定着人并将其物化，将人转变为一个异化的、病态的、单向度的人。

技术不仅是人的工具，反过来人也会成为技术的手段。简单地将技术看成人为了达到某种目的的手段，将遮蔽技术的本性。一个纯粹工具化的技术和一个纯粹技术化的工具最终都将导致人成为技术的工具，使人丧失自然而然的本性。现代技术的技术化由此演化为自然的对立面，远离了人的身体和自然。如此理解的现代技术转变为技术的技术化。而技术的技术化是对人的设定，从某一方面对物的看待和取用成为技术的设定本性，人成为设定者规定万物，同时人也是被设定者。现代技术对自然的设定，导致事物以各种非本真的状态展现。在这样一种设定中，一切物都必须按照技术的规定去制造和生产，从而改变物的本性，遮蔽物自身。

现代技术将触角延伸到设计活动的所有领域，不仅深入制造过程，而且介入创造过程。现代技术尤其是智能制造技术，在某种程度上代替了人的创制。如 AI（人工智能）技术的出现，使得从设计创意到生产制造都打上了技术的烙印；又如，3D 打印技术快速地将人的创意呈现于眼前。现代技术不仅帮助人们如何观察世界，还解释着世界的构架。设计的技术化成为一种新的技术，一种创制方式上的变革。在技术主义原则指导下的设计，已偏离了自身的本性，被遮蔽的技术规定，从而遮蔽了设计自身。

设计活动中的技术化表明，设计已处于技术的架构规定之下。那么，如何克服设计中的技术化倾向？也就是说，如何让技术化设计回归设计的本性？问题在于，设计作为术，在根本上是人的身体和心灵的活动，但它要显现道（智慧）。随着现代技术的发展，设计活动中人的身心一体状态正逐步消解，被技术化、形式化，成为现代技术的附庸。在技术中完成的是物的转化，任何一个经过技术处理的物都不再是其自身，设计虽然也完成对物的转化，但对物不是消灭而是显现物的有用性。对技术的依赖，使得设计对于创造性的追求转变为对技术和工具的革新，由此设计必须克服技术的技术化，使人成为自由的人、诗意的人。诗意在此是指人接受大地所给予的尺度，使技术既不能简单地成为人的手段，也不能简单地以自身为目的。

技术必须从人类学的和工具性的解释中摆脱出来，从属于本源性的真理。在设计的创制活动中，让技术作为技术，既不是一味地对技术顶礼膜拜，也不是一味地对技术嗤之以鼻。也就是说，让技术成为设计物化独特的方式，从而使技术接受设计的规定，使技术成为设计自身特质的一个方面，而不是将设计外化为技术。这就要求技术服从思想的规定，将思想的创意通过技术方式外化创制为一个具体的物，成为沟通心灵与制造的桥梁。如此理解的技术将作为设计创制活动的一个方面，而不会将自身无限放大，逾越自身的边界。

### 二、设计中的效率原则

1．"多、快、好、省"的效率原则

现代技术虽然极大地改变了设计的面貌，甚至在一定的阶段成为设计创新的动力，但设计不能走向技术的技术化。技术化是将技术的本性推至极端，所遵循的基本原则就是效率。效率原则具体显现为"多、快、好、省"。"多"是指大批量生产，生产的不仅是物，还有人；"快"是指方便、快捷，强调达成目的的速度；"好"是指生产的产品要好用、管用；而"省"则是指消耗最少的时间、人工、材料和资源等，以达到节约的原则。处于效率原则支配下的技术化设计，"多、快、好、省"就成为衡量设计好坏的标准。"多"与"好"是指在设计中，技术所生产的产品在质和量上的效果；"快"是指技术所产生的效能；"省"则是指对技术的运用获得的产出所付出的代价。"多、快、好、省"并非相互孤立，而是在设计活动中相互制约。

设计活动中需要综合考量"多、快、好、省"这四个方面的因素。根据实际情况，对技术的运用也需要综合优化，即合理地使用技术，对既定的产品设计进行优化、配置资源，既不是单纯地追求投入少、产出高，也不是只要求质量好，还要求速度快。产品设计不仅要拥有强大的控制和创造的力量，还要作为技术运用的范例，不能为效率原则所窒息。技术化的设计往往只是将效率原则中某一个因素凸显出来，而往往忽略了它们之间的相互关系，这样不可避免地带来设计活动上的匆忙和偏狭，进而危害到人的生活世界。

引例:

在效率原则的指导下,技术化设计所产生的产品进入工业化生产流水线,从而进行批量生产,不可避免地产生标准化要求。产品的生产、装配及销售只有在实施标准化之后,才能在生产过程中达到高效率,压缩生产成本,降低产品价格,提高性价比。这尤其体现在以美国为代表的标准化制造体系中,零件的互换和流水线生产形成了大规模流水线的生产模式。此种生产模式以科学方法来规划产品制造的方法、时间、顺序形成标准化的流程,用来提高生产效率,以达到产品制造的高利润、低成本和批量化。例如,亨利·福特1913年首次生产制造的T型汽车(图3.7),便是采用这种移动装配线和标准化部件生产方式的典范。

图3.7 亨利·福特1913年生产制造的福特T型汽车

然而,以如此标准化、批量化生产的产品,在获得了最高效率及较高利润的同时,也造成了产品的同质化趋势。不同的城市相同的街景,地域的差异性越来越小,这在城市景观中表现得尤为突出。标准化消解了一切事物的差异性,从而也迫使人不得不生活在这种没有差异的世界之中,为设计的标准化所规定。人被抽象设计为一个数字或者符号,在这样一个技术化的世界中生活着,技术化设计的效率原则向我们展现出它只能满足大众化的需求,不能适应个性化的发展。

2. 技术的规定

在设计现代化进程中,现代技术的广泛应用促进了设计技术的发展。现代技术的不断革新,以及对于技术的追捧和崇拜,促使人们简单地从技术的维度去思考设计的创制,因此出现了将设计置于效率原则规定之下的现象。技术引领设计活动,并改变了人的行为和生活方式。技术凌驾于设计之上,整个生活世界被技术规定。技术化的设计让设计师更多地去思考设

计的产品能否为技术所生产，以致让设计师丧失创意思考的能力。技术在此不仅改变了人的生存环境，更重要的是为人重新营造了一个人为的生活世界。人不再被视为有思想或能思想的人，而是被技术规定的人。技术不再是人身体的延伸，而是为人制定了一整套思考问题、解决问题的行为方式。

自工业革命以来，传统的手工艺品被批量化大生产的产品撕裂成碎片。工业时代产品设计的主要特征显现为大批量、程序化、效率化的原则。产品带有明显的技术化特征，机械构件被作为设计符号应用于一些大型豪华的公共建筑和工业产品上。设计风格一方面成为技术化的表现形式，强调产品的工业技术的特征；另一方面转化为一种符号，成为产品高品位的象征。这种以现代技术为先导的设计所强调的"高新技术"风格，将设计用户进行了划分，与强调民主化的现代主义设计风格背道而驰。高新技术风格往往将现代主义设计中技术的因素加以提炼和夸张，形成一视觉符号语言，将这些普通的机械构件赋予新的审美意义。从中我们不难看到，以技术为特征的产品造型形式被刻意地强调和夸张为一种视觉符号，其隐秘的动机是设计对现代技术的崇拜。

在设计的创制活动中，设计的本性应该是对技术的合理规划和控制，而不应该与之相反。高新技术的诞生和应用，给人的生活世界带来了许多无法预料的后果，直接显现为在产品的生产和销售过程中以资源的最佳配置作为基本准则。一种高新技术的出现往往能够促进设计、生产和制造方面的变革，为人提供一种新的审美方式。但如果仅仅只遵循效率原则，会不可避免地将技术推到技术的技术化，给自然环境和人的生活世界造成破坏，如燃油汽车作为一种交通工具，虽然方便了人的出行，加快了人的生活节奏，但极大地污染了人的生存环境。

在人没有完全意识到危机的情况之下，现代设计的技术化进程将人的生活世界推向了悬崖边缘。一方面，设计的人性化在本性上以非人性化的技术形态显现，窒息着人的生活世界；另一方面，对自然资源毫无节制地开采，使其达到枯竭的境地。这种技术的技术化思维，将有限的自然资源作为人类无限扩张的生活方式的基础，不可避免地会给人的生活世界带来灾难性的后果。这也充分说明对技术合理运用的重要性，促使人去思考技术不能技术化。

技术的生产制造将世界打造得井然有序，然而正是这种井然有序将我们的生活世界均质化为千篇一律的景象。我们必须思考技术的限度，从设计自身出发为现代技术划分边界，合理地利用技术、规划技术、评估技术和控制技术，这样才能避免设计的技术化，使技术能够得到合理的运用而非滥用。

以往，当设计师收到委托人的设计要求后，其设计过程一般包含几个步骤：相关信息的收集、分类和整理→产品的预测及使用者行为的分析→产品设计草图绘制及方

案的制订。它往往基于设计师的个人判断，将设计师自身的体验推广到用户。但随着现代科学技术的发展，如计算机辅助设计三维模型的建立、虚拟现实技术和大数据分析的应用，它们能够更快速、更准确地模拟出产品的三维效果及使用环境，以帮助设计师更加高效地完成设计工作，因此设计的创制活动便从以设计师为中心转向以技术为中心。在技术主义的规定之下，设计活动已经将欲望、技术和生活结合为一体，已不可能超越生活世界，而是沉沦于其中。这成为当代设计的一个基本特征。

3. 技术化的危机

在我们的生活世界中，这种技术化设计观念指导下的产品创制活动，追求的是生产、制造的高效率和大批量，却很少关注此种观念是以牺牲环境为代价的，以及引起的全球性资源枯竭、能源短缺和环境污染等一系列问题。如果按照技术化的设计创制活动持续下去，人类社会是否还会存在呢？

技术主义的设计观，将人看作自然的主人，试图按照人的意志去改造和征服自然，这必然造成人与自然的对立。在技术主义的指导下，设计由以人为本的原则转变为技术至上的原则，走向反人性的歧途。在技术化的设计创制活动中，设计师往往处于被动地位，从技术的使用者沦落为技术的附庸者，自身的创造精神被扼杀了。设计成为技术的展现，一切为了技术，听命于机器的运作和安排。这不可避免地使设计走向异化，使产品成为技术的延伸，而不是为人服务。

技术的技术化统领着现当代设计，展现出对效率的追求，所创制的产品从原来服务于人转变为奴役和控制着人。设计的技术化从物的维度上形成了对人的异化，即将人物化。它将生活世界的一切活动转变为商品，成为可交换、计算和掌控的对象，技术化的设计将物的物化和人的物化推到了顶峰，促使人们盲目地追求产品消费的过程，将人转变为商品的奴隶，使人陷入无休止的欲望之中，成为享乐的奴隶。然而，正是技术的技术化、设计的技术化提供了满足人欲望和享乐的工具和手段，激发了人的欲望及欲望的欲望，并与产品的创制捆绑在一起，制造出人的生活世界虚假、繁荣的场景。技术化设计通过对我们生活世界的改造，创造出一片高效、繁荣和平等的生活图景，人与人的差异被批量生产的产品同质化。技术的进步、设计的效率及经济的繁荣将人个性的差异抹平，从而使人丧失了思考的能力，造就了一大批缺少个性和创新能力的"单向度的人"。在这样一种技术化设计思维的影响下，我们的生活世界就成为由这些"单向度的人"所构成的"单向度的社会"。

在技术化设计所构造的生活世界中，产品的创制为人建构了一个次序化的、等级森严的社会。它将我们的生活世界设计成一个庞大而复杂的组织，只需要少数人发号施令，其他的人则像流水线上的工人一样，过着枯燥、乏味的生活。同质化的产品不仅使人感到空虚、寂寞和压抑，还使人丧失了自由。压抑人的不是产品，而是技术化

设计的行为方式。技术化不可能满足人的心灵需求，因为整个世界犹如一部高效运转的机器，每个人都是这部机器中的零件，生产的标准化及生活世界的整体性和组织化将人变成了机器，美好生活的愿景只能是想象。生活在这样的世界中，人的欲望受物质、金钱、享乐所左右，一切欲望成为感官的享乐和欲望的满足。整个世界陷入享乐主义的控制，会导致人与自身的分离。

技术化设计最终将人的思想物化和量化，在实际的产品创制过程中将思想质料化，从而否定人的创造性。我们身处在这样一个技术时代，技术成为检验一切的标准，计算性、操控性、能效性成为设计推崇的标准，以利于获得产品设计的现实回报。此种状况展现为技术主义对现代设计的操控，设计的创制成为技术的技术化批量生产的产品，设计的意义也将不复存在。

技术化的复制不仅大批量制造产品，而且复制着设计的创意，设计中独特的艺术创造活动将不复存在。因此，设计中的技术活动应该回归到人自身，关注人的生活世界，以及关注如何合理地通过现代设计解决技术的技术化造成的社会发展与自然环境之间的矛盾，实现人与自然的和谐共存。

### 三、技术化设计与人的人性

#### 1. 设计的技术化

在我们这样一个技术的时代，以技术至上为原则的设计使得在设计活动中，技术的发展取代了对于人生活世界的关注，导致设计对于人自身的漠视。设计的技术化使得设计由既定的效率原则出发，致使所生产的产品仅仅只具备高技术的功能特征，在造型形式上往往只是一些简单几何体的叠加，缺乏人情味，完全忽视了使用者的心理诉求，从而驱使着设计由人性走向功利。

信息社会的到来，使得现代设计越来越处于技术的规定之下，将人的创制梦想设置为如何多、快、好、省地获得产品，不断满足人们日益增长的物质生活质料的需要；如何提升产品的价值量和有用性，也促使设计走上了一条技术化的道路，将设计看成一种可以预期的产品和质料来索取，仅仅只关注技术的运用，如产品的产量、效率的高低、质量的好坏、成本的多少，而不关注产品与人的关系问题；只是简单地将人看作接受的机器，无论设计得好坏，只要能够使用就可以了。这不可避免地将设计带向表面化和肤浅化，最终走向技术化，让设计成为技术的一种生产工具。

随着现代技术的发展，新能源和新材料广泛地应用于设计活动中。第二次世界大战后，工业产品的生产制造广泛地采用塑料，并改变了产品的外观和性能。塑料不像

金属和木材那样具有纹理美感，它内在的特性，如坚硬、柔软、光滑等为造型设计开辟了广阔天地。新材料的运用，给设计创制活动带来了更多的自由，也使设计师在创意上面临更大的挑战。

在包豪斯设计时代，设计具有强烈的民主主义色彩，设计所追寻的是动机大于风格，其目的是为普通大众提供使用得起的设计产品。此种设计观念不同于手工业时代，产品的设计生产不是为少数权贵服务，而是制造出普通大众使用得起的产品。技术主义设计的一般本性展现为技术的特征，它不是以设计师和使用者的人性为出发点，而采用批量化生产方式制造出技术性的、非个人主义的、普适性的工业产品。

现代技术不仅直接影响设计和制造的过程，新技术和新材料的运用还不断促进产品的生产和加速产品更新换代的速度，从而促进了市场经济的繁荣。市场经济的发展又为技术的更新提供了坚实的经济基础，同时也为设计引入一个新的、稳定的运行机制。设计与技术协调发展，以其强大的渗透力重新构建我们的生活世界。设计与生产分离之后加速了与市场的结合，促使设计活动泛化，技术化的生产方式扩展到人的生活世界。

2. 技术化设计的倾向

以高效率、标准化、大批量生产为基础的现代产业进一步促进了当代设计的技术化，大量廉价的产品涌入我们的生活世界。工业化大批量生产不断促进了商品标准化的形成，以近乎宗教信仰的方式，向人们灌输均质化的合理性、标准性等一系列观念，并将这种观念转化为内在的信仰。社会均质化的出现，是工业社会发展到一定时期的产物，也是工业化大批量生产所带来的结果，其根源在于设计的技术化。技术化的设计在很大程度上限制了社会的进一步发展，使现代设计的各种设计风格趋于单一、僵化，不再承认生活世界人与物存在的差异性，从而将人的生活世界禁锢为单一的物质形式。

通过技术化设计所创制的产品，将在不知不觉中控制着我们的生活世界，使人从心理和生理上对其产生一种强烈的依赖性而忘却自身，这尤其体现在计算机网络和智能终端设备上。人在使用这些产品的过程中，不是对产品进行掌控，而是被技术化设计的产品支配。这不是设计或者产品的自身问题，而是技术的技术化所带来的问题。这个问题的解决依赖于设计为技术划分边界，勿让其走向技术化。

一般将设计看作建筑、产品、广告等付诸实施之前的计划、草图、方案，主要针对的是造型设计领域，范围较为狭窄。随着信息技术时代的到来，设计已超出生产制造的领域，只要是人的生活世界内的活动，都离不开设计。设计与人的生活境遇联系在一起，为了使事物趋于完善，都需要经过精心的设计。但是，当代的各种设计活动都试图进入人的生活世界，导致被设计的事物都需经由技术的处理，因此必须借助现

代技术，尤其是现代制造技术、计算机信息技术和人工智能技术等。

技术化的设计在当代已经是非常普遍的现象。在设计的创意阶段，设计师将计算机技术或者其他高新技术引入设计创意的初始阶段，参与设计的创意过程，将不可避免地使产品带有明显的技术特征；在生产制造方面，由于机械化大生产，标准化、批量化及组织严密的生产流水线，极大地降低了产品制造的成本，使产品以低廉的价格进入市场，获得了消费者的普遍青睐。技术化设计及所创制的产品掌控着我们的生活世界，设计转变为一种技术化的方式，支配着设计。当人试图创制产品时，就必须接受技术的规定，而在创意、生产、销售的过程中，所奉行的唯一真理就是技术自身，即效率第一的原则。

就技术自身而言，当代设计也越来越不同于传统的设计，其本性展现为非物质性。设计通过技术的处理，可以将思想观念转变为物质性的和非物质性的商品，如现代计算机网络技术，人们可以感受到它的功能和服务，但它并不以物质形式呈现于人的面前，它为人营造了一个如同现实生活世界一样的虚拟世界，使人混淆了虚拟与现实的界限。如同有的人依赖酒精和毒品所产生的幻觉一样，现代人产生了对网络虚拟世界的依赖。这一切无非表明，不仅设计被技术化了，人也被技术化了。人被技术化设计和制造的虚拟世界控制。生活在这样一个技术时代的设计师，需要关注技术的技术化问题，树立对于物的新态度，无论是物质的设计还是非物质的设计，都要在我们生活时代智慧的规定下，构建起一种美好的生活方式。

3. 技术化设计的危机

虽然技术看似为人所控制，但是实际上它也左右着人。人似乎并没有清醒地认识到技术的悖论，还在不停地追逐和崇拜着技术。此种观念不可避免地影响设计的创制活动，技术主义成为设计至高无上的真谛。在技术的指引下，将没有的产品创制出来，将现有的产品制造得更加完美，技术自然成为设计新的推手。技术化设计对效率的追求，势必会造成对产品创制的过度关注，它是让人去复合技术，而不是让技术服务于人。因此，我们必须预防设计中技术化的倾向，避免导致设计对人本性的背离，将人自身也技术化了。设计必须克服技术化的倾向，让经过设计的事物为人服务，而不是控制人。设计在建构我们生活世界的同时，也是对人自身的建构。这就要求设计从人自身出发，认识现代设计中技术的本性，展现出人的人性。

在一个技术化设计的人为生活世界里，技术作为最终真理，成为实现人欲望的手段和工具，人与万物成为技术化设计的对象，技术化成为人生存的手段，这是当代技术给人带来的无法摆脱的厄运。一个欲望的人也将成为一个技术化的人。欲望推动了技术的发展，反之技术促进了欲望的生成。被欲望和技术规定的人就不再是真正的人，而成为非人。这样一个非人不断通过技术化设计方式设计着人自身，同时也改

变着我们的生活世界，最终将我们的生活世界破坏殆尽，从而将人置于无家可归的境地。

无家可归并不是指人失去了居住的空间，失去了自己居住的场所，而是人生活在这个世界上找不到自己居住的意义，即家园感。现代人生活在一个被技术包围的人造世界之中，虽然居住在大地之上，却生活在钢筋混凝土的建筑森林之中，远离了人的自然属性。自然已遭破坏，大地已经支离破碎，自然不再成为人居住的家园。居住于钢筋混凝土的建筑森林中的人，同样无法摆脱技术的控制，如各种信息网络犹如一张张无形的网将人笼罩其中。这些问题的出现并不是由科学技术造成的，而是由技术主义设置的，因为它的主旨仅仅是为了实现自身，造成了设计创制活动中的短视。技术在构建人们的生活世界、提高人们的生活水平和文明程度之时，却将自身推向了技术化，使整个世界均质化、平庸化。技术化设计所要实现的目标，是一个人为物化的世界，指向人自身之外，偏离了人的人性。

人的现实性是人生活世界的基础，为了更好地生活在这个世界上，过一种有意义的生活，就必须解决好设计问题。人的现实性并不局限于物质，还涉及人如何更好地生活。生活世界中的人，也就成为一个设计的人。设计与生活的密切关联，是使设计得以真正实现的基础，设计在实现生活世界的意义之时也在不断地创造着新的生活方式。

我们必须正视技术化设计所带来的危害，并非仅仅指大规模杀伤性武器的设计生产，还要关注技术的本性——去蔽。去蔽所带来的结果是无蔽。无蔽的状态是将一切事物本真的状态呈现出来，而当代设计则显现为一种因果关系和技术原则支配之下的活动，遮蔽了万物、自然、人的本性。在此原则指导下的设计，已经失去了对最高智慧的追求，此时的创制是对人类家园的摧毁。我们需要清醒认识技术化设计所隐藏的危机，在危机发生之时，拯救之道也将向我们敞开，不是让设计远离技术，而是让设计走进技术。设计的创制活动是对技术的运用，人可以创造和使用技术，但无法改变技术的去蔽本性，因为那属于本源的真理。设计只能听从技术本性的召唤，不至于陷入效率的泥潭，我们需要洞察技术的限度，消解技术无所不能的神话及对人自身欲望的克制，才能将设计带出技术的技术化陷阱，为人创造出一个美好的家园。

**思考题：**

1. 技术与技术化对于设计而言分别意味着什么？
2. 技术是如何影响设计的现代化进程的？它给人的生活世界带来了什么？

## 第三节　虚无化设计

我们生活的世界不是虚无缥缈的，而是实实在在存在的，是一个由人为创制的产品所建构的世界。所谓的虚无并不否定人和世界的存在，而是认为其没有存在的意义。因为存在没意义了，所以就显现为虚无。虚无主义是对人生价值和世界意义的否定，也就是认为我们生活的这个世界没有基础、目的和价值等，因此世界也就没有存在的意义。事物从哪里来，到哪里去，这是关于事物自身的追问，关于事物为何的解答，其本源是事物存在的原因、目的和基础，并由此作为起点展开自身，而目的是事物存在的方向和归属。虚无主义是对事物最终根据和目的的否定，人活在这个世界上就失去了最高价值，生活世界也就变得毫无意义，这也直接导致设计失去了目的和意义，成为无根据、无价值和无目的的设计。设计的创制过程就不再遵循人的原则，而是对于此原则的否定，从而形成了对于生活世界的否定。

### 一、虚无主义与设计的理念

#### 1. 设计理念的生成

传统的设计理念一般将人或者物及其相互关联的问题作为设计的起点，由人自身的需求出发，创制的产品用来满足人的需求，首先需要考虑的是功用性的问题，再来思考它的经济和审美的问题。无论哪种设计创制活动，都是为了创建人的美好生活世界。设计需要面对一个多样的社会，即从无序走向有序的建构，是为了人的美好生活方式及生存方式的设计。它为我们的生活世界创制出有序的物质和文化秩序，满足了人的需求。如果没有人的设计创制活动，就不会有我们今天这样丰富多彩的物质形式和产品类型，也就不会有审美文化的生成，那么我们的生活世界将是乏味的和空洞的。

设计创制的产品是人造物，它是人思维物化的最终产物。在这样一个物化的过程中，设计的理念就得以生成，其目的则展现为人对美好生活的追求，物化的过程决定了设计理念是否能够得到完美的实现。人决定着设计的创制活动，一方面设计师作为创制者，为人创制生存必需的产品；另一方面由于人的需求，才会出现欲望的实现，这是设计创制的原动力。

在手工业时代，设计处于匠人技艺活动的遮蔽之下，设计与制作没有明确的分界，从构思到制作的整个过程，都依赖于匠人的技艺来完成。设计始终孕育于器物的

制作过程中，依靠人的身体制作出来。手工业时代的设计活动离不开人身体的技艺活动，即人的手及其加工工具，人全面地介入设计的创制过程，在考虑器物的实用性的同时，也考虑人自身的需求。

到了工业化时期，机械化大生产代替了手工制作，劳动分工也促使设计与制造的分离，设计也就成为大生产体系下各种社会关系的统筹与规划。产品的设计制造被纳入"机械复制"的工业化生产，产品按照设计图纸被批量化生产出来，每件产品几乎分毫不差。"人"的因素在这一过程中被忽视，产品在生产过程中具有明显的"物化"特征，效率原则成为这一时期设计的指导思想。于是，在一些人看来，理想和美好的生活世界是可以理性地设计出来的，而理性设计出来的完美世界是借助人自身的力量建构完成的。

从手工艺时代到工业化大生产，再到现代的信息社会，人的生存状态发生了根本性的转变。此种转变对于人生活方式的设计也产生了决定性的影响，设计自身也发生了一系列的变革。无论是手工艺时代还是工业化时代，被设计出来的物，无论依据的是实用原则还是效率原则，其隐秘的动机还是为了满足人的欲望。也就是说，设计必须为人所用，其核心是"人"，满足人的需求，凸显人的自身。所谓"好的设计"，必然是在设计创制活动中展现出艺术与技术、实用与审美的相互生成，这成为现代设计的基本原则。然而，到了当代，设计却遭遇了虚无主义的侵蚀，现代设计所确立的基本原则面临空前的危机。

2. 虚无主义的产生

所谓虚无主义并不否认我们现实生活的存在，而认为我们生活的世界没有基础、没有目标，是无意义的生活，即虚无。作为现实存在的人，失去了生活在这个世界中的最终根据和目的，活着也就没有任何的意义和目标。对于生活世界中的人而言，没有任何规则可言，没有什么是不能实现的，一切皆有可能。由此出发，事物的原因和根据在此被完全消解。

对于一个虚无主义者而言，无论以哪种方式生活在这个世界之中，从根本上来说都是毫无意义的。由此，它对我们的生活世界提出了严峻的挑战，否定了生活世界的意义与基础，消解了传统的生活方式，也是对设计所创建的美好生活方式的毁灭。

虚无主义在根本上是对人生活意义的否定，认为人活在这个世界上没有意义，生活世界就呈现出虚无。然而，虚无主义并非人类历史的普遍现象。古希腊的柏拉图认为：除了一个现实世界之外，还有一个理式的世界，现实世界是对理式世界的模仿，即现实是虚幻的，理式才是真实的。近代以来，康德的现象界和物自体构成了人类理性的边界。这些思想为我们设定了一个真实的世界和一个虚幻的世界，我们生活的这

个世界并非一个真实的世界,在这个世界之外的另一个世界才是真实的。进入现代,尼采指出我们所生活的这个世界才是真实的,那个所谓的真实的世界其实才是虚幻的,现代人生活在一个颠倒的世界之中。

3. 虚无化设计

现代以来,虚无主义已敞开了思想的无根性,这一切事物背后的最终根据和原因都已消解。建立在此基础上的现代生活世界也同样面临着此种困境。现代设计是对人的生活世界的设计,它的出现不仅是现代工业技术发展的结果,也是对于传统手工业制作形式的消解。虚无主义也表明了对传统意义上技艺的否定,即现代技术对于手工技艺的否定,机器技术代替了手工技艺。但在这样一种否定的过程中,任何一次否定,又可能成为一种新的传统,同样也面临着被否定的命运。

不仅如此,虚无主义对于现代设计的影响还在于,它解构了设计自身的基础和意义。在虚无主义指导下的设计活动中,一切都可以实现。智慧已不再成为设计的指引,好的、坏的设计都是一样的,无所谓伦理道德。

引例:

沈阳市方圆大厦(图 3.8)曾是在建筑设计行业风靡一时的仿真建筑,从远处看,犹如一枚巨大的古代铜钱,上面是圆形的,中间镂空,下面是方形的底座。它在造型形式上追求传统的"天圆地方"的理念,名为标新立异,崇尚新潮,但实则弄巧成拙,造成了人力、物力、财力的巨大浪费。

图 3.8 方圆大厦

在设计中,虚无主义产生的根源来自形而上学对于设计创制活动的影响,即对于最终原因和根据的追问。古希腊的神庙是在诸神的原则下营造的;中世纪的教堂则源于上帝的爱;而到了工业革命之后,神的原则已不复存在,有的只是在技术的指导下对于效率的追求。产品的设计制造是以追求实用化、批量化、经济化和普适化为前提的。然而,对于现代设计而言,形而上学为其设立了最终根据和原因,并在此意义上规定了设计存在的意义。对于最终根据的追问,将直接导致设计中虚无主义原则的产生。在现代设计的创制活动中,技术与欲望都可能成为一种新的"上帝",即在本性上的技术主义与享乐主义,这又最终导致虚无主义的产生。

此种设计思潮广泛地显现于产品的创制活动中,展现为设计对于消费的屈从,将消费带向了娱乐化。不计其数的一次性产品的生产,用后即弃,成为工业社会的一大"景观",还往往被视为高效生活、进步社会的标志。

引例:

一次性产品的大量生产和广泛使用,已将我们的生活世界推到了危机的边缘,如一次性饭盒和塑料袋在为我们生活带来便捷的同时也带来了触目惊心的环境污染(图3.9)。一次性产品的设计生产,一方面为人带来方便、快捷的生活方式,使人适应现代生活的快节奏;另一方面以牺牲环境为代价,扭曲了人的本性,助长了奢侈、浪费风气的形成。这不仅是对人生存环境不负责任的态度,还毁灭着人类社会的未来。

图3.9　大量废弃白色垃圾对环境造成的污染

在设计的行为方式上,追求对传统时代伟大形式的模仿,将产品作为个人欲望的表达和梦想实现的摇篮,如大量山寨"白宫"建筑的出现。虚无化的设计在否定形式

的基础上，而又无法创造出新的形式，只能是对传统形式的抄袭和模仿，在相似的形式下显现的是思想和创造力的匮乏。通过对传统形式的模仿，人们追求装饰产品的表面，将各种已有的艺术与设计思潮作为表征时尚风格的游戏。产品的创制成为昙花一现的幻象，新材料、新技术的运用只是在产品上的堆砌，进一步将生活世界推向了无聊、无意义和无目的的境遇。此种对于传统造型形式的抄袭或模仿，始终没有明白我们当下的生活到底需要怎样的产品。

## 二、设计的虚无化分析

1. 多元的设计理念

现代设计的理想是对产品技术性与审美性的追求，通过产品的创制表达出强烈的伦理道德与艺术审美的观念。威廉·莫里斯是这一思想的忠实追求者，他将艺术作为手工艺制作过程中的一种志趣，认为手工艺品的制作是艺术与工艺的结合，而机器生产则破坏了这一过程，扼杀了艺术。机械化生产的直接后果是完成了功利主义的目标。手工艺品的制作应转向自然，提倡一种实用和审美的结合，希望所制作的工艺品既是艺术品，又具有一定的使用功能。莫里斯的设计思想表达出一种乌托邦式的设计理想，是对人美好生活的追求，试图用手工制作代替机械化大生产，最终终结机械化生产。此种不切实际的设计思想必然为技术进步的步伐所抛弃。工业化大生产促使了现代设计思想的诞生，将艺术审美与道德责任贯穿于其中，对现代设计思想的形成起到了至关重要的作用。

20世纪以来，现代设计的确立不仅将自身从机器生产中独立出来，还形成了众多的风格，但与传统的设计风格存在很大区别，其源于现代设计与工业化大生产、现代文明、现代生活的密切联系，这是传统设计所不具备的。正是现代主义设计的发展，为设计风格的多元化路径提供了坚实的基础。然而，它的思想内容却非常繁杂，有实用主义、理性主义，乌托邦思想和民主主义色彩，但其基本特征表现为与高效率、高技术原则相一致的标准化、专业化和系统化。现代主义设计所努力追求的是一种非个人的、批量生产的普适原则，是为了满足普通民众的需求，而非设计师个性的呈现。

第二次世界大战之后，从战前德国发展起来的国际主义设计风格逐渐成为西方设计界的主流，继承和发扬了现代主义的设计风格，同样具有简洁的形式、理性的功能，以及反装饰、批量化、系统化等特征，但它的本质却发生了巨大的变化。国际主义设计风格成为西方工业化消费社会的符号和象征，成为追求形式的形式主义，从而抛弃了现代主义设计的普适性原则。为了更好地适应消费社会所带来的变化，

此时的设计从注重功能转向为对于形式的追求和品牌的多样化。企业面临着市场竞争的巨大压力，再也不能凭借单一的品牌和产品来占领市场。"多样化"的发展意味着人的消费观念发生变化，企业把生产的重点放在满足"流行时尚"的需求上，而不是放在产品生产的批量上。产品的形式化和多样化成为市场竞争的重点。多样化的设计风格是对于现代设计单一、呆板的设计形式的否定，直接导致多元设计理念和方法的并存。

2. 设计理想的背离

这种对多样性的追求将设计引向后现代主义思潮，突显为设计手法的含糊性和戏谑性，直接导致设计思想的虚无化，解构了现代主义的设计原则和方法。后现代主义设计是对现代主义设计的反叛，直接导致设计活动中虚无主义的产生，其本性展现为一种反叛性，是对于现代主义设计乌托邦式的设计理想的离经叛道。由此，传统的设计价值已经为当代设计所抛弃，无所谓真善美、完备的功能及优美的形式。每个时代设计风格的形成与那个时代的设计思想密切相关，设计原则展现于设计风格之中，产品无论从形式、结构还是色彩上都深深打上了那个时代的烙印。设计在此不仅仅是一种技术标准和功能的诉求，还展现为一种复杂的文化现象，用"物化"的观念来表征着人类文明。此种"物化"的思想，虽然表面上表征了文明，但背后却隐藏着虚无主义思想。在此种人与产品之间的表征关系之中，设计的技术化已渗入人的生活世界，决定着人的行为方式，并最终导致设计中虚无主义的产生。

由此，虚无化设计不仅是对现代主义设计理想的反叛，而且走向了无规定的设计。它将所有的伦理道德抛诸脑后，一切都是可行的、可制作的，没有什么是不能创制的。这在当代的设计现象中表现得尤为突出，如反对产品优美的形式、合理的结果、完善的功能，也就是反对一切既定的设计标准，从而造成了设计的混乱局面，如1986年杜塞尔多夫的"情感拼贴"展览就是明证。拒绝标准后得出了极端的"怎样都行"，成为后现代设计对现代设计消解的标志性话语，摧毁了现代主义设计中理性、价值、功能与形式的美学原则。但它在摧毁这些原则之后却未能建立新的原则。对于后现代设计而言，它也没有能力建立起任何原则，始终处于无意义的状态，只是对于欲望的欲望、技术的梦幻、空洞的游戏的表达，从而直接导致虚无化设计思想的产生。

20世纪60年代之后，由于西方经济的高速发展，社会进入一个物质相对丰富的社会，在理性主义原则指导下，现代主义设计普遍引发人们的不满。尤其是第二次世界大战后成长起来的一代年轻人，他们的消费观念由实用转向求新求奇，过分讲求功能的产品被视为古板、乏味的古董，并且他们也动手制作一些极富个性的设计作品。产品单一的形式再也无法适应多元化的市场需求，设计风格转变为对市场消费的追随。这个世界已经日益变得扑朔迷离，物质的丰富、技术的发达反而造成人精神的空虚，虚无主义乘虚而入，并最终导致人生价值的迷茫。

当代设计正成为一种生活方式的探讨，由此出发来建构人的生活世界，如社会、政治、

情感等，甚至设计自身的显现方式。在设计的创制活动中，对人的情感和价值的表达，需要在造型过程中凝结成形式语言的传达。那种空洞无聊的设计思想，只能加剧虚无主义在我们生活世界的泛滥。设计所创制的产品是为了表达人的人性，而不是对人的限定和支配。设计不是为了形式美的创造，而是为我们生活世界创造一种美好的生活方式。产品的价值不仅体现在产品的使用过程中，还展现于造型形式上。产品的价值是被人为设定的，将设计寄予其中。而虚无主义设计使上帝、真善美、价值、目的及存在都丧失了它们在创制活动中的最终根据和目的，虚无化成为设计活动的主旨。

3. 虚无化设计的危机

设计自身原则的丧失，将人的创制活动无限放大，扼杀了人自身的意义。在此种设计原则的指导之下，人陷入穷奢极欲的享乐主义生活之中，人的生命也被抛入空虚、无聊的境地。设计便依托商业和市场，委身于大众文化之下，成为取悦消费者的工具，作为附加在商品之上的"另一种商品"，也最终走向了"商品化"，呈现出庸俗化的特征。一方面，设计的目标是使创制的产品作为商品为每一个人所接受，这就不可避免地导致产品的平均化和大众化；另一方面，它必须取悦消费者，成为欲望满足的工具，这就必然导致自身的庸俗化与媚俗化。设计在此屈从于"大众"，成为取悦消费者的工具，服从于大众消费的需求，其隐藏的目的在于利益的最大化。设计只是一味"媚俗"地迎合消费者，而不能正确地引导消费需求，必然导致社会伦理道德的缺失，使人生的价值和意义丧失殆尽。

"人生无价值，生命无意义"成为设计中虚无主义产生的土壤。虚无主义设计的核心问题就是"价值"，当设计创制活动中最高价值被废黜之后，设计就毫无价值可言。这里并非说产品没有使用价值，而是说设计的创制活动处于一种无意义的状态。设计遗忘了自身的价值，也就遗忘了自身的意义，万事万物也就失去了其存在的根据。如果事物没有价值，也就是说没有合乎理性的根据。价值决定了一切，成为一切实物的最终根据，成为人安身立命之所。

如此理解的设计创制活动，成了虚无的创制。人的生活世界就没有价值了，对于产品的创制也就失去了意义，人的生活世界也就失去了其存在的合理根据和意义，我们的美好生活也就沉沦于这个世界之中。虚无化设计更加加剧了人的无聊状态，触发了人的无家可归感。

在反对现代主义设计的宏大叙事的基础上，后现代主义设计却未能建构起自身的话语，因为此种宏大叙事的话语在完成自身使命之后，现代主义设计已走到尽头。后现代主义设计在力图消解现代主义设计话语的基础上却未能创建出自身的话语，致使虚无主义乘虚而入，将设计带到欲望与享乐的边界。但此时人们还未意识到危机的到来，这便是我们需要深入思考的设计现实。

虚无化设计活动的产生，并非因为设计活动没有产品的创新，而是设计活动最终根据的无意义，设计范围被无限地扩张，从而越过自身的边界，走入漫无边际的思想荒漠。技术主

义、享乐主义又最终导致虚无主义的产生。在虚无主义的视野里，不仅现代主义的设计原则是无意义的，而且设计自身也转变为无意义。现代设计已失去了自身的意义，而新的原则和意义却没有建构出来。虚无化设计的解构性是空前的，彻底地消解了现代主义设计的原则和方法，但它在解构的同时，却没能建构出新的设计意义。

### 三、虚无化设计解析

1. "人化"的世界

我们当今所处的时代通常被称为现代或者后现代，具有许多特征，如全球化、信息化、技术化、虚无化等。虚无主义思想规定着人的生活世界，改变了人自身和世界本身。在这样一个世界中，物的本性发生了变化，从而也影响人自身。设计作为人造物的科学，所研究的是物的有用性，将自然物创制为符合人需求的人造物。一个人为设计的物，仅有功能性是不够的，还需符合人的审美情趣，即设计物的人性化。设计在创制产品的同时，也塑造了人自身。因此，设计不仅是为人创造出一个美好的生活世界，还对人自身进行设计，改变着人的行为方式，并最终实现着人的理想。

产品进入市场的流通渠道成为商品，而商品满足人的需求，同时也制造出新的需求。产品只有在消费中才能成为现实的商品，如一件衣服被人穿着才能显现衣服具有的意义。产品影响人们生活世界的行为活动，它在转化成商品之后不仅影响人的身体，还建构了人的思想。产品所创制的功能与形式不仅满足了人消费的欲望，还满足了人审美的需求。人所创制的产品，不仅包含目的性因素，还包含文化性因素。如果说自然事物有其内涵的话，那么人所创造的事物，则被人有意识地赋予人性的内涵。产品的设计关乎我们每个人，它构成了生活世界中人的行为方式和联系方式。设计作为一种创造活动，形成于人的思想中，完成于具体的造物活动中。进入人的生活世界的产品能否建构起人与人、人与物之间的无间隙交流，直接关乎生活世界中人的意义和价值。

人生活在这个世界之中，日常生活世界成了人的基本样式。我们的生活世界是自在自为的自然世界和人所组成的世界，人投身这个世界当中，没有根据，没有原因。无论是自在自为的自然世界，还是人为建构的世界，都是人赖以生存和生活之地。从居住的房屋、使用的交通工具、身着的服装到喝饮料的杯子等都是人为设计的，从而建构起一个人为的世界，成为我们生活世界的组成部分。这些创制的产品不仅仅是物的创造，还与人的生活密切相关，关乎人的意义。

设计的创制活动在其发展历程中逐渐赋予世界结构和秩序，不仅设计、创造出具有使用功能的物品，而且塑造出富有美感的物品，体现出人的审美追求。设计的功能性和艺术性成为不可或缺的两个基本维度，展现出人性的追求。生活世界将人创制的产品赋予了特别的意

义，即产品的人性化，将我们的生活世界改造成一个"人化"的世界。所有的一切都打上了人为活动的烙印，产品不仅是具有一定使用功能的物品，而且显现为人的思想和人性的人造物。一个不关乎人的世界，是一个无思想的世界，也是一个黑暗的世界。我们的生活世界是一个常态而多样的世界，也是一个经验而未经思考的世界。处于日常世界中的人，平平淡淡、忙忙碌碌、浑浑噩噩的生活状态构建着生活世界的"普遍意见"。设计师就成为这种意见的代言人，将大众的一般需求创制成产品，提供给消费者。这也产生了一个问题：设计是为大众服务，还是向大众输出？

2. "人化"世界的解构

设计形成于生产世界，生产世界是通过对自然世界和日常世界的改造和改变而不断生成的世界，构成了生活世界的又一形态。正是因为人的劳动生产、工具的使用和制造才促使了创制活动的生成，形成了设计的本源。人要通过劳动活动进行物质生活资料的生产，而人的劳动首先是身体借助工具进行的制作活动。设计的生成一方面形成于工具的制造过程，另一方面形成于工具的使用过程。在劳动生产过程中，设计活动生成于生产世界，在改变着自然世界的同时也影响人的生活方式、行为方式和人自身，并由此形成人、产品和世界的多样关系的聚集。

虚无主义并非否定我们这个世界的现实性，而是认为我们生活的这个世界没有意义。在一个虚无主义者看来，人不管以哪种方式生活在这个世界之中，都是没有根据的。虚无主义对人生的意义提出了严峻的挑战，摧毁了生活世界的意义与基础。也就是说，它将生活世界的意义解构了，不仅拆毁了传统生活的意义，还打碎了一切生活的意义。由此，生活世界就没有任何原则可言，人们因此不再追问为什么，而是转为追问为什么不和没有什么是不可能的，一切都是可以实现的，设计也就无所不能。

一方面，技术至上的原则成为设计的真理。设计的创制活动中形成了一种高技术风格，从而给产品打上明显的技术烙印。在具体的产品设计活动中，看似人操控机器，技术好像为人所利用，但实际上是技术操控创意和制造活动。在现代设计活动中，设计的创制在相当程度上离不开计算机、网络、数控机床等高新技术。技术的技术化，正成为一种新的技术，并控制着设计。但人们似乎没有看到现代技术的悖论，对于技术的追求到了近乎疯狂的程度，将设计置于技术的规定之下，从而使设计丧失了自身的本性。设计就转变为技术，强迫事物按照技术设定的构架去实现。技术在设计的创制活动中成为新的主导，在技术的构架之下，没有什么设计是创制不出来的。

另一方面，虚无化设计摧毁了人欲望的束缚，设计的目的不再是为人创造一种美好的生活方式，而成为追逐金钱、权力的工具。设计的原动力变成了经济利益的获取，欲望的满足成为设计活动最直接的动力。人借助设计、技术使自己的欲望最大化，将我们的生活世界变成了一个欲望不断生成的欲望世界，整个生活世界在虚无化设计的建构下变成了一个欲望生

产和消费的市场。设计在不断制造出欲望的同时，也不断满足着欲望，为生活世界制造出一种幻象，从而达到其商业逐利的目的。

虚无化设计为人的生活世界制造出繁荣虚幻的世界图景，在技术与欲望的驱使下，设计力图使一切不可能实现的事物变成现实，将最终的原则和根据抛诸脑后。虚无化设计使生活世界的意义无法呈现出来，使人失去了生活的意义。在这样一个人为创制的世界中，物不再成为它自身，人也因此失去了自己的本性，成为一个"患病"的人。因此，人也不可能创制出人性化的产品。我们应该用心处理人与物之间的关系，创制出显现其自身本性的产品，使人生活世界中的各种人与物组合成一个集合体，并将各种关系集于一体。

3. 虚无化设计的解析

在日常生活世界中，人们都要与经过设计的产品打交道，这是生活世界的基本样式，此样式往往是对人性的遮蔽，并非日常生活的错误，而是设计的虚无化消解了设计活动的自主性和创造性。人被自己创制的事物控制与奴役，设计所创制的产品不断地刺激消费者的欲望，人越来越陷入孤立无援的境地。现代主义设计建立在民主主义思想、工业化大生产和满足普通民众生活所需的基础之上，其功能至上的原则成为现代设计的旗帜，而虚无化设计将现代技术和人的欲望推到了极致，产品的功能和人性化原则已经被摧毁，技术成为最高的规定者，对于人的欲望满足则成为设计不断追求的目标。

虚无化设计的这种遮蔽性使生活世界的意义难以显现。产品的设计不再为人服务，"实用性"与"适用性"不再成为设计的基本原则，设计的创制对于物之美的塑造也不再可能实现。人要过一种有意义的生活，就必须摒弃设计中虚无主义对人本性的遮蔽，使生活世界的意义得以显现，从而克服虚无主义设计活动中人生意义的迷失。

虚无化设计通过技术与欲望异化了人的命运，虚无主义将人的人性淹没于日常生活世界，设计也因此成为技术与欲望的直接表达。这无疑是对现代设计的直接否定，因为设计一方面为人的生活世界创制出美的产品，另一方面表达出一种思想意识和文化现象。它以思想物化的形式来呈现人类文明。而设计中的虚无主义者直接将人的日常生活世界改造为一个虚幻的世界，使人的生活处于一种无意义的状态，从而直接抹杀了现代设计以来对于产品功能形式的追求。现代工业产品设计的神话是，通过鲜亮而又充满情趣的产品打破了往日生活的安稳和舒心，例如，网络技术的飞速发展，视频通信的出现代替了人与人之间面对面的交流；电子文本代替了对纸质书籍阅读的乐趣；自媒体在扩展了我们视觉和听觉的同时，也通过形形色色的广告左右了我们的判断。这些高新技术看似丰富了我们的生活世界，实则将人带到了无穷无尽的欲求之中。

现代技术通过设计活动似乎能够满足人的一切欲望，同时也给人带来新的欲望。设计在此也就失去了其初始的目的：通过创造性的活动进行物质生产和生活资料的生产，创造出一个人为的生活世界。它在赋予产品物性的同时也创造出一个人性的世界。由此设计对我们生

活世界的转变不在于产品的创制,而在于生活世界自身的欲求。为了使人更好地生活在这个世界之中,设计活动就不应该只是简单地生产制造出供人所使用的产品,应该艺术地去创造,不被一时的技术或欲望所左右,而是为人创制出一种更有意义的生活方式。现实生活中人的欲望是多样的,当一个欲望满足之后,又会生发出新的欲望,如现代消费社会通过广告设计、网络传播往往会在人没有欲望的时候激发出更多的欲望。在日常生活中,消费所带来的欲望满足并不是设计与生产相结合所带来的体验,而是作为一种奇迹,在没有欲望时生发出欲望,在欲望满足时激发出更多的欲望,成为欲望的欲望。欲望由此越过了自身的边界,弥漫在人的整个生活世界之中。

由此,虚无化设计是设计活动中智慧的离席,也是技术与欲望在设计活动之中将自身极端化与过度化的结果。设计的创制活动如果缺乏智慧的指引,将使技术统治设计的创制活动,那么设计将成为人的手段和工具直接服务于欲望,人将淹没在一个物欲横流的世界之中。在设计的创制活动中,有的只是欲望和技术,一方面欲望推动了技术的发展,借助技术手段将一切欲望转变为现实产品;另一方面技术扩展了欲望的空间,成为欲望的欲望。设计也就不再是为人的设计,而将人塑造成非人,人也将完全淹没在这样一个技术与欲望的世界之中,无家可归成为人的根本命运。家园是人安身立命的场所,人就生活在家园之中,而虚无主义的设计直接否定了人的家园,使人远离家园。虚无主义设计中对于上帝和天道原则的否定,直接导致对人家园建构的无规定性,即对家园的毁灭,并成为当代人无家可归命运的直接原因。

**思考题:**

党的二十大报告提出,要"站在人与自然和谐共生的高度谋划发展",这是我国坚持走中国式现代化道路的内在要求;是我国深入推进生态文明建设的战略要求;是我国着力促进经济社会发展全面绿色转型的现实要求。

请结合党的二十大报告,思考以下问题:

1. 虚无主义是如何产生的?
2. 虚无主义对当代设计产生怎样的影响?
3. 如何辩证地看待现代设计和中国现代化道路之间的关系?

"十四五"普通高等教育规划教材
高等院校艺术与设计类专业"互联网+"创新规划教材
国际化设计类专业高等教育丛书

# 现代设计导论

结语

# 设计之道

设计是在人思想中形成的观念或想法，借助人身体的技艺或现代技术将其塑造出来的过程。作为人思想物化的设计，它自身言说。设计在言说的过程中形成了设计的历程和思想。因此，设计之道可以从两方面来理解：一方面它是设计的历程，即设计形成的历史过程，所显现的是设计制作的途径、方法和方向，直接展现在产品的造型形式和风格上；另一方面它是设计在其发展过程中所形成的思想，即设计显现出的智慧，在欲望、技术和大道构建活动中，将其自身呈现出来。人欲望的多样复杂性决定了生活世界设计活动的多样性，从而产生了众多的设计道路。设计形式和风格的复杂性和多样性也决定了设计思想并非单一的，而是多元的。

设计活动一直随着人类文明的进程而发展，但设计作为一门专门的职业从机器制造中分离出来，还是近一百年的事情。从石器时代、青铜器时代到铁器时代，设计与制作是互为一体的，没有明确的界限，设计的造物活动主要表现为手工艺制作，其传承方式为言传身教、口传心授及师徒相承，没有明确的分工，一件器物从设计到制作往往集于一人之手，大多数情况下无须绘出草图和方案，因为所有的构想已存在于大脑之中，只是借助身体的技艺将其呈现出来。工业革命之后，特别是经历了工艺美术运动、新艺术运动和装饰艺术运动，以及德国包豪斯设计运动，现代设计才真正得以诞生。随着工业化大生产的出现，分工显得尤为重要，为了提高生产效率，再也不可能像手工业时代那样，将器物的生产制作高度集于一人，设计也因此从机械化大生产中独立出来，成为一门专门的职业。

没有工业化大生产的形成，也就不可能诞生现代设计。因为一方面是由于在工业革命初期，工业化大生产极大地提高了劳动生产的水平，大量的工业制品涌入人的生活世界，正是工业革命提升了人的物质生活水平，改善了当时人们的生活状态，使原来只是少数权贵才能享用奢侈的手工艺制品，以低廉的价格推向市场为普通大众所使用；另一方面在产品匮乏时期，人们对于产品的要求只是满足生存的需求，但随着大量工业制品的涌入，人们开始重新审视产品的品质，从而对产品的审美提出了新的要求，人们对美的追求逐渐成为生活世界不可或缺的部分。

工业化革命初期，产品的制造只是一味地模仿手工业制品，产品的美感往往被技术遮蔽，从而导致产品品质的下降。当大量的工业制品涌入人的生活世界之时，人们才开始正视工业产品的审美问题。机器生产与手工技艺之间的矛盾，促使人们重新思考原来融入技艺制作活动的设计问题。随着工业化时代的到来，机械大生产促使设计从制造活动中独立出来，因为操作机器的人不再是具有高超技艺的工匠，而是有着某种制造技能的工人。设计从制造活动中分离出来，它所面临的首要问题是如何使设计构思的产品适合机械化大生产，产品不仅要高效、快速地生产出来，而且要具备优美的形式。由此产生了现代设计中不可回避的问题：艺术与技术的关系。对于这个问题

的不同解答，关系到现代设计发展的不同道路。

一种是技术服从艺术，即艺术化的设计，强调的是产品的审美特性，反对机械化大生产，倡导重新回到手工艺时代。因为英文"design"一词的基本语义表明它属于艺术领域，只是到了工业革命之后，它的外延才进一步扩大。设计不再仅是艺术领域中的构思，而是兼容了美与实用的器物。约翰·拉斯金、威廉·莫里斯等针对批量生产的产品的粗制滥造及刻意模仿维多利亚时期烦琐的装饰风格持反对态度。他们倡导了"工艺美术运动"，一方面在设计思想上提倡设计的民主性，设计为人民大众服务，而不是为少数权贵服务；另一方面在设计实践中提出"让手艺人成为艺术家，让艺术家成为手艺人"的口号，寄希望于生产简单、质朴、实用的手工业制品。"工艺美术运动"希望通过对于传统手工艺的复兴，主张在设计风格上崇尚哥特式风格及借鉴自然的形式来提升设计的品质。虽然拉斯金和莫里斯等人主张回到手工业时代是逆潮流之举，但他们揭示出机器制造与人们审美需求之间的矛盾，为现代设计开辟了道路。

另一种则是艺术服从技术，强调技术至上及产品功能的现代主义设计。设计首先为社会大众服务，其次设计的创制由机器制造而来。现代主义设计带有明显的民主主义色彩的乌托邦思想，希望通过设计改善大众的生活水平，寄希望于通过少数设计精英设计出来的城市、建筑和产品来提高生活世界的整体水平。功能至上的原则统领了现代主义设计思想，形式是为功能服务的，产品创制的各方面因素都是要为它的目的服务，这无疑是对机械制造和技术的肯定，也直接促使功能主义设计的产生。在设计中以数学和几何计算为基础，按照数理逻辑来进行产品的设计，使产品呈现出理性主义色彩。产品在造型上采用简单的几何形态、简洁明快的造型及没有丝毫装饰的表面处理，主张形式服从功能，以产品自身结构作为造型设计的逻辑起点。然而，现代主义设计是对机器技术的迷恋，从而否定了传统和自然之美，进而否定了物的物性和人的人性，背离了设计的基本原则和方法，将技术的技术化作为一切设计的标准。

针对现代设计中艺术与技术的关系问题，不同时期的设计理论给出了不同的答案。虽然现代设计产生的直接动力是工业革命，但在其发展过程中，出现了针对机器技术进行深入反思的设计理论，从而促使现代设计将艺术与技术结合在一起思考，寻求两者之间的一种张力关系。这具体显现在包豪斯的设计思想中，包豪斯设计运动的实践家们，力图建立起"艺术与技术的新统一"的原则。在产品的创制活动中，艺术与技术不是对立的两个方面，而是一个活动的两个不同层面，寻求艺术与技术的和谐统一。为消除自身与工业技师之间的隔阂，艺术家应通过新的设计教育方式融入工业化大批量生产，创造出新的表现形式，将技术性的训练与艺术素质的培养提升到同等程度。为达到这一目的，在包豪斯设计学院的教学体系改革中，以手工训练为基础，

使学生的视觉感受上升至理性的水平，而不是仅仅作为艺术家的个人经验。包豪斯设计运动将荷兰风格派与俄国构成主义结合在一起，以理性化、功能化、标准化和简约化为指导思想的设计风格，为新材料、新形式和新思想的运用开辟出了一条有别于手工业时代新的设计道路。现代设计注重逻辑性、技术性的工作方式和艺术性创造，强调技术性基础与艺术性创造相统一，其核心是民主主义思想，有利于现代设计和工业生产的发展。

20世纪70年代前后，现代主义设计遭遇到各方的非难，如出现忽视人性、冷漠、呆板、线条单一的设计形式。由此，现代主义设计主要遭遇两方面的问题：一方面，针对不同设计对象往往采用相同的设计手法，以折中主义的简单办法对待不同的需求，忽视了人的个性和审美要求，企图通过形式与结构的理性导入生活，但忽视了人的欲望和生活世界的多样性；另一方面，在这样一个技术高度发展的社会，专家的知识、经验和能力是有限度的，他们不可能解决所有人的需求，因而不能将专家的能力和经验无限拔高，对专家盲目崇拜。随着第二次世界大战后物质生活水平的提高，不可能以现代主义的一元化的整体思维模式来设计我们的生活世界。单一的功能主义的设计再也无法适应市场的需求，功能主义成为物资匮乏时代的象征，因为它直接导致了产品的千篇一律。这并不能适应社会的复杂化需求，求新求变的审美趣味对于一成不变的单一风格提出了严峻的挑战，但同时也造成现代社会装饰主义的泛滥。设计此时所面临的问题不再只是技术与艺术，以及产品的功能与形式的关系等问题，产品的功能、生产的技术、功能的需求、形式的展现、人机工程学及市场营销等多重因素交织于产品的创制活动之中，成为设计所必须思考的问题。另外，对于设计责任的重视、物质的丰富及人们选择的多样性促使现代设计朝着多元化方向发展。我们应该赋予设计更为广阔的创意空间，为人的生活世界创制出多样的、人性化的产品。

随着20世纪70年代西方单一设计运动的结束，现代主义设计的思想开始受到越来越多的质疑，因此后来的现代主义者想尽办法去向大众证明这项运动的有效性。从产品造型到城市景观，西方社会呈现出变化多样的风格，也促使当代设计走向多元化的发展方向。多样化的设计风格使人们不再仅仅凭借产品的外观来判断产品的优劣，而更加重视产品在使用过程中的经验。人们在设计风格上更加强调个性化，是对现代主义设计的批判和扬弃。设计由"现代"过渡到"后现代"，后现代设计的出现主要是有两方面的原因：一方面对于形式的背离，设计中民主主义的设计理想已荡然无存，"少即是多"的极简主义设计原则在极大地改变我们生活世界景观的同时也引起了人们广泛的不满。另一方面后现代设计受多元、平面、零散、符号化的消费文化的影响，导致人们对单调、冷漠、非人性化产品的抛弃，促使设计开始对个性化的追求。后现代主义设计在消解现代主义设计的原则和方法的基础上，自身却没有建立起

任何原则，也许不屑于原则的建立。它将人欲望的多样性表征为丰富多彩的物质生活世界的同时，力图在生活世界和人之间建立起更加多元、更加丰富的关联。人们在自身积淀的丰富文化遗产的基础上，利用其提供的丰富的形式语言，将其包容于后现代设计的语义之中，使得产品立于多元的维度，也使人和生活世界产生更多的交流和阐释。

进入信息社会后，经济和科学技术的发展，促使西方社会出现了一个以设计师为主导的时代，由此将我们的生活世界带入一个消费社会。设计与制造、广告和销售的关系越来越密切，设计在产品生产和销售过程中扮演着越来越重要的角色，成为生活世界的组成部分。因为所谓的客观特点已不复存在了，变得越来越模糊。建立于贫困基础上的欲望，逐渐演变为人的贪得无厌，进而转变为欲望的欲望。人的需求实际上是设计生产出来的结果，因为设计的创制活动在人有欲望需求时满足人的欲望，在没有欲望之时制造出新的欲望。

人的欲望构成了设计创制活动的主角，并产生出一套全新的设计思想，即按照人的欲望进行设计，但此种设计思想的形成不可避免地给人类社会带来了危害，当代设计已经不再是一个民族或一个地区的孤立事件。在这样一个技术时代，全球化运动将人与世界结合成一个整体，设计的创制活动也无法逃脱它的控制，并将自身置于其中。全球化已经从各个层面、各个领域，全面而深刻地影响人的生活世界，它不仅表现为生产方式的转变，也展现为人生活方式的巨变。设计在这个时代应呈现出新的意义，设计所创制的产品，不仅是对于人欲望的满足，还应对人的欲望进行区分。技术的进步不应停留于产品的制造过程中，而要采用更为人性化的方式，为人创造出诗意的生活世界。设计应对欲望和技术持有积极的态度，以产品的物态形式来显现我们生活世界的智慧。

现代科技的进步，设计的发展反而将人的生活世界置于最高的危险之中，人们并没有因为物质的丰富而获得家园的幸福感，无家可归成为当代人根本命运。人类中心论又把人推到了生态毁灭等各种全球性灾难的边缘，原子弹等大规模杀伤性武器的设计制造将人类一次次推到战争的边缘，我们面临一个虚无主义、技术主义和欲望主义横行的时代。总之，在这样一个物质丰裕而思想贫乏的时代，当代设计同样也面临着这些问题。因此，我们必须克服设计活动中的三种倾向：享乐化、技术化和虚无化。

第一，对于享乐主义者而言，生活似乎过得充实而有意义，但这只是似是而非的，实则为感官的刺激和满足。这种生活态度直接导致设计活动中享乐主义的产生，设计直接针对人的欲望进行建构。如果当代设计坚持产品的创制是对于人欲望的满足，并强调感官的刺激化，那么就使设计走向了娱乐化。这使得设计理想的追求转变为现实的娱乐功能。然而当代设计并没有延续产品的传统功能，而是将其享乐化，使

其最终走向了享乐主义。享乐化设计越过了欲望的边界，把不可能实现的欲望当作可以实现的欲望。产品的创制虽然根植于人基本生存的欲望，但由于欲望的无限扩张，最终演变为享乐主义的工具和手段。享乐化设计不仅极大地满足了各种欲望，还促使人的欲望不断生成，并力图将一切不可欲的事物变成可欲的对象化产品。

但是仅从欲望出发来创制产品，将使产品走向纯粹的装饰主义设计，完全将设计活动视为实现欲望的工具，用以满足感官的享乐。欲望在产品中不仅促使设计的生成，而且使产品成为人欲望及其实现的场所。产品进入市场成为商品，从而演变成为人身份和地位的表征。为了实现其地位的表征，产品被附加上许多无谓的装饰。如曾经出现的一种"波普主义设计"的风潮，其出发点就是欲望。产品设计需要关注的是增强消费者易于使用的品质，而不是给产品增加额外花哨的功能。如果仅从形式和装饰的角度去理解和设计产品，而不从人的生活方式和生活世界的整体来理解产品创制活动的话，那么设计将会忽视人与物本性上的关联。所以，我们应从以人为本的维度来思索设计的创制活动，为我们的生活世界提供一条新的道路。

第二，现代技术越来越成为我们生活世界的设定者，当代设计也逐渐成为技术的附庸。它不仅控制了设计的制造过程，还渐渐成为一种设计思维。技术成为了人们顶礼膜拜的对象，技术的技术化被看成最高的规定者。由此，人类所面临的威胁已不仅来自可能致命的技术、机械和装置，同时，更加深入的威胁则出现于人的本性之中。现代技术及其构架的本性给人类生存带来了危机，也遮蔽了人的本性。因此，现代技术成了一种新的上帝。

我们也应注意到现代技术的两面性。一方面，现代技术带来了有利的一面。按照工业化、技术化和标准化原则进行的设计活动，能够缩短产品生产的周期，提高生产效率，减少制造成本。另一方面，现代技术具有有限性。在这样一种效率原则指导之下，设计无论从结构、功能到风格的形成，还是从设计、制造到使用，都被同质化了。如此设计制造的产品，使得人们生活在简单、均质的人造物世界中。产品的制造由于现代技术的广泛参与而得到批量复制和传播，犹如洪水猛兽般涌入我们的生活世界。由于计算机辅助技术大量参与设计师的创意过程，产品设计的同质化日趋严重，当代设计的技术化特征也日趋明显，技术以其万能性正完全控制着设计的创意和制造。设计的过程也明显地展现为一种技术的方式。技术仅仅只是奉行自身的原则，即效率的原则。因此，我们必须抛弃这种简单的技术思维模式，通过智慧为现代设计中的技术确立边界。

这就促使我们必须重新思考设计活动中欲望、技术和大道的关系问题。在缺乏智慧指引的设计创制活动中，技术化的设计就直接成为欲望的表达。技术作为人的手段和方法直接通过设计的创制服务于人的欲望，但无论是人的欲望还是技术制造活动，

在设计的创制过程中都应该接受智慧（大道）的指引。智慧的缺席或离场，只能使设计趋近于技术，使技术成为设计活动的最高真理，那么产品的创制将直接成为欲望的表达。这样，我们的生活世界将成为一个物欲横流的世界。

第三，设计的虚无化并不是说设计所创制的产品虚无缥缈，或者针对非物质类的产品设计，而是设计思想的匮乏、理念的缺失、最高原则的缺席。设计活动在创建人的生活世界，为人提供丰富的物质产品之时，并未为人提供一种有意义的生活方式，因为物质生活的丰富并非意味着人的生活世界就有意义了。在虚无主义者看来，人无论以哪种方式进行生活，从根本上说都是没有意义的。虚无化的设计原则对设计的理想（创建美好的生活方式）产生了质疑，否定了设计的标准与基础。

设计物作为现实的存在物，它的存在有其根据和目的。设计创制的原则是多样的，有宗教的、伦理的和天道的，也可能是国家的、民族的和家庭的。如建筑在营造活动中都有其明确的目的性，古希腊的神殿、中世纪的教堂及中国古代庙宇的设计建造都要符合神的原则或天道的原则。从手工艺时代的设计一直到现代设计都处于一种原则的规定之下，然而到了现当代社会，虚无主义的流行使得存在、思想和语言等维度的基础显现为无根性，因此，所有建立在自然基础上的世界在现代生活中都丧失了其生命力。我们生活在一个没有基础、目的和价值的时代，设计活动也就失去了其最终根据和目的，无须符合上帝、天道和自然的原则。设计因此在这样一个无规定的生活世界中无目的、无根据地游荡，这在一些后现代设计作品中表露无遗。这些设计作品多展现出开放、多元的设计思维，呈现出对于现代设计的挑衅、嘲讽和戏谑。

我们身处 21 世纪的开端，在全球化浪潮的冲击下，遭遇到中西方思想和文化的冲击。在这样一个虚无主义、技术主义和享乐主义横行的时代，无疑将当代设计带入困境。我们必须深入思考当代设计所存在的问题，首先要反对享乐化，让设计不要越过生活世界的边界，不断释放人的欲望，不要将欲望转变为贪欲；最后要反对虚无化，让古今中外的智慧照亮我们的生活世界，抛弃设计之外的任何根据，让其自身建立根据；其次要反对技术化，让设计为我们的生活世界创建出合理的生活方式，让自然和人自在自为，从而抛弃将自然万物视为设计对象的思想。欲望推动了技术的发展，不断促使设计的产品更新换代；同时，技术也拓展了欲望的空间，现代技术的发展通过设计的物化也不断刺激着人新的欲望。在技术的推动下，设计不断创制出新产品，满足着人的欲望，也激起人新的欲望。在这一波又一波的欲望浪潮中，设计成为随波逐流的产物，既满足又刺激着欲望，实现了欲望的欲望，让人的生活世界成了一个欲望无边的大海。

在这样一个技术和欲望统治的设计活动中，设计所创建的生活世界就不再称其为人的家园，而无家可归就成为当代人的命运。享乐化设计、技术化设计和虚无化设计

已构成当代设计的主流,由此设计的思想必须发生转变。设计如果为技术和欲望所规定,一方面设计的技术化将只遵循效率原则,设计成了算计,一切以利益的多少为根据,设计成为单纯的手段,从而切断了人与生活世界的关联;另一方面技术化设计的背后是欲望的直接展现,设计所创制的产品成为达成欲望的工具,产品的设计就是为了满足人的欲望,并且在消费产品的过程中,刺激人生发出更多的欲望,使万物成为设计的质料,人将不再有居住之地。无家可归构成了我们生活世界的危机,然而危机之处也就是机遇之所,这同样构成了旧有设计的终结与新生设计的开端。

党的二十大报告提出,要"增强中华文明传播力影响力",利用中华民族独特的精神标识和文化根基贡献人类文明发展,推动构建人类命运共同体。由此,设计在当代的使命,就是如何为人营造出诗意的居住之所。因为设计的创制首先要符合人性,将人的需求、现代技术与传统智慧结合在一起,使产品功能合理化,发挥出材料的最佳特性,创制出个性化的产品。设计就是要在这一危机和机遇的边界之处,来创建一个新的家园,从而使我们的生活世界更加美好,营造出诗意的居住之所。

对于当代设计问题而言,任何人都不可能给出一个确定性的答案。正确的道路是对设计现象进行分析,划分当代设计的边界。这里并非为了回答如何设计的问题,而是将设计现象作为一个问题展现出来,让人们去思考。

# 参考文献

阿德里安·福蒂，2014. 欲求之物：1750年以来的设计与社会[M]. 苟娴煦，译. 南京：译林出版社.

阿伦·布洛克，1997. 西方人文主义传统[M]. 董乐山，译. 北京：生活·读书·新知三联书店.

埃利希·弗洛姆，1988. 健全的社会[M]. 欧阳谦，译. 北京：中国文联出版公司.

奥古斯丁，2009. 忏悔录[M]. 周士良，译. 北京：商务印书馆.

班固撰，赵一生点校. 2002. 汉书[M]. 杭州：浙江古籍出版社.

鲍懿喜. 消费文化风潮下的设计走向[J]. 美术观察，2005（10）：86-87.

北京大学哲学系外国哲学史教研室编译，2021. 古希腊罗马哲学[M]. 北京：商务印书馆.

程俊英译注，2006. 诗经译注：图文本[M]. 上海：上海古籍出版社.

大卫·布鲁克斯，2002. 布波族：一个社会新阶层的崛起[M]. 徐子超，译. 上海：中国对外翻译出版公司.

杜军虎，2007. 设计评论[M]. 南昌：江西美术出版社.

恩斯特·贝勒尔，2001. 尼采、海德格尔与德里达[M]. 李朝晖，译. 北京：社会科学文献出版社.

恩斯特·卡西尔，2003. 人论[M]. 甘阳，译. 上海：上海译文出版社.

杭间，2009. 设计道：中国设计的基本问题[M]. 重庆：重庆大学出版社.

何人可，2004. 工业设计史[M]. 3版. 北京：高等教育出版社.

黑川雅之，2003. 世纪设计提案[M]. 王超鹰，译. 上海：上海人民美术出版社.

胡敏中. 论人本主义[J]. 北京师范大学学报（社会科学版），1995（4）：62-67.

黄厚石，2009. 设计批评[M]. 南京：东南大学出版社.

李建盛，2001. 当代设计的艺术文化学阐释[M]. 郑州：河南美术出版社.

李久熙，王春山，宋强，等. 美国商业性设计对工业设计的启示[J]. 包装工程，2006（6）323-325.

李乐山，2001. 工业设计思想基础[M]. 北京：中国建筑工业出版社.

李砚祖，张黎.实用与民主的技术崇拜：20世纪美国设计的风格化与国家身份[J].南京艺术学院学报(美术与设计版)，2013(6)：79-85，221-222.

李砚祖.设计：构筑生活形象的途径——设计艺术再认识[J].文艺研究，2004(3)：115-123.

李泽厚，2008.华夏美学·美学四讲[M].北京：生活·读书·新知三联书店.

梁梅，2003.信息时代的设计[M].南京：东南大学出版社.

彭富春，2005.哲学美学导论[M].北京：人民出版社.

# 后　记

　　本书是在李万军撰写的《当代设计批判》一书的基础上，由李万军、刘异共同修缮而成。其中，刘异完成了本书的十余万字的修订工作。本书从开始修订到完成，前后历时一年有余。尤其在修缮的后期，正值疫情反复之际，在此期间我们坚持每日往返于家和武汉纺织大学南湖校区的办公室之间，完成大量的编校工作，其中艰辛自不必表。

　　本书核心观点的形成，得益于《当代设计批判》一书对于设计批评理论的研究，以及李万军关于人本主义对现代设计批评影响的研究成果。作为一本专业理论型本科教材，我们在修订过程中，一方面尽量考虑内容的普适性和可读性；另一方面赋予内容以一定的广度与深度，并在每个小节设置相关思考题，希望实现提升学生思辨能力的初衷。

　　撰写一本教材，并不完全是作者的功劳，更多的是作者在吸收先哲遗留的精神财富后，在友人、同行、领导等的鼓励和帮助下所进行的一种回馈社会的反哺行为。在此，我们怀着感恩之心，感谢所有赋予我们知识、给予我们帮助、引领我们成长并不断拓展人生视域的人；感谢北京大学出版社的各位领导和编辑为本书的付梓付出的辛苦努力；感谢武汉纺织大学研究生处李相朋处长对于本书出版事宜的大力支持；感谢武汉纺织大学领导，以及伯明翰时尚创意学院同事们对本书出版的关心；同时也要感谢李万军老师的研究生杨丽、卢文政、徐英英对本书的文字整理、校对工作所做出的贡献。

<div style="text-align:right">

李万军　刘异

2023 年 1 月

于武汉纺织大学伯明翰时尚创意学院

</div>